>>> 设计之本

设计风格图解

袁进东
胡景初

著

U0314618

化学工业出版社

·北京·

内 容 简 介

本书整理了设计史中14种最具代表性的设计风格，对其发展脉络进行了梳理，做了多角度的探索研究。主要内容分为三个部分，第一部分为现代主义之前的风格，包括工艺美术运动、新艺术运动、装饰艺术运动；第二部分为现代主义风格，包括荷兰风格派、构成主义风格、包豪斯、国际主义风格；第三部分为现代主义之后的风格，包括后现代主义风格、新现代主义风格、波普风格、解构主义风格、高科技风格、极简主义风格、LOFT风格。每种设计风格从历史背景入手，再分别从设计思想、设计语言和代表作进行说明，最后从建筑、家具、用器等方面对设计风格进行详细讲解。

本书可供普通高校艺术设计专业本科生、研究生，各类高等职业技术院校、成人教育学院艺术设计专业的师生及广大艺术设计工作者阅读。让读者深刻地理解设计史中每个设计思潮的兴起与地位，从而通过回顾历史来启发当代的设计思考。

图书在版编目（CIP）数据

设计风格图解 / 袁进东，胡景初著. — 北京：化
学工业出版社，2022.1
（设计之本）
ISBN 978 - 7 - 122 - 39905 - 2

Ⅰ.①设… Ⅱ.①袁… ②胡… Ⅲ.①设计 - 艺术风
格 - 世界 - 图解 Ⅳ.①J06 - 64

中国版本图书馆CIP数据核字（2021）第183466号

责任编辑：王　斌　吕梦瑶　　　　　　　　　　文字编辑：蒋丽婷　陈小滔
责任校对：刘　颖　　　　　　　　　　　　　　装帧设计：清格印象设计

出版发行：化学工业出版社（北京市东城区青年湖南街 13 号　邮政编码 100011）
印　　装：北京瑞禾彩色印刷有限公司
787mm×1092mm　　1/16　　印张 12 ½　　字数 300 千字　　2022 年 1 月北京第 1 版第 1 次印刷

购书咨询：010-64518888　　　　　　　　　　售后服务：010-64518899
网　　址：http://www.cip.com.cn
凡购买本书，如有缺损质量问题，本社销售中心负责调换。

定　　价：98.00 元　　　　　　　　　　　　　版权所有　违者必究

前　言

我对于西方建筑的第一印象是十多年前住在米兰市中心时，在去往米兰大教堂的路上偶遇的一座奇怪建筑。在时尚的米兰，这座建筑就像一位跟跟跄跄闯进大观园的"刘姥姥"。整个建筑是巨大的钢筋混凝土结构，粗糙厚重且无任何装饰；建筑上大下小，由斜臂支撑，与西方的哥特式建筑结构和湖南湘西凤凰沱江边的吊脚楼结构有异曲同工之妙。就像我多年前在江西婺源的民居中看到的很多类似朗香教堂的墙孔，瞬间会有一种时空错乱的感觉。难道，勒·柯布西耶来中国民间做过建筑调研！因为我很早以前就在一本建筑历史书籍中看到过这座建筑，自那时起便留下了深刻的印象，它在这个时候突然出现在我眼前，平添了几分意外和欣喜。这就是由 BBPR 在 1958 年设计建造的粗野主义建筑——维拉斯加塔（Torre Velasca），当地俗称"塔楼"。而我刚参加工作时住的建筑也是一座斜楼，大家都称其为"碉堡楼"，听说它还在国内获过奖。也许，这就是我与西方设计文化间冥冥之中的缘分吧。

建筑是设计风格的重要体现，对于这一点恐怕没有人会质疑。一是建筑的生命周期长，影响自然就广；二是建筑是人们生活工作的重要场所，所耗人力物力也是不计成本。当然，其与西方很多设计师的出身也有着密切关系。早期设计师如约翰·拉斯金，后期设计师如蒙德里安、库卡波罗等，他们既是油画家又是设计师，就像中国的鲁迅先生，在版画、平面设计方面都是一把好手。随着西方设计教育的逐步成熟，特别是建立起了以建筑设计为主的设计教育，很多设计师都拥有了建筑设计的教育背景。

设计风格的形成和成熟从来都不是一蹴而就的，往往需要一个相对长的时间，这里面有着设计师孜孜不倦的求索，以及他们为设计理念的表达而设计出的大量优秀作品，这些不朽的作品不会随着时光的流逝而消逝。无论在哪个时代，它们依然在以不同的方式，为它的主人宣传着当时的思想和主张。

《设计风格图解》最初的写作目的也是如此，这本书里有我们熟悉的建筑、室内、家具、灯具、平面设计、绘画等。希望通过阅读这本书，大家能以一个较为全面的视角来回望那个设计大师辈出的时代，向那些的伟大设计先驱致敬！

但对于那些设计各领风骚的时代，再多的语言表述都是苍白无力的。

对于我个人来说，设计学习，一直在路上！

袁进东

辛丑年立冬于长沙湘江畔

目 录

第一章　工艺美术运动
The Arts and Crafts Movement

19 世纪的英国，因工业革命的到来，进入了发展迅速的工业化社会。一方面，新生的资产阶级壮大崛起，社会两极分化严重，底层的劳动人民穷苦不堪，而上层贵族愈发奢靡，为了彰显自己的社会地位，开始使用各种奢华的生活器具与用品，有着复杂精美纹样的装饰用具也是他们使用和推崇的对象。另一方面，钢铁、煤炭等重工业发展迅速，给自然环境等带来了压力。此时在人们眼中，机器生产方式已然成为劳动与审美艺术之间沟通的阻碍。

工艺美术运动（亦称手工艺运动）发生于英国 19 世纪下半叶的一场设计改良运动之后，是有史以来规模最大的一场设计运动，以自然纹样和哥特式风格为特征，追求提高产品质量，复兴传统、朴素的手工艺品。约翰·拉斯金是这场运动的理论指导，实践先驱是威廉·莫里斯。

工艺美术运动也有许多不足的地方。它对于大工业与机械生产、机器美学的反对，导致它没有可能成为领导潮流的主要风格。此时生产的大规模粗制滥造的产品归根到底并不是机械化生产和工业时代进程的错误，而是艺术家与设计者没有更多地关注与思考设计本身，所以从意识形态上说，这场运动是消极的。但是它的产生却给后来的设计师提供了不同以往的尝试范例，也大范围地影响了美国和欧洲等其他地区，对后来的新艺术运动具有深远的意义。它是一场承上启下的设计运动，起到了很好的过渡作用。

设计思想

　　反对粗制滥造的机器产品和过分装饰的矫饰风气；主张设计来源自然，多用自然纹样的装饰；崇尚哥特式风格 **❶**，在建筑上主张建造"田园式"住宅来摆脱古典建筑的束缚；强调设计应是诚实和功能性并存的；提倡用传统手工艺进行朴素、简单的生产，增添自然材料的质感表现，以改革传统形式；强调设计是为大众服务的。

设计语言

　　题材——自然主义的装饰题材，从大自然中汲取灵感，如卷草、枝叶、花卉、鸟类等；哥特式或中世纪的装饰风格，如尖顶、彩绘玻璃窗等。

　　色彩——丰富多变，较少应用黑色和白色。

　　工艺美术运动的特点有以下几个方面：

　　① 强调手工艺，明确反对机械化生产；

　　② 在装饰上反对矫揉造作的维多利亚风格 **❷** 和其他各种古典、传统的复兴风格，装饰推崇自然主义、东方装饰和东方艺术的特点；

　　③ 提倡哥特式风格和其他中世纪风格，讲究设计中功能的简单、朴实、良好；

　　④ 主张设计的诚实，反对设计上的华而不实。

代表作

　　菲利普·韦伯与威廉·莫里斯设计的红屋、查尔斯·沃塞设计的果园住宅、威廉·莫里斯设计的以植物图案为主的墙纸等。

注 释

❶ 哥特式风格是指出现于 12 世纪晚期，主要体现在建筑与绘画上，起源于法国巴黎附近的一种风格。哥特式风格在建筑上主要运用飞檐扶壁，其特征是具有高耸入云的外观，内部空间则在大幅的彩色玻璃花窗透射出的迷离光线和更高的中庭的双重作用下给人以强烈的升腾感。

❷ 维多利亚风格是指 19 世纪英国维多利亚女王在位期间（1837 ~ 1901 年）形成的艺术复辟的风格。它对所有样式的装饰元素进行自由组合，是对没有明显样式基础的创新装饰的运用，在视觉设计上则是矫揉造作，烦琐装饰，满是异国风情。

建　筑 |

以约翰·拉斯金和威廉·莫里斯为首的一些社会活动家的哲学观点表现在建筑上，是一种"田园牧歌"式的向往，其反感古典建筑繁复的形式。工艺美术运动建筑的代表作品是私人住宅"红屋"，作者是威廉·莫里斯，他根据使用要求用红砖建造布置，将功能材料与艺术造型结合。这幢房子充分体现了工艺美术运动在建筑设计方面的思想，主要体现为以下内容。

第一，在形状、装饰和材料上，每个室内空间都应该是结构和面的逻辑派生。建筑外观隐约可见哥特式及中世纪风格的影子，暖调红砖块、不对称L形面和窗户的随机排列，给人

一种不拘泥和热情的气息。门厅中吊灯和楼梯起柱犹如加工过的哥特式风格的建筑塔尖（这也是工艺美术运动中多数建筑的共同特征）。这种重复使整幢建筑一体化，并传达出一种整体构思。

第二，每个室内空间除了满足功能性需求，还有相适应的个性展现，但与此同时，每个空间又在一种大的风格基调之中。对于红屋来说，各个厅室的大小和气氛虽然都不一样，但在用材、细节和家具方面可融合为一个整体。

第三，每一个室内空间都要真实地展露其结构。如楼厅里木材的裸露，

支撑楼梯上空倾斜屋脊的天花板。将住宅的骨架如它的外表一样自豪地展现出来，让结构也成为装饰的一部分。

第四，每个室内空间，从最大的面积到最小的细节，都使用了与整体协调一致的材料。如在入口处，用花砖铺设了一条经久耐用的通道，而有韧性的木板则为房间增添了优美感。

红屋建成以后，引起了设计界的广泛兴趣和称颂，使威廉·莫里斯感到人们对于好设计的迫切需求，因此他希望能够做更多面向社会、大众的设计服务，改变大量的维多利亚风格般矫揉造作的设计。

红　屋

威廉·莫里斯私人住宅——红屋，1859～1860年，由威廉·莫里斯与菲利普·韦伯合作完成。红屋的设计一反常规的中产阶级住宅中常用的对称布局，而采用非对称性的、功能良好的布局，且暴露大面积的红色砖瓦，没有表面粉饰。同时，其运用的很多细节结构与装饰都是属于哥特式建筑的特点，比如高高的屋顶、塔楼、尖拱入口等，红屋具有民间建筑和中世纪建筑典雅、美观的特点。

红屋的室内布置也是由威廉·莫里斯进行设计的，室内基本是由红砖、红木色的地板以及木材质的窗构成，墙壁粉刷成浅灰色，并摆设灰绿色的装饰。红屋没有采用吊顶，而是直接利用屋顶的背板，再加以覆盖植物纹样的装饰。

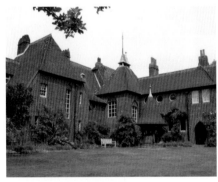
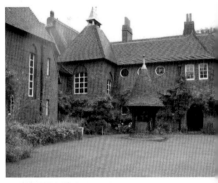
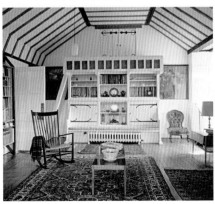

斯坦登住宅客厅

斯坦登住宅客厅是由菲利普·韦伯在1891~1894年设计的，这是一处大型的农场建筑群，由简洁的砖墙砌筑而成。他设计的房子很空旷，体现出极端的简洁和独创性。威廉·莫里斯设计的地毯和家具在这间漂亮的客厅内有所展示。

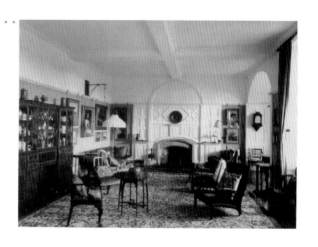

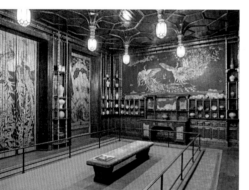
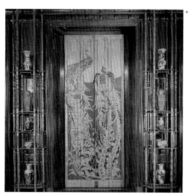

孔雀屋

1876～1877年，杰基尔与惠斯勒设计的伦敦孔雀屋室内，方形陈列架与孔雀背景浑然一体，仿佛一个艺术的殿堂。在浓厚的工艺美术氛围中，惠斯勒把日本主题体现得淋漓尽致。

小岛住宅

查尔斯·沃塞的建筑设计理念受到自然神论的影响，他把自己的建筑作品作为表达精神以及和谐秩序的一种媒介。其在1908年设计的小岛住宅的外墙饰是用粗糙的灰泥构成的。

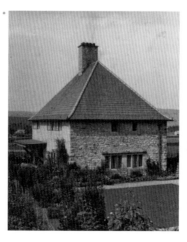
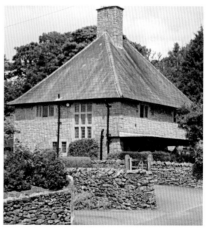

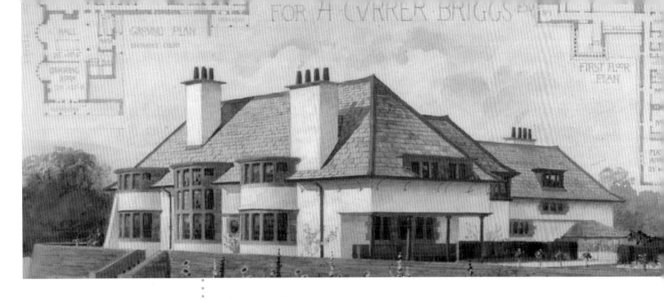

牧场别墅

牧场别墅是 1898 年查尔斯·沃塞设计的私人住宅。沃塞打破了维多利亚时代华丽和复杂的建筑外观，在设计中多次使用直线，以柔和的曲线营造广阔并开放的空间。在三扇弓形窗户前望向温德米尔湖的景色，无疑是令人难忘的经历。

旷野别墅

旷野别墅，这座沃塞风格的建筑坐落在英国的温德米尔湖上，整体给人的感觉是朴素而舒适的。查尔斯·沃塞使用非常现代的手法（表现简朴感）和摒弃历史感的装饰，如巨大的烟囱、石头围起来的带状窗扇和粗糙的扶壁，这些都是沃塞喜欢的元素。

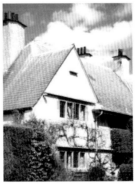

果园住宅

查尔斯·沃塞设计的果园住宅与威廉·莫里斯的"红屋"无论是从形式上还是思想倾向上都很相似。同时也实现了建筑、室内和室内家具用品风格的统一。

霍莉住宅

霍莉住宅也是查尔斯·沃塞的设计作品，沃塞经常用纯粹的方法表现室内空间设计，重视设计中的每一个细节。该建筑表现出了精致而知性、舒适而实用的典型的工艺美术特征。

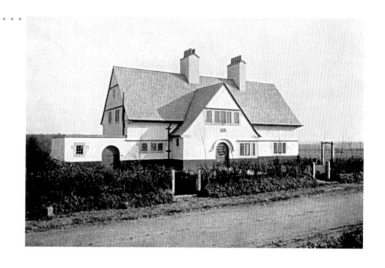

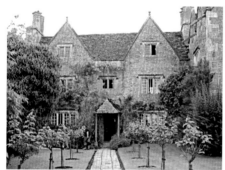

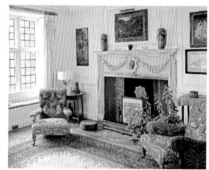

凯尔姆斯科特庄园

威廉·莫里斯被誉为"工艺美术运动之父"，凯尔姆斯科特庄园便是他的设计作品之一，这也是他在科茨沃尔德的灵感之所。莫里斯称这座庄园为"人间天堂"，他完全没有破坏和改变庄园与周围乡村的和谐环境。

金银花卧室

金银花卧室是威廉·莫里斯于1876年设计的作品，采用他中期的一幅作品——金银花墙纸作为背景。壁纸的图案采用的是对称的缠绕曲线，设计风格开始变得正式。

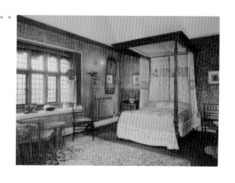

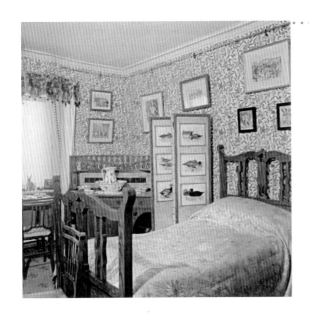

克雷格赛德卧室

在 1866 年克雷格赛德卧室的设计中，威廉·莫里斯在墙纸设计上采用的是他早期的设计图案。复杂的石榴墙纸中可以清晰地看见石榴繁密地排列，叶子的伸展对比张扬的石榴颜色，生动地传达出自然界的生机。室内家具的朴素风格、木料自身单纯的原色花纹与繁复的墙纸图案形成对比，房间内大面积金色床罩和黄色的窗帘使整个房间好似笼罩了一层余晖，使整个空间统一在暖色调的温情中。

肯辛顿博物馆

从 1866 年开始，威廉·莫里斯为肯辛顿博物馆的绿色公共餐厅做室内装饰设计。这间餐厅的墙上到处可见稠密的橄榄枝和一群追逐野兔的猎犬浮雕。其灵感来源于中世纪和宗教，图中可见黄道十二宫的标志以及中世纪妇女做家务的图案。除此之外还有几何图案的天花板，以及用牛眼形状的玻璃制作的窗户，为了突显视觉创意还用上了"水果"和"柳树"的墙纸，整间餐厅就显得更加精致了。

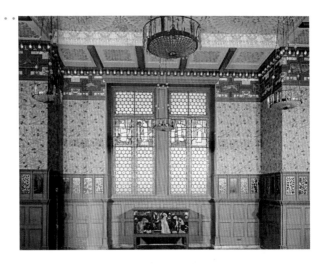

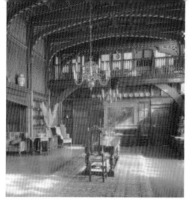

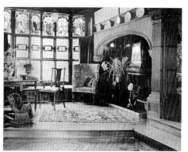

怀特威克庄园

　　威廉·莫里斯设计的怀特威克庄园，其大客厅中除了屋顶的横梁和走廊外，没有其他过多的装饰，显得整体空间简约、复古、朴素。墙上所贴的羊毛织品的藤蔓图案也是莫里斯亲自设计的，灰绿色为营造整体典雅而复古的情调起到了补充作用。客厅没有过多的家具，明亮的阳光通过窗子的折射，光影跳跃在宽敞的室内，充满了舒适惬意的生活气息，与维多利亚时代表现出来的拥挤、阴暗的风格截然不同。

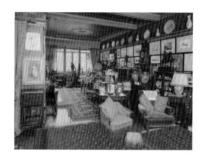

桑伯恩公馆 L 形画室

　　1870 年威廉·莫里斯设计完成的既华美又舒适的桑伯恩公馆 L 形画室，像是笼罩了一层金黄色的余晖，整个空间像是存在着有质感的复古滤镜一般，其中窗帘、帷幔、沙发座套都是金黄色调展现和营造的一部分。此外，暗红色地毯上精致的黄色装饰图案，织物上繁茂的花朵，蜿蜒的藤蔓，让人感觉到自然界中朝气蓬勃的植物的生命力，尤其是带有哥特式风格的玻璃窗上，向日葵图案更显得优雅而富有诗意。

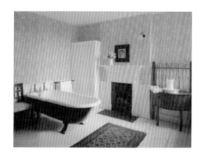

卫生间

　　1875 年，威廉·莫里斯设计的卫生间也别具一格，其在墙纸的设计选择上与客厅、卧室有了明显对比和区别，使卫生间的视觉效果更加特别。

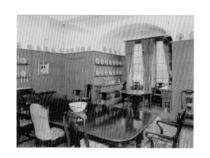

斯坦登庄园

　　在斯坦登庄园中的画室及餐室空间的设计部分中，简约的墙壁和窗帘、家具等都是大方且典雅的，沙发座套采用的是威廉·莫里斯设计的以蓝、绿色调为主的毛纺套。这样复古、简约、精致的装饰风格使整个画室呈现出典雅浪漫的气息。

圣三一教堂

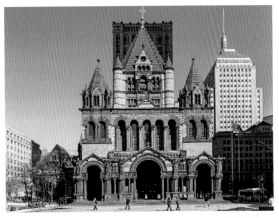

在国际上享有盛誉的美国建筑师——亨利·理查森，他的早期作品对多种维多利亚时期风格做出了诠释——哥特式、第二帝国式或是常见的罗马式等。圣三一教堂是理查森的首个杰作，在巨大的中心交叉点处有围绕的塔楼布置，以此看来这是一种完全独创的方式，来表现半圆形拱顶和罗马主题风格。

1877 年亨利·理查森设计的圣三一教堂内部，细部装饰精妙。七扇彩色玻璃窗设置在祭台穹顶下，可以看到窗上镶嵌着精美的窗花。窗花的图案也颇有渊源，其与祭台前方墙壁上的许多精美的壁画一样，讲述的是耶稣的诞生和一些绚丽多彩的圣经故事。

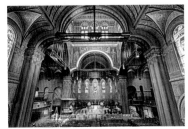
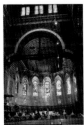

根堡住宅

根堡住宅与同时期加利福尼亚州的其他作品不同，格林兄弟的建筑实践在吸收手工艺传统的基础上又极具个人风格。比如精细复杂的木工细部用东方元素加以体现，同时也集中体现了工艺美术的本质——尊重手工制品。富有原创性的灯笼状灯具和窗户上镶嵌的彩色玻璃创造性地营造了一个充满传统情调的室内空间。

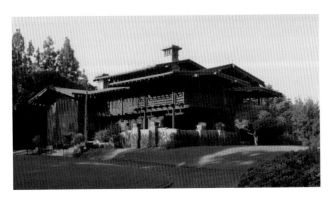
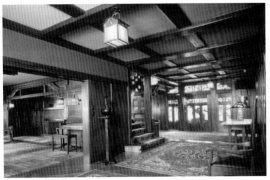

墙 纸 |

威廉·莫里斯等人在平面印刷和设计方面做出了卓越的成就，尤其是墙纸的设计，其题材以花卉、草叶、动物为主，表现对自然主义的向往，他们认为这种自然风格的设计才是"真挚"的。

红屋自然主题墙纸

威廉·莫里斯于 1859 年设计的室内图案装饰中，在墙纸的设计上采用了蜿蜒的海藻图案，呈现出以蓝绿为主色调的海藻的生长状态，以此表现海底的神秘。蓝绿色调的海藻图案和窗帘、沙发、地毯的橘红色调，以及涡旋状的花纹相互对比、协调，打破了室内的沉寂，营造出浪漫而舒适的氛围。

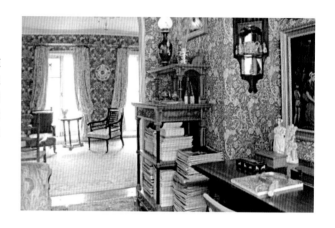

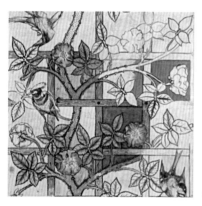

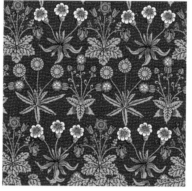

红屋内的所有家具和陈设用品都是威廉·莫里斯进行配套设计的。从地毯到墙纸，他的设计大多是向大自然学习，一些花、草、鸟、树木等元素也都体现在地毯、墙纸等花纹设计上。墙面装饰一般以朴素的颜色或印花墙纸为主，基于不同房间和家具的材质属性采用了不同的样式。

雏菊墙纸

威廉·莫里斯喜爱以花卉植物为主题的平面设计，在他的设计作品中常常看到自然界中优美而有波状曲线的形体，如莫里斯早期的设计作品——雏菊墙纸的设计，色彩选择上虽较谨慎，但总体给人轻松愉快的感觉，虽然纹样纵横交错，左右不匀地重复，但是纹样按一定的方式反复循环，使得图案整体有一定的章法体现，视觉上匀称悦目，有浓厚的装饰味道，表达出对大自然的强烈感情。

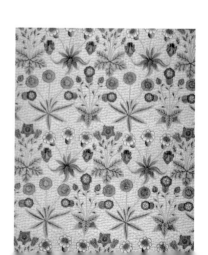

玫瑰墙纸

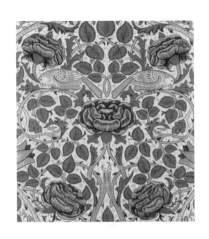

威廉·莫里斯在众多的题材中选择了自己认可和喜爱的一种玫瑰墙纸，在设计中直接地表达了他对自然的喜爱和崇敬，这股自然之风在一定程度上取代了当时矫揉造作、华而不实的维多利亚风格，由此也开创了另一种现代图案装饰设计的先河。

菊花墙纸

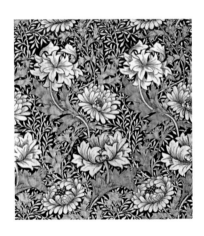

威廉·莫里斯设计作品之一——菊花墙纸，其设计理念可以简单概括为"遵循自然，学习古代，创造自己的艺术"。也就是通过对大自然细致入微的观察、遵循大自然客观规律，让作品充满生机与活力，并努力从传统图案设计中吸取精华，形成属于自己的艺术设计风格。同时，莫里斯通过亲身领悟自然事物，其想象力和创造力得到了极大的提升，大大丰富了当时的设计语言。

桂足香墙纸

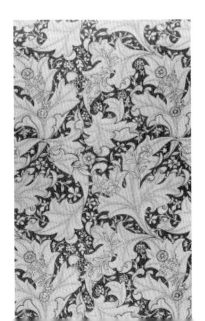

桂足香墙纸是威廉·莫里斯遵循植物生长的时间以及状态规律所设计的，倾斜状的生长形态仿佛被风吹过，图案中的各个元素都在自然而优美地摇曳。

格拉夫顿墙纸

　　威廉·莫里斯设计的格拉夫顿墙纸中，不同类型的花朵分散地排列成倾斜的结构，画面中虽然没有具象明显的线条，但我们的视线会随着花朵的走向在视觉上形成一条斜线，这种倾斜式的构图往往能打破画面的平静，产生一种纵向的力度。背景上点缀了许多程式化的小花和藤蔓，通过对比突出了花朵，画面整体结构清晰，主题简洁明了。

金银花墙纸

　　威廉·莫里斯在金银花墙纸的图案设计中，通过合理布置三种色彩的线条和造型来表现画面秩序感。

《凡人与超人》剧作主题墙纸

　　这是查尔斯·沃塞设计的墙纸。沃塞秉持着与威廉·莫里斯相同的简洁精神，同时又将图案完全扁平化，使得作品构图丰满、内容整洁，画面富有张力。

茉莉墙纸

　　茉莉墙纸在色彩运用上，采用明度较弱的颜色平铺画面作为背景，再使用明度较高的色彩作为中间层，同时在底色上增添小巧灵动的白色花瓣作为点缀，在提高明度的同时，也增加了画面层次。莫里斯在画面最上层的由枝条构成的主结构中使用了低明度色彩，将柔软的枝条突出表现在画面中。高、中、低明度的色彩使用得恰到好处，使视线由浅到深或由深入浅，图案的层次感由此表现。

瓷砖彩绘 |

瓷砖彩绘的装饰题材与墙纸的图案设计如出一辙，其装饰主题依旧以富有生机的植物枝叶、花朵和动物图案为主。

孔雀瓷砖

威廉·德·摩根在1839年于伦敦出生，他的父亲是数学家，母亲受过高等教育，优越的家庭背景支持着他成为艺术家的愿望。德·摩根的瓷砖彩绘设计作品体现出他对于东方艺术的喜爱。

波斯风格植物瓷砖

在这一瓷砖设计中，除了叶子和花后面的背景区，画面中几乎没有什么空白的地方。虽然威廉·德·摩根只专注于两种颜色——一种是蓝绿相间的蓝绿色图案，一种是黄绿组合的绿色基调图案。但花和叶的色调仍然是黄色和绿色，体现出鲜明的波斯风格。

波斯风格动物瓷砖

早在1875年，威廉·德·摩根就开始认真研究波斯风格的色彩了：深蓝色、松石绿、深紫色、绿色、印度红和柠檬黄。他的风格在很大程度上受到这种波斯陶器图案的影响，画面中极具妙想的有趣生物和有节奏规律的几何图案交织在一起。他的图案通常是有流动感的几何重复图案，在富有光泽的釉料的笼罩下散发出独特的魅力。

波斯风格瓷砖彩绘

威廉·德·摩根的瓷砖图案是正方形的，图像被完整地展现在一个矩形空间内，如展示中的瓷砖彩绘设计。

花卉瓷砖

由威廉·莫里斯所设计的瓷砖彩绘，画面中点、线、面各要素相互联系、相得益彰，这些装饰语言发挥了很强的装饰效果，使图案组织完整清晰。

威廉·莫里斯利用小点作为点缀元素，装饰在以线为主要元素的蓝雏菊花、绿雏菊花的瓷砖彩绘设计画面中，对于空间位置有填充的作用；画面中点和线的形态对比，也给画面增加了几许活泼跳动的氛围。

在威廉·莫里斯设计的瓷砖彩绘中，图案不仅精细繁复，其结构也清晰合理，所以整体的秩序感和韵律感得到了强调与升华。

威廉·莫里斯在瓷砖彩绘设计中巧妙地利用卷曲的叶片取代曲线。由此我们可以得到启发：可以用各式各样的元素搭配纹样背景达成一种几何秩序，从而营造一种"有序的无序"。

玻璃窗彩绘 |

玻璃窗彩绘设计呈现着浓郁的哥特式风格，颜色以红、蓝二色为主色，题材多以人物、故事为主，整体给人庄重的感觉。

红屋的彩色玻璃窗

彩色玻璃窗同样也是威廉·莫里斯在建筑空间中非常钟爱的元素，他与爱德华·伯恩－琼斯共同设计了红屋的彩色玻璃窗，在中世纪风格的基础上增加了室内环境的通透性。

威廉·德·摩根的玻璃窗彩绘

威廉·德·摩根曾在莫里斯工艺美术公司从事瓷砖和玻璃制品的设计工作，创作了许多玻璃窗彩绘作品。

家 具 |

英国工艺美术运动时期的的家具设计主要代表人物有：查尔斯·沃塞、巴里·斯科特等。沃塞受威廉·莫里斯影响很大，但是又有所不同，有自己的设计想法。其设计不是一味地崇古，而是设计出简单朴实、易于批量化生产的产品，体现工艺美术运动时期服务大众的精神实质。斯科特擅长应用动物和植物的纹样作为装饰图案，并以凸出的线条勾勒。他曾为李柏特公司设计家具，是英国工艺美术运动的杰出代表。美国的古斯塔夫·斯蒂克利对于东方风格，尤其是中国的传统家具风格的优点十分认可，因此，他设计的家具带有明显的东方特色，无论是其木结构方式，还是装饰细节，乃至金属构件上都有明显和强烈的体现。

可调椅

在威廉·莫里斯的作品中，浪漫的自然主义色彩体现得淋漓尽致。图中是他设计的可调椅，其主构件包括由乌檀木制成的结构轮廓和由乌得勒支丝绒、羊毛织锦制成的椅套。

怀特威克庄园家具设计

威廉·莫里斯设计的沙发，摆放在怀特威克庄园里，在图案设计中，独立的个体与整体环境相协调，重视整体性的表达。各部分花纹，包括沙发的花纹、壁炉的花纹、地毯的花纹、窗帘的花纹交相呼应，使整个装饰风格协调一致，带给人舒适的感官体验。

威廉·莫里斯认为应该将装饰图案内容与室内的装修、家具风格相统一。威廉·莫里斯设计制作的装饰图案和物品都是与室内空间风格相匹配的。室内的墙纸、窗帘、家具等其他装饰的图案，其色彩与纹样之间相互匹配呼应，淋漓尽致地表现出有机的整体设计理念。莫里斯根据室内风格、环境设计了与其相匹配、呼应的床。

威廉·莫里斯曾讲："不要在你的家里放置一件既不美也没有用处的设计。"由此可以看出他对设计美观性与功能性的重视。

LOT 5496 扶手椅、北欧风扶手椅

查尔斯·罗伯特·阿什比最初主要设计金属器皿，尤其对于银器特别擅长，后来也开始涉足家具设计。他设计的椅子讲究典雅的造型，不过分苛求细节装饰。

橡木扶手椅、
中世纪风格橡木椅

家具设计中尤其著名的是查尔斯·沃塞的椅子设计，这些椅子不仅个性突出，而且具有视觉冲击力，能够使人感到轻松舒适，同时结构设计合理。比如背板上空心的心形图案、独特的比例关系及富有张力的空间感。

中世纪风橡木家具设计

查尔斯·沃塞设计的家具产品风格都较为简单、朴实，中世纪风格的细节较少重复出现，与威廉·莫里斯的设计相比更加实在。

他的家具设计材料多用英国橡木，产品造型简单大方、结实稳定，也有些许哥特式的意味。沃塞描述自己的家具作品具有"比例感和清教徒式的简朴之爱"。家具的细部构件上还有金属元素，显得木橱柜朴实无华，简单大方。

古斯塔夫·斯蒂克利的中式家具

古斯塔夫·斯蒂克利设计的家具，在各方面都有着明显和强烈的东方特色。

橡木高背椅

英国晚期工艺美术运动的领军人物——巴里·斯科特，他的家具设计图案装饰多用动物和植物的纹样，线条用凸出的经典方式勾勒。巴里·斯科特设计的橡木高背椅，手臂部分由方格嵌板支撑，椅子脚的形状也是方形的。

巴里·斯科特的橡木家具设计

下图为 1905 年巴里·斯科特设计的橡木扶手椅与小桌子。他的设计大多使用突出的线条做装饰，对于家具与室内空间的整体性把握极为准确。

织 物

染织业是威廉·莫里斯最感兴趣的领域之一，所以在英国工艺美术运动过程中，莫里斯的染织设计作品也受到直接影响。他坚持使用天然染料，反对在染织品上使用任何化学染料。

他常常亲自设计壁毯、地毯等，使用缠绕的植物枝蔓与花叶作为纹样，使人迎面感到自然而富有生机的浓厚气息。在莫里斯的直接影响下，英国工艺美术运动期间，染织品设计师也活跃起来。这些染织品的设计在当时弥漫着烦琐的维多利亚风格的市场中独树一帜，优雅朴实的自然主义装饰产品更受欢迎。

莨苕叶印花布

威廉·莫里斯设计的莨苕叶印花布，莨苕叶以"S"形结构出现在视野中，莨苕叶的叶片宽阔、修长，具有很好的装饰性和结构形式功能。叶片首尾相衔接，呈连续回旋的节奏，主干部分相互错落、翻滚，几何漩涡的动势极具视觉美感。尽管植物元素看似随意地布局，但却精准地体现出了植物特性和结构形式。曲线首尾相接、回旋错落的空间布局也象征了自然界的广阔神秘，叶片本身的特性也带有柔和、惬意的氛围。莫里斯通过对斜线、曲线等各种变化的综合运用，制造了结构有序、层次分明、富有秩序感的风格特点，堪称图案设计中的经典。

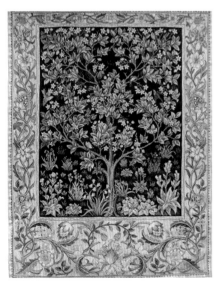

绣花锦

威廉·莫里斯设计了绣花锦，他在一个平面上利用不同的色彩变化和设定对布面进行覆盖，绣花锦的功能性与艺术性得到了很好的诠释。威廉·莫里斯设计的生命之树挂毯（左图），深蓝色的背景与黄色、绿色的树叶形成了鲜明、美丽的对比。

孔雀与龙纺织品

　　威廉·莫里斯最早的一件编织设计作品——孔雀与龙纺织品，其图案创作的灵感来源是中世纪时期意大利一块布料上的古朴的鸟纹和龙纹图案。

雅芳织布

　　威廉·莫里斯强调实用与美的结合。他将植物的藤蔓、枝干等归纳为二维的扁平图形，对于画面中的色彩进行平面化处理，强调图案的实用性。

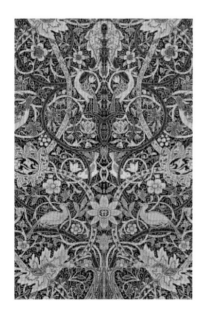

印花挂毯

　　在威廉·莫里斯设计的印花挂毯中，通过装饰色彩的变化来营造图案的整体感染力，整体色彩感觉明朗且画面层次丰富。变化的花、叶和鸟等图形元素的色彩和纯净简洁的背景色叠加，显得深邃而神秘，具有古典、浪漫的美感。

花鸟图案染织品

这些染织品的设计都采用了大量的自然主义元素，与威廉·莫里斯早期的墙纸设计风格是一致的。特别是植物的枝蔓，采用缠枝花的四方连续布局，其中杂以各种小鸟，色彩比较优雅朴实。

印花布《偷草莓的贼》

威廉·莫里斯设计的印花布《偷草莓的贼》是其最知名的设计图样之一，灵感源自凯尔姆斯科特庄园里画眉鸟偷吃草莓的情景。莫里斯将错落有致的植物枝条进行平面化处理，过程中为了使印制出来的颜色更加精准，细节更加精致丰富，他还使用了以往没有尝试的东方夹缬工艺，并对此加以改善，在蓝白的基底上加印了茜素红和木樨黄。

花卉图案地毯

威廉·莫里斯于1883年建立了新染织厂，其设计生产的地毯风格与墙纸风格相一致，使用天然染料，绘制植物花卉纹样。

查尔斯·沃塞的
花鸟印花染织品

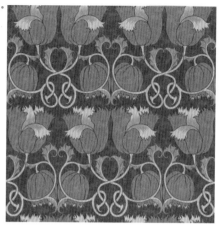
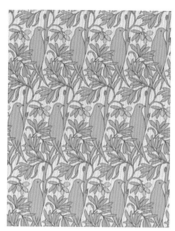

查尔斯·沃塞是 19～20 世纪英国极具革新精神的工艺美术建筑师和应用美学设计大师。他认为"再小的琐碎细节也值得关注",他善于观察生活中的点滴,发现事物与众不同的一面,制造出带有生活喜悦或自然气息的图案。

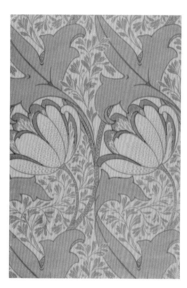

作为一位应用美学设计大师,沃塞的设计理念是造型纯粹、比例严谨的。他强调建筑作品中元素的协调性与整体感,而这种"平衡"与"融合"的理念也在他的图案设计创作中得到充分展现。

沃塞在他设计的鸟与玫瑰花印花布中,笔触丰富又饱满:一只蓝鸟在夏夜颂唱着对于玫瑰的爱慕,这朵玫瑰也会还给它一个飘着花香的美梦。

用 器|

从总体上说，工艺美术运动时期的陶瓷制品虽仍以实用性小、用于陈设与玩赏的艺术瓷为主，高温釉及窑变釉等品种的实验活动较为普遍，但威廉·德·摩根、查尔斯·罗伯特·阿什比等人的设计中，植物有机形态的特点尤为突出。

工艺美术运动的金属制品设计也同样具有吸引力，它是设计师们表达技术与艺术相结合思想的一个重要的领域。在金属制品的设计中，更少地添加无用的虚饰，作品更富有现代感，造型比较粗重，浓厚的哥特式风格特点也由此体现。

阿什比除了在陶瓷设计方面做出了较大贡献，他在金属工艺设计方面也有巨大的成就。阿什比原在剑桥大学学习历史，受拉斯金影响，于1888年创办"手工艺协会"，他设计的银器、金属制品和家具等作品精美又最具代表性，造型高贵典雅，金属制品常带有修长弯曲的把手或支脚。

陶瓷瓶罐

在陶瓷瓶罐的设计中，植物的纹样是很常用的装饰图案。威廉·德·摩根把这些罐子当作画布。威廉·德·摩根的陶瓷作品充满了奇思妙想，通常会描绘一些奇异的动物形象，与富有韵律感的异国情调植物纹样相映生辉。如滑稽有趣的鸟类、形状怪异的海洋动物，甚至还出现了龙的形象。

双柄花瓶

威廉·德·摩根在默顿修道院时期创作的"双柄花瓶"体现了他当时技艺的娴熟。德·摩根将他所理解的波斯风格的颜色清楚地表达出来，青绿色、深蓝色、紫色是孔雀羽毛和一些花朵的颜色，绿色是树叶的颜色。在图案基底上，他刻画的鸟和树叶清晰可见，台上的两只孔雀做出符合花瓶形状的姿态。威廉·德·摩根以有趣的方式加强花瓶的形状和鸟的形状：它们长而优美的尾巴形状与重复相叠的胚珠线条表现出程式化的羽毛纹理，勾勒的曲线也非常平稳；此外，鸟颈的拱形与花瓶的把手相互呼应，形成微妙的程式化的循环。

陶瓷器皿

威廉·德·摩根本人不厌其烦地尝试复制各种来自大自然的颜色。他深受意大利文艺复兴时期艺术和伊兹尼克陶瓷的影响，执着于表现器皿表面富有活力的光泽感。

金属餐具

查尔斯·罗伯特·阿什比是一位有天分和创造性的银匠。他设计的金属餐具，一般历经榔头锻打成形后，再饰以宝石，表现出手工艺金属制品光泽透亮的特点。因其作品中包含了各种纤细、起伏的线条，他的设计也被认为是新艺术运动的先声。

田园风格陶瓷器皿

　　威廉·莫里斯的设计带有一种中世纪的田园风味。他的陶瓷设计多以植物为题材，有时加上几只自由的小鸟，颇有自然气息。

黄铜灯具、"弗莱梅"釉瓶

　　在工艺美术运动大思想的影响下，这一时期的灯具造型设计也各具特色、造型多样，有曲线型、线型、曲线与线结合型等。工艺美术运动时期设计的台灯是由相当简单的黄铜零件组装而成的。四个弯曲的茎支持一个碟状锥形遮阴罩。弯曲的茎通过三个环紧密地接连在一起。灯座固定在最高的环上。在花瓶设计中，这个花瓶和盖子上覆盖着丰富的"弗莱梅"，或者更准确地说是"弗莱梅"釉，这是为收藏者市场所特制的。

绘　画 |

　　工艺美术运动时期，在艺术设计方面依然具有强烈的自然主义与哥特式风格复兴特征。约翰·拉斯金的绘画作品充满了自然气息，而爱德华·伯恩－琼斯的作品则呈现鲜明的哥特式及中世纪风格。

《岩石与蕨类的研究》
《岩石上的青苔》

　　约翰·拉斯金是一名浪漫主义艺术家，右图为约翰·拉斯金的绘画作品《岩石与蕨类的研究》。

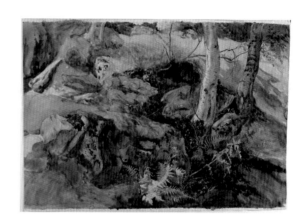

　　1875年，约翰·拉斯金的绘画作品《岩石上的青苔》，刻画岩石的墨水纹路从右部边沿向左下角平行延伸。底部的轮廓是较为平齐的，上部有两个钩状突起，表现了绿色的生命是如何同古老的创伤，与奇绝的岩石层交织在一起的。

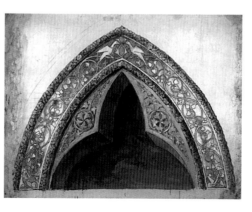

《树》与哥特式尖窗装饰设计

　　约翰·拉斯金非常细致地描绘了威尼斯的哥特式宫殿、苏格兰野外、高山景观，对鸟类和植物也有细致的研究。此为拉斯金1847年的绘画作品《树》与哥特式尖窗装饰设计。

《基督教堂》

约翰·拉斯金在速写和水彩中找到了与自然世界交流的方式，无论是冰川还是长满青苔的河岸，是葱郁的野花丛还是一根亮蓝色的孔雀羽毛，他总能敏锐地捕捉到自然界最为迷人的景象。右图为约翰·拉斯金的水彩绘画作品《基督教堂》。

《暴风雪：汽船驶离港口》

《暴风雪：汽船驶离港口》是英国画家约瑟夫·马洛德·威廉·透纳在1842年创作的帆布油画作品，现收藏于英国伦敦泰特美术馆。面对透纳的画作，我们仿佛被海上的一场风暴席卷。水的漩涡、海上升起的薄雾和水汽似乎都将我们与画面中的风景相连。

《一只翠鸟的习作》

约翰·拉斯金于1871年创作了绘画作品《一只翠鸟的习作》。拉斯金十分赞赏约瑟夫·马洛德·威廉·透纳的技艺，其认为站在艺术家的角色和立场上，首要关注点是道义和物质的"自然真理"。

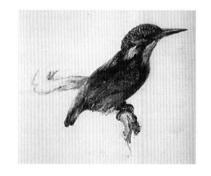

《圣沃尔夫雷教堂》《莫妮克斯的早晨》

约翰·拉斯金认为绘画在某种程度上具有和诗歌相同的特性。他把文学上的想象力和表现手段有选择地应用到艺术中，因而他对画的评论是带有诗意的，其对绘画的评论与一般的文学家和画家都不相同。

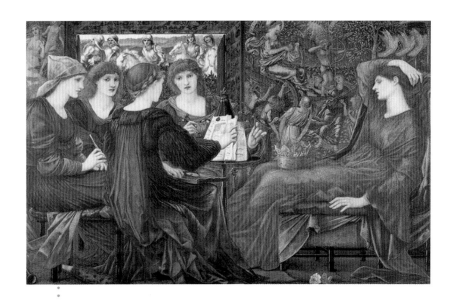

《礼赞维纳斯》

色彩大师——爱德华·伯恩－琼斯的绘画作品构图精致入微，富有神韵，对于衣袍和衣褶的表现尽显精湛技艺。

他的绘画作品《礼赞维纳斯》，作品的构图和图案运用得恰到好处。作品内容来自德国的传说，伯恩－琼斯在地上画了一朵玫瑰，以此隐喻骑士唐豪舍与维纳斯之间的爱情。

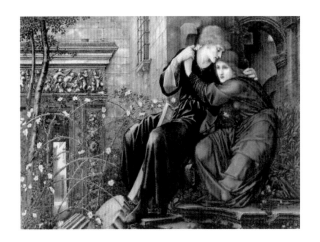

《废墟间的爱》

图为爱德华·伯恩－琼斯的绘画作品《废墟间的爱》。他认为："当你尝试要给予人们所谓的表情时，你就破坏了头部的典型特征而把它们降格为肖像，什么也不代表。"所以，伯恩－琼斯笔下的人物面部表情都是忧郁的或者无表情的。

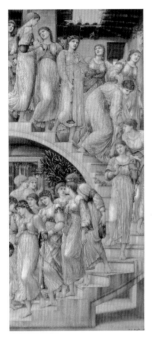 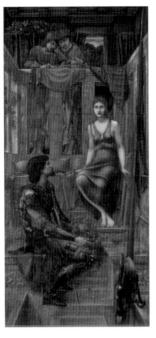

《金色的楼梯》
《考费杜阿王与乞丐女》

在爱德华·伯恩－琼斯的绘画作品中，他常用一些形体容貌非常相似的"理想的女性"。作为他心中理想女性形象的代表，她们统一的特征是：神情从容淡定，举止端庄文雅，具有高贵优雅的气质。伯恩－琼斯通过优美柔和的线条强调和表达贵妇人优雅美丽的形体和典雅贵气的衣饰。

《命运之轮》

爱德华·伯恩－琼斯对于神秘的神话传说很有兴趣，在他的作品中也多有体现。比如他常以圣经故事、亚瑟王的传说、希腊神话为题材，这些故事都充满了浪漫的梦想和神秘的情调。

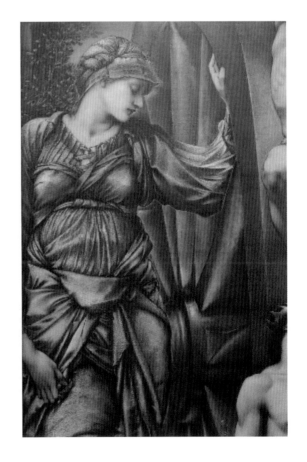

范例说明 |

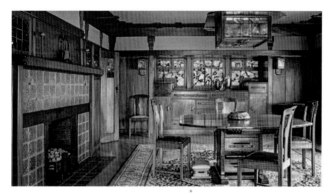 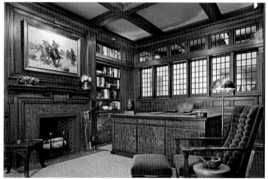

工艺美术运动风格室内设计

　　工艺美术运动风格的室内装饰，其家具造型与色彩古朴高雅，并铺设绘有植物图案的地毯，营造出自然、端庄、古典的室内氛围。

工艺美术运动风格室内装饰设计

　　工艺美术运动时期的会客厅设计中，布艺、地毯、局部墙面等处理都使用了植物作为图案装饰，在室内空间中营造自然亲切的氛围。

　　在墙面、床头柜和地毯的图案设计上使用富有生机的自然植物图案，与室内整体的色调相配合，创造柔和舒适的休憩场所。

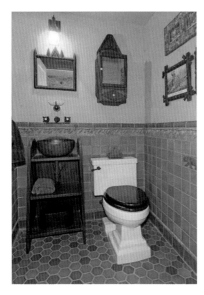 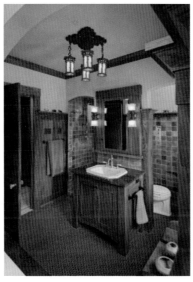

卫生间设计

在清新舒服的卫生间设计中，运用了淡绿色的统一色调，地面铺装上布满格纹图案的装饰。

工艺美术印花衍生产品设计

蓝铃木行李袋设计，表面是蓝色和松石绿色相配的木刻风格，灵感来自威廉·莫里斯图案设计中常用的植物模式。

《偷草莓的贼》衍生雨伞设计

以工艺美术运动时期的威廉·莫里斯的图案作品——《偷草莓的贼》为灵感设计的雨伞。

第二章　新艺术运动
Art Nouveau

新艺术运动是 19 世纪末、20 世纪初在欧洲和美国产生和发展的一次影响面相当大的装饰艺术运动，同时也是一次内容很广泛的设计上的形式主义运动，涉及十多个国家，从建筑、家具、产品、首饰、服装、平面设计、书籍插图，一直到雕塑和绘画艺术都受到影响，持续时间长达十余年。新艺术运动，名称源于萨穆尔·宾 (1838 ~ 1905 年)，其于 1895 年 12 月 26 日在巴黎将他的"巴黎东方艺术店"改名为经营现代装饰艺术品的"新艺术之家"。

新艺术运动直接起源于英国的工艺美术运动，并继承了工艺美术运动的主张，提出艺术与技术相结合来解决产品造型问题，追求一种与传统决裂，完全师从自然的全新风格。它们有许多相似之处：都是对维多利亚和其他过分装饰风格的反对；都是对工业化风格的反映，旨在恢复对手工艺的重视和热衷；它们也都放弃了传统装饰风格的参照而转向自然的装饰动机，又同时受日本装饰的影响。但两者又存在区别：工艺美术运动重视中世纪的哥特式风格，而新艺术运动放弃了传统装饰风格，完全走向自然风格，强调自然中不存在平面和直线，在装饰上突出曲线和有机形态，装饰动机基本来源于自然形态。在意识形态上，是一次知识分子在面对工业化和过分装饰风格泛滥双重前提下的一次不成功的改革设计。虽然新艺术运动在各国间有很大区别，但在追求装饰、探索新风格上是一致的。它为 20 世纪伊始的设计开创崭新的阶段，一直持续到 1910 年前后，逐步被现代主义运动和装饰艺术运动取代，是传统设计与现代设计间一个承上启下的重要阶段。

准确地说，新艺术是一场运动，而不是一个风格。这场运动在欧洲各国产生的背景虽然相似，但所体现出的风格却是各不相同的。在发源地法国称为"新风格"；在英国称为"现代风格"，新艺术运动的两个主要表现形式——曲线的和直线的，都来自英国；德国称为"青年风格"，其前期尚未脱离欧洲大陆的自然主义风格，后期则转向更抽象的线条风格；在意大利称为"自由风格"也称"花草风格"；在奥地利称为"分离派"；在斯堪的纳维亚国家则称为"工艺美术运动"；在西班牙称为"现代主义"。这场运动从 1890 年左右的法国开始发展起来，之后蔓延到荷兰、比利时、意大利、西班牙、德国、奥地利、斯堪的纳维亚国家、中欧各国，乃至俄罗斯，也越过大西洋影响了美国，成为一个影响广泛的国际设计运动。

设计思想

新艺术运动推崇以自然风格进行装饰，反对维多利亚风格与其他装饰过于繁复的风格。新艺术运动并不是一种单一的装饰风格，其通过流畅、柔美的曲线及富有女性美感的有机外形，对建筑、家具、产品、平面等领域产生深远影响。

设计语言

本质上，新艺术运动表现为一种线条装饰倾向或潮流，广泛使用有机形式、曲线，特别是花卉等。对于线条的表现手法以可分为曲线派与直线派。

① 曲线派（法国、比利时、西班牙）倾向于艺术型，注重形式美学，主张师从自然，以模仿自然界动植物纹样的线条进行装饰，无论是物体的形状，还是物体的表面装饰，都以流畅、优雅、波浪起伏的线条为主，植物形状主宰了大部分曲线风格的设计作品，色彩上缤纷绚丽、协调流畅，鲜明、突出、亮丽。

② 直线派主要存在于英国北部苏格兰的格拉斯哥，以麦金托什为代表，倾向于设计型，注重理性结构和功能美学。直线派在建筑、室内和家具设计中创造了一种以直线为主，白色为基调的装饰手法，表面装饰遵循严格的线条图案——主要是常以卵形告终的微曲竖线，以及格子和风格化的玫瑰形，后来这种风格影响到奥地利维也纳分离派。其配色柔和，主要限于淡橄榄色、淡紫色、乳白色、灰色和银白色构成的清淡优美的色彩。

代表作

赫克托·吉马德设计的法国巴黎地铁入口、维克多·霍塔设计的比利时布鲁塞尔塔赛尔公馆和霍塔公馆、安东尼·高迪设计的西班牙巴塞罗那圣家族大教堂和米拉公寓、麦金托什设计的格拉斯哥艺术学院等。

建 筑 |

法国：新艺术运动发源地。"新艺术"之称源于法国家具设计师萨穆尔·宾创立的"新艺术之家"，评论家取其中的"新艺术"一词作为此设计运动的名称。

萨穆尔·宾的画廊正面、新艺术之家的入口

法国的新艺术运动更加集中于比较密切的几个设计团体（其中影响大的有"新艺术之家""现代之家""六人集团"）间，对欧美具有重要的影响，主要分为巴黎和南锡两个中心。南锡主要集中在家具设计方面，而巴黎包含的设计范围则十分广泛。新艺术之家的萨穆尔·宾的"回到自然去"的设计思想始终贯穿于他们的设计中。

在新艺术之家的入口两侧采用自然植株的形象进行装饰，通过卷曲、柔美的曲线来展示他们的设计理念。

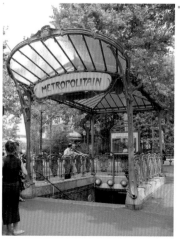

巴黎地铁入口

"现代之家"中最杰出的代表是赫克托·吉马德，其设计多采用植物枝蔓等自然元素，过多的装饰细节使作品无法批量生产。他的早期作品能够保持功能与形式的平衡，晚期则出现了过分繁杂的设计倾向，具有极端自然主义倾向。代表作是巴黎地下轨道交通系统的一系列入口。

比利时：维克多·霍塔主要从事建筑及室内设计，其设计以曲线为主，很好地平衡了功能与装饰的关系，他也是最早把钢铁与玻璃引入住宅装饰的设计师之一。他的建筑设计具有两个明显的特征：一是注重装饰，受自然植物启发的"鞭绳"线条到处可见，在墙面装饰、门和楼梯中十分突出；二是建筑中的暴露式钢铁结构和玻璃面。

霍塔公馆

霍塔公馆是维克多·霍塔早期的代表作之一。该建筑设计的基础是叶、枝、涡卷等精细图案构成的起伏运动。室内遵循华丽的新艺术运动。

门厅和楼梯带有彩色玻璃窗和马赛克瓷砖地板，饰有盘旋缠绕的线条图案，与熟铁栏杆的盘绕图案、柱子和柱头、脊突拱廊以及楼梯的圆形轮廓相呼应，整体和谐统一。霍塔公馆是维克多·霍塔设计生涯的巅峰之作，新艺术建筑的里程碑，也是新艺术运动最杰出的设计之一。

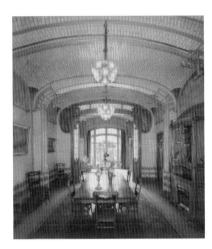
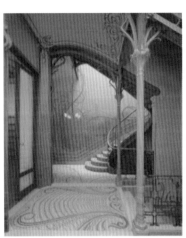

索尔维公馆、范·埃特菲尔德公馆、Wauquez 百货商店

同时期的建筑室内风格同样展现出其具有代表性的曲线美感，给人一种生机勃勃的视觉体验。

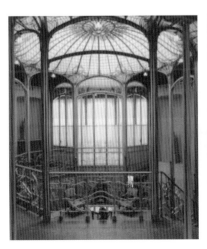
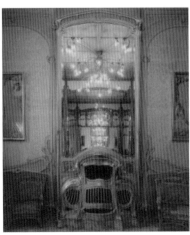
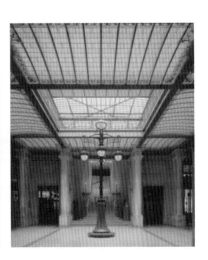

西班牙：安东尼·高迪（1852～1926年），是西班牙新艺术运动的最重要代表。其17岁开始在巴塞罗那学建筑，设计灵感大量来自他广泛阅读的书籍。高迪的早期作品具有强烈的阿拉伯摩尔风格特征，也就是其设计生涯的"阿拉伯摩尔风格"阶段。在这个阶段中，他的设计不是单纯的复古而是采用折中处理，把各种材料混合使用。

巴特罗公寓

在安东尼·高迪的设计中，糅合了哥特式风格的特征，并将新艺术运动的有机形态、曲线风格发展到极致，同时又赋予作品一种神秘的、传奇的隐喻色彩，在其看似漫不经心的设计中表达出复杂的感情。

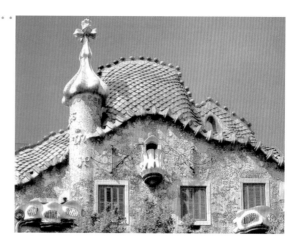

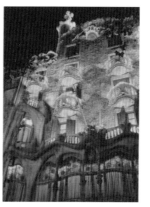

高迪最富有创造性的设计是位于西班牙巴塞罗那市的巴特罗公寓。该公寓房屋的外形象征海生动物的细节，整个大楼一眼望去就让人感到新奇。构成一、二层凸窗的骨形石框，覆盖整个外墙的彩色玻璃及五光十色的屋顶彩砖，呈现了一种异乎寻常的连贯性，赋予大楼无限生气。公寓的窗子似乎是从墙上长出来的，营造出一种奇特的起伏效果。

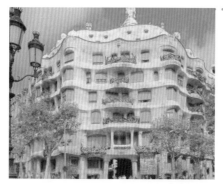

米拉公寓

安东尼·高迪设计的米拉公寓进一步发展了巴特罗公寓的形态，建筑物的正面被处理成一系列水平起伏的线条，这样就使得多层建筑的高垂感与表面水平起伏相映生辉。该公寓不仅外部呈波浪形，内部也没有直角，包括家具在内，都尽量避免采用直线和平面。由于跨度不同，他使用的抛物线拱产生出不同高度的屋顶，形成无比惊人的屋顶景观，整座建筑好像一个正在融化的冰激凌。

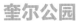

奎尔公园

1900年，奎尔伯爵委托安东尼·高迪设计一个中产阶级的市郊住宅区，地点在当时的巴塞罗那市区北郊。这个住宅区计划没有实现，却建成了一个公园——奎尔公园。

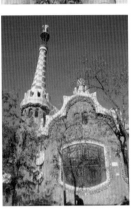

圣家族大教堂

在安东尼·高迪所有的设计中，在今天看来，最重要的还是他为之投入43年之久，并且至死仍未完成的圣家族大教堂。该教堂于1882年委托高迪设计，1883年始建，主要由于财力不足，多次停工。教堂的设计主要模拟中世纪哥特式建筑式样，原设计有12座尖塔，最后只完成4座。

尖塔虽然保留着哥特式的韵味，但结构已简练得多，教堂内外布满钟乳石式的雕塑和装饰件，上面贴以彩色玻璃和石块，仿佛神话中的世界一般，教堂浑身上下看不到一条直线，整个建筑弥漫着向工业化风格挑战的气息。

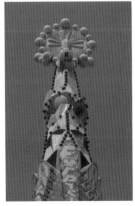

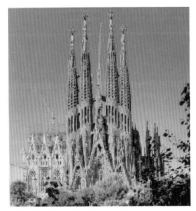

加泰罗尼亚音乐礼堂

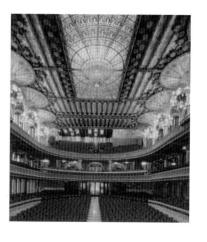

西班牙新艺术运动的另一位代表人物是路易斯·多米尼克（1850～1930年），其设计风格基本上与法国、比利时的风格同步，但更重视功能的作用，代表性的设计作品是加泰罗尼亚音乐礼堂。

苏格兰：由英国建筑师麦金托什和他的三个伙伴组成的格拉斯哥学派，主张建筑应顺应形势，不再反对机器和工业，也抛弃了英国工艺美术运动以曲线为主的装饰手法，改用直线和简洁明快的色彩。室内设计常用白色墙面，家具以黑白两色为主，形成自己的独特风格。

格拉斯哥艺术学院

格拉斯哥艺术学院建立于 1845 年，其教学分区包含以麦金托什学院为主的美术学院、建筑学院、设计学院与创新学院。麦金托什是新艺术运动中的直线派设计代表，其设计作品风格更偏向于展现理性和构图之美。

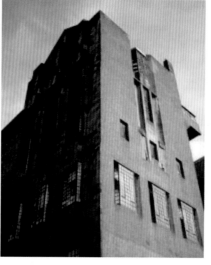
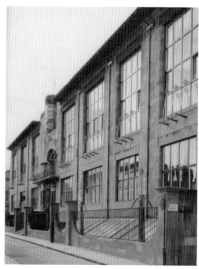

�



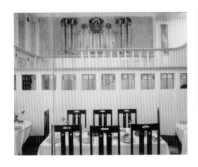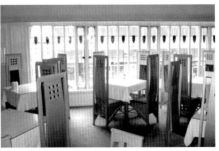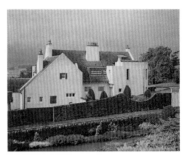

英国餐室、柳树茶室、风山住宅

　　格拉斯哥学派的设计打破了长期以来英国设计界的沉闷气氛。格拉斯哥学派还对维也纳分离派有过影响。格拉斯哥学派的主要建筑有：格拉斯哥艺术学院、英国餐室、柳树茶室、风山住宅等。

　　奥地利：维也纳"分离派"是新艺术运动在奥地利的产物。由奥地利建筑师奥托·瓦格纳的学生奥尔布里希、约瑟夫·霍夫曼与画家古斯塔夫·克里姆特等一批30岁左右的艺术家组成名为"分离派"的团体，意思是要与传统和正统的艺术分离。

分离派展览馆

　　奥托·瓦格纳在1895年出版的专著《现代建筑》中提出：新建筑要来自生活，表现当代生活。他认为没有用的东西不可能美，主张坦率地运用工业提供的建筑材料，推崇整洁的墙面、水平线条和平屋顶，认为从时代的功能与结构形象中产生的净化风格具有强大的表现力。分离派展览馆就是他的代表作之一。

　　瓦格纳的观念和作品影响了一批年轻的建筑师，他的作品还带有由旧转新的痕迹，而他的学生则有意同传统划清界线。他们的作品不但各自具有鲜明的独创性和很强的感染力，甚至初具20世纪20年代"方盒子"建筑的雏形。

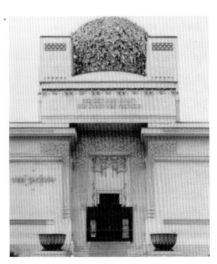

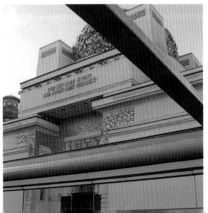

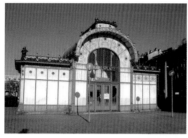

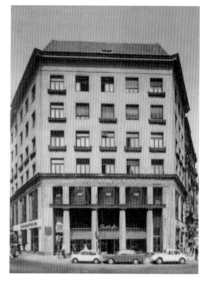
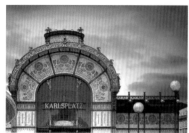

卡普拉茨火车站、斯托克雷特宫、维也纳美国酒馆、维也纳米歇尔广场

维也纳分离派的主要作品有：卡普拉茨火车站（左图）、斯托克雷特宫（中上图）、维也纳美国酒馆（中下图）、维也纳米歇尔广场（右图）等。

维也纳玛约利卡住宅、维也纳邮政储蓄银行

维也纳分离派的代表性作品：维也纳玛约利卡住宅、维也纳邮政储蓄银行。

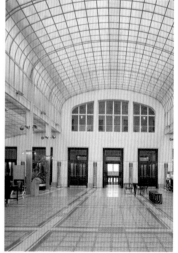

其他国家的建筑 |

新艺术运动是对原有顽固的设计活动的思考和创新，在欧美多个地区均产生了不同形式的影响，也设计出了一系列对建筑领域影响深远的大师作品。

布拉格中心饭店

布拉格位于欧洲中部，距离柏林、维也纳等欧洲主要城市较近，与大部分周边国家边境的距离一般为 100 ~ 200 千米。其建筑风格也受到当时新艺术运动的影响，展现出优美的植物线条感，以及更具有生机的造型语言。布拉格中心饭店（1899 ~ 1901 年）是福瑞德瑞克·欧曼设计的。

布拉格市政厅

布拉格具有新艺术运动特点的代表性建筑为奥斯瓦尔德·波利弗克和安东尼奥·布尔尼克设计的布拉格市政厅（1903 ~ 1911 年）。

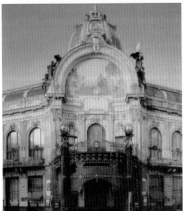

应用艺术博物馆

应用艺术博物馆位于匈牙利布达佩斯第九区，靠近大环路南端。这座具有新艺术运动特点的建筑建于 1893～1896 年，由奥登·莱可纳设计，建筑风格具有匈牙利民间陶瓷，以及伊斯兰和印度图案特色。

斯科特百货商店入口

路易斯·沙利文被认为是芝加哥的"摩天大楼之父"，现代主义的先驱。他留下了至理名言"形式追随功能"。 其独到的设计理念，影响了当时建筑领域对于居住功能的探索，并且其工作室也向后世输出了影响力非凡的人才。他的代表作之一，位于美国芝加哥的斯科特百货商店入口即体现了这样的设计理念。

家 具

法国南锡的新艺术运动以家具设计与制造为主,其发展和艾米尔·盖勒有很大关系。盖勒的设计思想具有强烈的自然主义倾向,其曾在《装潢艺术》中发表《根据自然装饰现代家具》。他还是法国新艺术运动中最早提出在设计中必须考虑功能的重要性原则的设计师。他设计的家具也与他的玻璃设计作品一样,其装饰题材以异乡植物和昆虫形状为主,鲜花怒放和花叶缠绕的形态构成了这些作品独特的表面装饰效果,具有象征主义的特征。

橱柜

路易·马若雷勒为法国南锡具有代表性的家具设计师,他经常在家具设计过程中,先把家具用黏土制成模型,便于在后续制作过程中更好地领会自由造型特点风格,以便完美地再现到家具之中。

蜻蜓桌、壁炉防火屏障、蝴蝶床

艾米尔·盖勒常使用细木镶嵌工艺进行装饰,使其设计的家具精美而雅致。他在家具方面最有名的设计是1904年设计的"蝴蝶床",蝴蝶身体和翅膀所使用的玻璃和珍珠表现了蝴蝶的肌理和光泽,黑白交替图纹则再现了翅翼的斑纹。

 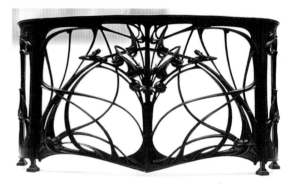

桌子、橱柜、阳台栏杆

赫克托·吉马德在家具设计中也采用自然的线条来进行装饰，在连接处使用类似叶脉的柔美曲线形式，相比传统的古典家具，造型更显得生机勃勃。

书桌、餐厅椅

比利时的亨利·凡·德·威尔德，主要从事新艺术运动特点的家具、室内等设计。他支持新技术，肯定机械，提出设计中功能第一的原则，主张艺术与技术结合，反对漠视功能的纯装饰主义和纯艺术主义。他在德国时期，提出达到工业与艺术结合的最高目标的三点原则：设计结构合理，材料运用准确，工作程序明晰。这三点原则在一定程度上奠定了现代主义设计的思想，对德国设计影响深远。

坐具设计

　　安东尼·高迪设计的家具如同其建筑，几乎全部采用曲线，造型优雅，坐面与靠背的设计形式丰富，具有辨识性。

高背椅

　　麦金托什设计的家具多采用原色，注重纵向线条的运用，利用直线搭配进行装饰，尽量避免过多的装饰。如他设计的高背椅，采用黑色的直线造型，非常夸张，摆脱了一切传统形式的束缚，也超越了对任何自然形态的模仿。

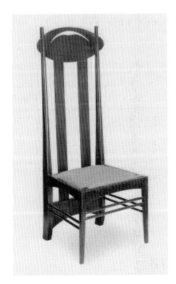
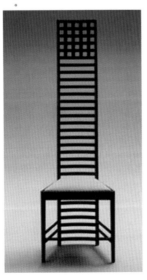
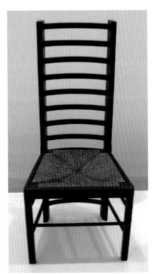
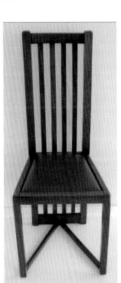

其他国家的家具设计 |

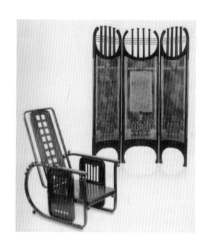

扶手椅和三折屏风

　　约瑟夫·霍夫曼是奥地利著名的建筑师和室内设计师，也是奥地利分离派的主要成员及创始人之一，他提倡设计上的净化风格。其成熟时期的家具设计多是展现"方形风格"的典型作品，尤其是椅子的造型简洁独特而富于功效，整齐的格子使其既庄重又充满现代感。

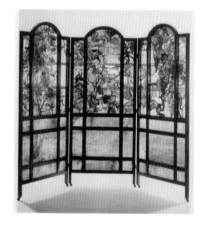

蒂法尼彩色玻璃屏风

　　新艺术运动时期，蒂法尼出产的彩色玻璃制品的优质造型也引起了人们的极大关注，蒂法尼在玻璃器具设计领域上取得了独一无二的成就，占据着美国玻璃设计的统治地位。

用 器 |

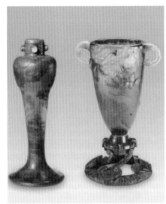

水晶花瓶、
花瓶

在新艺术运动中的工艺品方面，珠宝设计中大量运用来自自然的图案装饰，其中植物和昆虫图案最为常见，如艾米尔·盖勒在珠宝设计上的造型艺术，装饰雕刻细腻，栩栩如生。

蜻蜓女人胸饰、
粗陶花瓶

装饰品方面知名的有勒内·拉里克设计的蜻蜓女人胸饰（1897～1898年），陶瓷方面有乔治·亨治尔设计的粗陶花瓶（1895年）。亨治尔的陶瓷设计具有艺术化的特点，这是由于其很少考虑批量生产日用陶瓷而将设计重心放在陶艺品的精美、创新上。法国的陶瓷设计受东方设计影响很大，作品带有日本陶瓷的粗犷和不规则性，釉色鲜艳，黄色釉彩、紫色釉彩、棕色釉彩是较受欢迎的，并常以金色釉彩进行线条装饰。20世纪初又吸收了伊斯兰陶瓷与中国陶瓷的风格，出现了色彩更明快、采用手工绘制的陶瓷。

餐具设计

约瑟夫·霍夫曼在餐具的设计中也运用了自己所特有的方形样式，在装饰角度上显得别具一格。

玻璃花瓶、高脚酒杯

运用自然元素进行造型展示的器皿设计，其造型具有卷曲、圆润、有活力的特点。图中为圣彼得堡皇家玻璃工作室设计的玻璃花瓶和1906年设计的高脚酒杯。

宾治盅、"法夫赖尔"花瓶

在美国，蒂法尼在玻璃设计领域所取得的成就是独一无二的。其在19世纪末20世纪初推出了著名的宾治盅（1900年）和"法夫赖尔"花瓶系列（1893～1896年），设计中引进了新的色彩效果，大部分是彩虹色，模仿古代风化玻璃器具，有花朵、孔雀羽毛和波纹图案等。

织 物｜

新艺术运动时期的织物设计更为注重阴柔的女性曲线美，其创作题材也越发自由、有活力，更偏爱自然趣味。

《天使的注视》

该作是亨利·凡·德·威尔德于 1893 年设计的织物。威尔德原为艺术家，后从事工业设计，其作品多偏爱使用曲线，使得内容生机勃勃、充满活力。

美 术｜

新艺术运动的发展深受英国文化的影响，尤其是英国工艺美术运动中的自然风格，其放弃使用传统纹样，推崇以自然的图形、流畅的线条进行创作。因此，自然风格在新艺术运动的发展中进一步被设计师们发展壮大。

彩色木版画《芳香》的扉页

保罗·高更生于法国巴黎，于 1873 年学习绘画，在 1883 年成为一名职业画家，他曾连续 4 次参加印象主义画派的展览，与文森特·梵·高、塞尚并称为后印象派三大巨匠。其作品由装饰性的色块构成，使内容显得质朴却特征鲜明。

油画《朱棣斯》、
油画《阿黛尔·布洛赫 - 鲍尔的肖像》

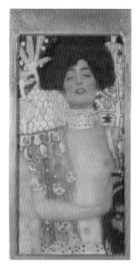 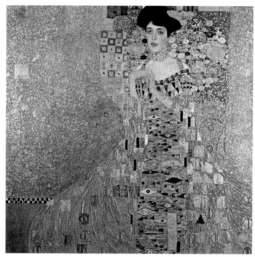

绘画方面的代表人物是古斯塔夫·克里姆特（1862～1918 年），奥地利表现主义画家，维也纳分离派的领导者。

古斯塔夫·克里姆特的画面具有强烈的装饰色彩，人体扭曲变形，色彩和谐，达到一种略带颓废和矫揉造作的美感。其绘画风格带有浓郁的伤感情调，主题总不大明朗，反映画家在探索人生种种难以遏止的欲望中的苦闷。这是北欧艺术的一个共同特点。日耳曼民族素有严肃、深沉和富有哲理性的精神，我们从 16 世纪德国的丢勒等人的作品中可以见到这种精神。有时，这种象征艺术还掺杂着神秘感。他的画作《阿黛尔·布洛赫 - 鲍尔的肖像》在 2006 年拍出了 1.35 亿美元（约合人民币 8.72 亿元）的天价。

油画《雅典娜》、
油画《吻》

其画作中通过丰富的色块组合与画作中的主要角色形象进行对比，以展现作品题材的史诗感，使人感到严肃、庄重。

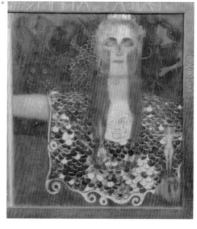 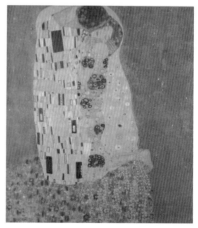

平面设计 |

法国：法国的现代招贴画设计与新艺术运动及其现代主义艺术存在紧密的联系，从某种意义上来讲，其预示着现代主义艺术的开端。它从很多方面表现出现代艺术与传统绘画形式拉开了距离。1881 年，法国政府解除对商业海报的控制和禁止是平面设计的一个转折点。

海报《快乐的王国》

朱里斯·谢列特是法国现代招贴画代表设计师之一，其作品多表现出令人耳目一新的妇女形象，传达出一种活泼的气氛。图中是谢列特为法国当地的一家歌舞剧院所做的演出宣传海报，海报中是当时在巴黎红极一时的舞蹈演员富勒。

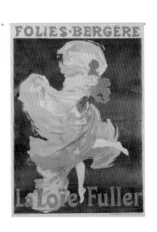

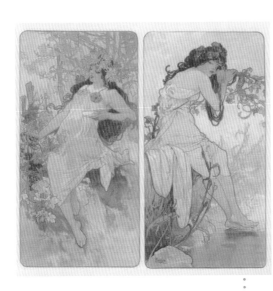

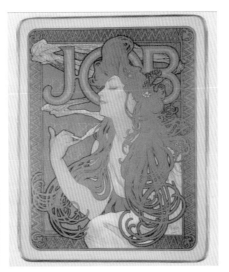

《夏与秋》、JOB 海报

19 世纪末新艺术平面设计发展迅速，其中最具影响力的设计师是阿尔夫斯·默哈。他的风格影响了整整一代法国平面设计师，其作品充分发挥了新艺术运动中的曲线、有机形态等特点，装饰性极强，被认为是新艺术平面设计的最高典范。其代表作有《夏与秋》和 JOB 海报。

英国：英国的新艺术运动仅限于平面设计。《工作室》的出版是对该风格的最早突破，成为新艺术运动插图的一个重要的中心。英国新艺术运动平面设计的重要代表是比亚兹莱，比亚兹莱的设计前卫、激进，受日本平面风格影响，采用黑白单线描绘方法，作品想象力丰富。

《亚瑟王之死》封面、插图三幅

比亚兹莱出生于英国布莱顿，7 岁时被诊断患有肺结核，早年任职一家保险公司做小职员。1891 年，受他人的鼓励走上绘画道路。他的画风受拉斐尔前派、印象派、古典主义、巴洛克、日本浮世绘等风格的影响，但又独具一格，具有强烈的个人风格，尤其是对线条的出色运用和黑白画的创造性成就。他的代表作有《亚瑟王之死》等一系列插图。

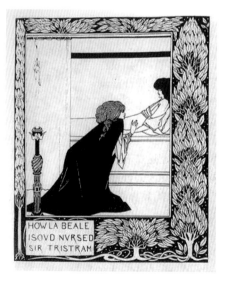

范例说明 |

室内装饰设计

　　室内装饰设计中的墙壁与吊灯有着典型的新艺术运动特征。欧美国家中该风格的室内装饰，主要特点是使用麦金托什的高靠背椅，与麦金托什设计的"柳树茶室"有几分神似。

"蜻蜓女人胸饰"衍生设计

　　以新艺术运动为灵感设计的女鞋，色彩源自勒内·拉里克设计的"蜻蜓女人胸饰"。

平面设计

以新艺术运动中的曲线元素设计的系列平面作品。

Prada 服装设计

Prada以新艺术运动为灵感设计的服装。

第三章　装饰艺术运动
Art Deco

··

装饰艺术运动是 20 世纪 30 年代在法国、美国和英国等主要国家和地区开展的一次风格特殊的设计运动。因为这场运动在时间上与欧洲的现代主义运动的发生与发展比肩并起，因此，从材料的使用和设计的形式上都可以明显感受到现代主义运动对它的巨大影响。但是，从设计思想的发展背景和意识形态的角度认识装饰艺术运动，却没有如现代主义运动那样的民主色彩和社会主义背景的痕迹。"装饰艺术"尤其是发生在法国的装饰艺术运动，虽然在造型、色彩、装饰动机上出现了新的现代内容，但在很大程度上依然是传统的设计运动，因为它所服务的对象依然是社会中少数的中产阶级权贵，而与现代主义立场——强调设计的民主化与社会效应是迥然不同的。因此，虽然这两场运动发生的时间相近，互相也有联系和影响，特别是现代主义对于装饰艺术运动在形式上和材料上的影响。但是，它们属于两个不同的范畴，有其各自的发展规律。

20 世纪初，一批艺术家和设计师敏锐地认识到新时代的必然性，他们不再回避机械形式，也不回避新的材料（比如钢铁、玻璃等）。他们认为，英国的工艺美术运动和新艺术运动都对于现代化和工业化的形式呈否定的态度。对设计发展而言，这是致命的缺陷。为此，他们探索出了一条新的途径——为使机械形式及现代特征变得更加自然和华贵，采用大量新的装饰动机。这种认识普遍存在于法国、美国、英国的一些设计师之间，特别是 20 世纪 20 年代西方世界经济普遍繁荣，其中美国更是高速发展，造就了新市场的出现，为设计和艺术风格提供了新的生存和发展的契机。

装饰艺术运动的名称出自 1925 年在巴黎举办的一个大型展览：为了展示新艺术运动之后的建筑与装饰风格的装饰艺术展览。"装饰艺术"这一术语与新艺术运动一样，它包括的内容十分广泛，所指并不仅是一种风格。从 20 世纪 20 年代色彩鲜艳的爵士图案到 30 年代的流线型设计样式，从简单的英国化妆品包装设计到美国纽约洛克菲勒中心大厦的建筑设计，都是属于这场运动的设计范畴。它们之间共性虽有，但个性更加强烈。因此，把"装饰艺术"单纯看作一种统一的设计风格是不恰当的。

装饰艺术运动在形式上受到了一些因素的影响：其一，埃及等古代装饰风格的实用性借鉴，借鉴古埃及装饰中华丽的特征。其二，受原始艺术的影响，非洲部落舞蹈面具的象征性和夸张特点启发了设计师，尤其是简练明快的非洲木雕。其三，使用简单的几何外形，从自然的有机形态中找寻装饰动机。其四，从舞台艺术中汲取灵感，取材自爵士、短裙与短发、震撼的舞蹈等独树一帜的形式。其五，深受当时汽车的发明影响，以及体现速度、力量与飞行的象征物。其六，特别重视对象的固有色和金属色，形成自己独特的色彩体系。

装饰艺术运动是一场大范围的国际性设计运动，不少欧美国家都有参与，尤其以法国、英国和美国的设计成果最具有代表性。不仅如此，它同时还影响到许多欧洲国家，从 1910 年前后开始，一直延续发展到 1935 年前后结束，是 20 世纪延续时间较长的一场设计运动。

设计思想

装饰艺术运动是对矫饰的新艺术运动的一种反对，对古典主义、自然、纯手工艺、有机形态的反对。其接受机械化的形式，秉承了以法国为中心的欧美国家长期以来的设计传统立场，即"为富裕的上层阶级服务"，是因当时社会的中坚力量——中产阶级的生活需求而逐渐发展出的新的设计风格。同时，从材料的使用和设计的形式上都受到了现代主义的影响，但在色彩上的应用来看却强调为权贵服务，这一点又与现代主义的立场相悖，所以说它是一场风格特殊的设计运动。

设计语言

① 借鉴古代埃及与中美洲等古老文明的装饰元素，使用金属色系和黑白色系；

② 将从自然中抽象出来的简单明快的几何图案加以变形处理，趋于几何但不过分强调对称，趋于直线但又不囿于直线。几何扇形、放射状线条、闪电形、曲折形、之字形或金字塔形的造型是其设计造型的主要形态；

③ 注重表现材料的质感与光泽，通过贵重金属、宝石或象牙等高档材料的表现，给人以新奇和时髦的造型感受，弥漫着贵族高雅的情调；

④ 在造型设计中多采用几何形状，或用折线进行装饰，使用放射的太阳光与喷泉作为元素，象征了新时代黎明曙光；

⑤ 打破常规的形式，取材于爵士、短裙与短发、震撼的舞蹈等；

⑥ 大胆运用现代工业文明成果，象征速度与力量，如以汽车作为主题设计；

⑦ 在色彩设计中强调运用鲜艳的纯色、对比色和金属色，造成强烈、华美的视觉印象；

⑧ 有机地将东西方特色结合，同时也将人性化和机械化结合；

⑨ 色彩的运用具有鲜明、强烈的色彩特征，鲜红、鲜蓝、鲜黄、鲜橙以及金属色受到了特别的重视。通过这些色彩的运用，使其设计达到绚丽夺目甚至金碧辉煌的效果。

代表作

威廉·凡·阿伦设计的克莱斯勒大厦、威廉·兰柏设计的纽约帝国大厦和雷德蒙·胡德设计的洛克菲勒大厦。

建 筑 |

美国：这一时期美国没有受到第一次世界大战的战火破坏，反而因为在欧洲的战争中出售军火而发了财，因此，国力日趋鼎盛，建筑业异常发达。装饰艺术运动正对美国新兴的富裕中产阶级的胃口，从20世纪20年代开始，装饰艺术运动在建筑上有强烈的表达，特别是在纽约这样的现代大都会中，纽约成为时尚建筑的集中地。

纽约帝国大厦、克莱斯勒大厦、洛克菲勒大厦及其中心广场雕像

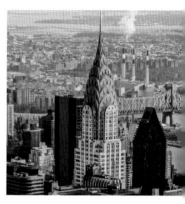

自20世纪20年代起，美国建筑家们开始认识到并且逐渐从传统的建筑材料转向新的建筑材料，尤其是金属与玻璃这样的现代建筑材料。当时还没有在美国形成单纯因功能而去使用这些材料的现代主义设计，德国也还处在初级的试验阶段，因此建筑师们就没法应用装饰的方式来使用这些新材料。该时期建筑最大的特点就是简洁，讲求线条、几何的搭配应用。简洁又不失装饰性的造型语言是装饰艺术运动的精髓所在。因而，装饰动机与新材料的结合应用便是装饰艺术运动在纽约主要的探索与发展。这一时期代表性的设计师及其代表作有：威廉·兰柏设计的纽约帝国大厦（左上图），威廉·凡·阿伦设计的克莱斯勒大厦（右上图）和德雷蒙·胡德设计的洛克菲勒大厦及其中心广场雕像（下图）等。

尼亚加拉·莫豪克电力公司大厦、堪萨斯零售商店

同时期的尼亚加拉·莫豪克电力公司大厦与堪萨斯零售商店在造型设计中采用流行元素，或者宗教元素和地方代表性装饰标志进行设计，在建筑群中展现出不同的文化趣味。

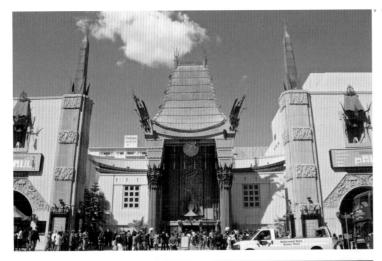

中国剧院、埃及剧院

　　好莱坞风格是装饰艺术运动在美国的一个延伸与发展，主要的设计语言体现在剧院建筑上。为了打造"造梦"好莱坞的电影院风格，建筑设计中具有非常大胆的想象成分。绝大部分影院的立面采取多种装饰元素和富于幻想色彩的设计，其中也有一些包括在新艺术运动中曾经被采用过的装饰风格，比如采用夸张的方式表现动物与植物的装饰图案等。具有代表性的典型建筑物有：位于好莱坞大道的格鲁门设计的埃及剧院（下图）、曼恩设计的中国剧院（上图）。埃及剧院采用了大量古埃及的装饰题材，表现古典梦幻的主题。中国剧院被设计成一座充满东方神秘感的宫殿，夸大了中国的装饰元素的同时也保留了一些正统的装饰艺术运动的风格特点，比如简单几何装饰图案、强烈的色彩等。

纽约游艇俱乐部

　　装饰艺术运动风格的建筑设计在美国风行一时之后，逐渐发生变化，主要表现为一些设计师开始探索能够表现地域特色的、能够结合本地区风土人情的改良型装饰艺术运动风格，从而产生了曲折风格。其特征是采用众多的曲折线条和形体结构，代表建筑为纽约游艇俱乐部。

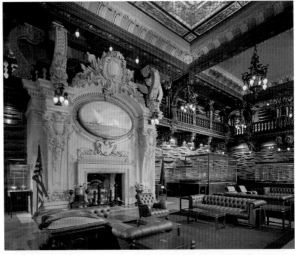

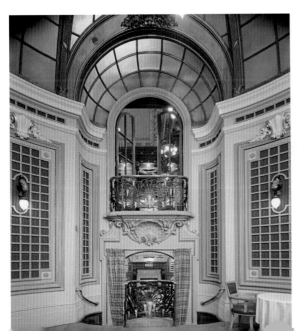

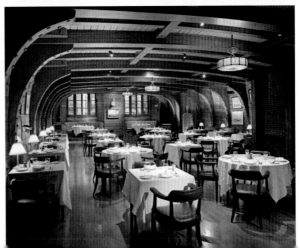

可口可乐公司大厦

　　流线型风格演变自汽车设计，大量采用金属材料，如表面装饰大多采用铝等现代工业材料。在建筑和室内设计上追求时代感、运动感、速度感，完全摈弃古典样式。代表建筑是洛杉矶的可口可乐公司大厦。

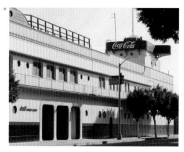
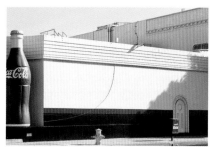

　　英国：建筑和室内设计上都融合了简单强烈的色彩和富于想象的装饰元素。在英国，装饰艺术运动风格多在大型公共场所的室内设计上表现。

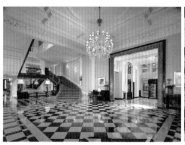
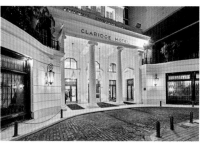

克拉里奇旅店、
胡佛大厦

　　具有代表性的建筑如爱奥尼德的克拉里奇旅店。罕见的是胡佛大厦的设计，把装饰艺术与流线型运动合为一体，同时具有舞台艺术和古代装饰的设计风格。

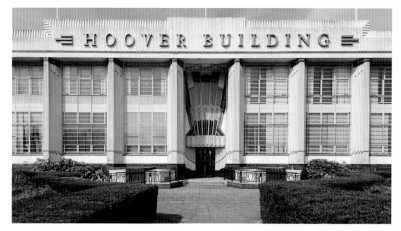

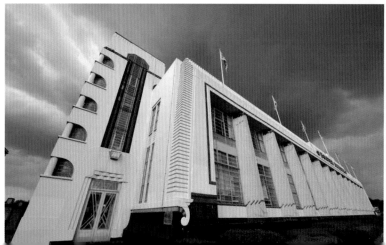

家 具 |

这一时期的家具，一方面，使用贵重金属、宝石或象牙等昂贵的材料，有着新奇、时髦的造型，产品弥漫着贵族高雅的情调。另一方面，受现代主义设计的影响，使用皮革、钢材等新材料展示几何造型。

法国：装饰艺术运动发源于法国，巴黎是这场运动的中心。这场艺术设计运动集中体现在家具设计领域，此时期家具和室内设计呈现不同的风格趋向：① 东方的、怪异的形式。② 受现代主义影响，注重新材料运用。这两种风格的结合创造了一种新的室内与家具设计的美学价值。法国设计为权贵服务，如使用贵重的材料、复杂的纹样及其他特殊的装饰元素等，它并没有像德国设计一样完全摒弃装饰，最大的特点便是将简练和装饰融为一体。

铜饰板红木沙发、黑漆木板屏风、沙发、吧台凳

艾琳·格雷是一位擅长室内设计的优秀女性设计师，其设计不仅注重豪华的装饰效果，也注重现代主义的表现手法，尤其是现代材料的运用和形式特征的体现。设计界把她设计的豪华皮革材料和钢管组合的家具视为装饰艺术运动时期的经典设计。

梳妆台

鲁尔曼在家具设计中常使用简单明快的几何外形与繁复的表面装饰，以形成强烈的对比。其设计中可常常看到传统造型中华丽的光面与丰富的细部装饰，实用配件用象牙做镶嵌，有时加上铜银饰板以强化装饰图案的效果。

美国：美国的家具设计也受到了装饰艺术运动的影响，但它并没有拘泥于欧洲风格，最终开创了独特的美国式装饰家具设计。具有代表性的设计师是保尔·弗兰克尔、欧仁·舍思和菲利普·韦伯等。

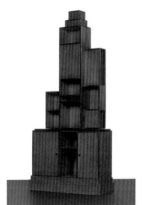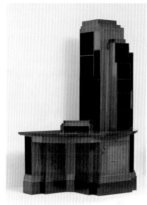

"摩天大楼"家具、屏风

保尔·弗兰克尔开始设计面"平"、角"尖"和阶梯形几何造型的橱柜。材质使用加利福尼亚红木，外层漆成红色或黑色，里层漆成蓝色或绿色。屏风为欧仁·舍思的设计。他的设计受法国和德国的影响，风格接近欧洲装饰艺术运动风格的家具设计。

椅子、茶几、闹钟设计

菲利普·韦伯是 19 世纪英国建筑师、设计师，以不落俗套的乡村住宅而闻名，韦伯和威廉·莫里斯在 1861 年和其他几名同侪一起创立了著名的莫里斯、马歇尔及福克纳公司（即莫马福公司），对工艺美术运动、建筑设计进步都有着巨大的影响力，同时在家居产品的设计中也有非常标志性的作品。

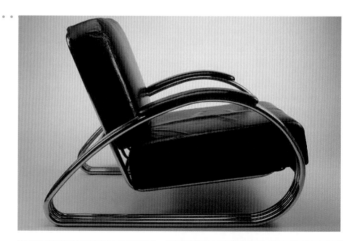

意大利：意大利设计界受装饰艺术运动设计理念的影响，以"自由风格"进行命名，并展示出自身文化底蕴所具有的独特创造力。

柜子、椅子、沙发设计

乔·蓬蒂是意大利装饰艺术运动的著名设计师，他为理查乔诺里公司设计的家具风格别致、造型简洁，装饰题材以各种体育运动为主。

用 器 |

这一时期的用器设计，不仅从古代埃及、古典主义或东方文明中寻找借鉴和装饰动机，还采用几何或流线型的造型装饰。

简洁中国风陶瓷

法国陶瓷在 20 世纪 20 ~ 30 年代发展到顶峰，主要以人物与对比强烈的几何图案为特点。其受到中东和远东古典文明的陶器设计影响，尤其受中国影响很大，特别是中国釉彩的风格。具有代表性的陶瓷设计师有艾米尔·德科等，他们的作品整体造型单纯、典雅。西维尔和里莫日的工厂是装饰性陶瓷的主产地。

屏风、罐子设计

法国装饰艺术运动深受东方艺术风格的影响，其中也包含了对漆器的模仿和发展。让·杜南在这一领域内取得了卓越成就，他学习东方漆器，在漆器上用蛋壳作为镶嵌装饰，还在器物表面呈现抽象的几何形态。他在漆器屏风和室内壁板上采用了富于价值感的色彩。

玻璃瓶设计

法国的玻璃设计师勒内·拉里克、毛里斯·玛里诺在运动中取得了杰出的成就。拉里克的设计灵感来源于东方艺术、古典风格以及现代艺术。早期受新艺术运动风格影响，20 世纪 20 年代左右自成体系，形成自己的装饰艺术风格。其特点是作品极具装饰性，能够批量生产，装饰常用动物图案。

青铜屏风、铜蛇灯、
青铜装饰设计

20 世纪 20 年代的法国金属制品受埃及或东方风格的影响很大，中期开始有所变化，逐渐发展变为简单、明快的风格。代表人物有普弗卡特和艾德加·布兰特。艾德加·布兰特设计的灯具常采用青铜、铸铁的材质来表现，多模仿动物形态，这一特征明显受到埃及古典艺术风格的影响。

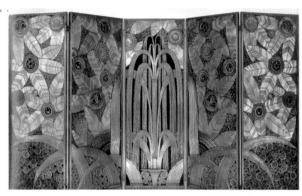

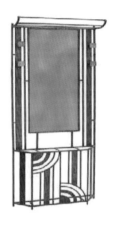

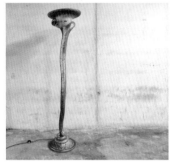

普弗卡特设计的作品采用简单的几何形体，后因为受流线型风格的影响开始出现变化。法国装饰艺术运动中一个重要类别便是人物雕塑的金属装饰品，其主要用于室内装饰，多为女性舞蹈形象，使用不同材料以表现不同肌理对比效果，充分体现了装饰艺术运动豪华绚丽的特征。

罗比诺陶瓷

美国陶瓷的设计与制作相对起步较晚。1925 年巴黎世界博览会以后，本土的系列展览促进了美国陶瓷业的发展。阿德莱德·罗比诺在众多的陶瓷设计师中最为有名，其设计品类多，且设计不仅注重造型，还糅合了欧洲装饰艺术运动时期的陶瓷设计风格和中国、日本的陶瓷装饰风格，并结合当地的装饰艺术，呈现艳丽典雅的视觉效果。

茶具设计

20世纪20~30年代英国的装饰艺术品极为奢华。30年代，英国进入装饰艺术的高潮，出现了克拉里斯·克里夫、苏西·库柏等设计师。克里夫主要设计餐具和陶瓷装饰品，设计的陶瓷往往采用对比强烈的色彩以及抽象化的图案，采用装饰化的人物等装饰元素。库柏从事餐具设计，风格也受到装饰艺术运动的影响，造型简洁明了，釉色淡雅，在当时产生了巨大影响力。

陶瓷瓶设计

丹麦这一时期的陶瓷造型简洁、装饰轻巧活泼，凯杰是具有代表性的设计师。

首 饰

首饰与时装配件设计是法国装饰艺术运动中重要的设计成就。一些专业的厂家因为生产这种风格的昂贵首饰而世界闻名。

首饰设计

富奎公司、包舍隆公司和卡蒂尔公司是知名的首饰设计公司。它们生产的首饰与装饰品都采用贵重金属和宝石，因此价格昂贵，消费者都是上层阶级。20世纪20～30年代，这种奢华的设计风潮愈发高涨，出现了一批杰出的珠宝首饰设计师，杰拉德·桑多斯就是其中之一。他的设计独具特色，仿效机械式的几何图案，使用复杂而昂贵的材料。

美 术|

法国画家、插画家和从事海报、招贴设计的平面设计师广泛采用法国装饰艺术运动的风格。他们创作的题材都取自法国奢华的上层社会的生活，尤其是舞厅、夜总会、都市生活等。逐步形成了巴黎、波尔多两个中心，并涌现出许多设计师和画家。

《亚当与夏娃》《开车少女》
《绿衣女郎》

绘画方面有代表性的人物有塔玛拉·德·兰比卡和凡·东根。兰比卡是波兰的一位风格独特的肖像画家，在法国和美国工作，其作品独具装饰效果，大量采用棱角鲜明的色块，对后世影响较大。

《裸体模特》《巴黎妇人》

凡·东根的绘画风格吸收了装饰艺术运动高雅、华美的特点，内容大多使用各种鲜明的纯色，热情地描绘年轻妇女的形象，如舞女形象等。

平面设计 |

　　法国：装饰艺术运动的平面设计在以招贴为主的平面作品中有较多体现。其作品色彩明快、构图特别，常用巴黎纸醉金迷、灯红酒绿的纷繁夜生活题材作为设计背景，具有强烈的时代感。

杜波内酒吧招贴、"北线快车"招贴、书籍封面、"诺曼底号客轮"招贴

　　在众多的设计师中，最优秀的是查尔斯·盖玛斯和卡桑德尔。另外，在平面设计领域，书籍装帧也取得了惊人的成果，特别是在材料运用方面。

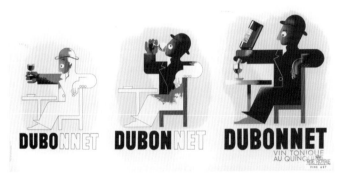

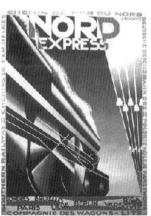

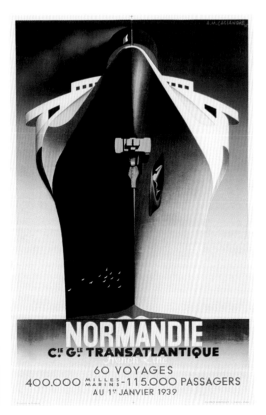

美国：在美国，尤其在广告和招贴领域中，图形设计方面的成果较为丰硕。

《好运》杂志封面、《纽约人》杂志封面

　　约瑟夫·宾德、伊隆卡·卡拉斯等人在平面设计领域也做出了杰出贡献。宾德设计的《好运》和《现代包装》杂志设计的封面可以看出，设计构图和装饰风格在欧洲平面设计风格的基础上均变得更加细致。卡拉斯的设计范畴较广，代表作有为《纽约人》和《名利场》设计的封面和插图，其作品展现了一种迷人的棱角风格。他的设计不仅局限于平面设计，还在银器、陶瓷、家具和纺织品等品类上均有涉猎。

范例说明 |

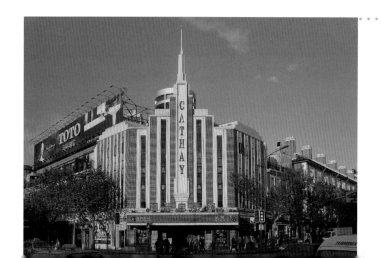

上海国泰电影院

　　上海国泰电影院，设计上应用线条、几何形体，简洁又不失装饰性。

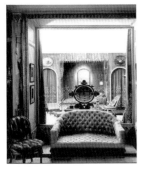
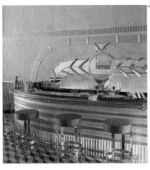

装饰艺术运动风格
室内设计

　　复古纹样的墙纸体现了装饰艺术运动风格，大面积的白色提升了居室的整体明亮度，空间的中心是由几何图形演化而来的抽象石膏雕塑，稳重中透露着活泼的气质，也体现了装饰艺术运动的设计理念。

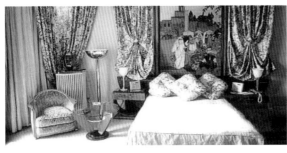

海派装饰艺术运动风格家具

　　从古代的装饰中寻找装饰动机的装饰艺术运动风格家具，多使用漩涡和植物的纹样。收藏海派装饰艺术运动风格老家具的艺术家丁乙夫妇，将老家具空间与当代艺术融合并尝试进行一场时光的对话。

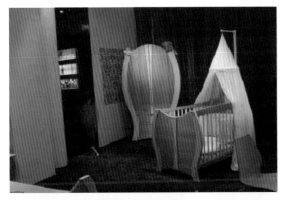
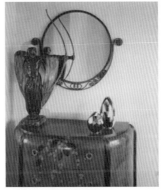

第四章　荷兰风格派
De Stijl

第一次世界大战期间，荷兰作为中立国与参与战争的其他国家在政治和文化上相互隔绝。在几乎与外界隔离的情况下，一些接受了野兽主义、立体主义、未来主义等观念的艺术家们首先在荷兰本土探寻前卫艺术的成长之路，并且取得了不凡的成就，产生了有名的荷兰风格派（De Stijl，荷兰文，即风格之意）。荷兰风格派正式形成于1917年，其中心人物是画家蒙德里安和杜斯伯格，其他合作者有画家列克、胡札，雕塑家万东格洛，建筑师欧德、里特维尔德等人。明显可以看出荷兰风格派作为一个运动，涉及了绘画、雕塑、设计、建筑等诸多领域，其影响力是全方位的。

荷兰风格派从成立之初就打着追求艺术的"抽象和简化"口号。它否决个性，排斥一切表现因素而全力探求一种全人类共通的纯精神性表达，即纯粹抽象。艺术家们在意的是：简略具象的物体形成其本身的局部元素。因此，平面、直线、几何形成为艺术中的支柱，色彩也减至红、黄、蓝三原色及黑、白、灰三非色。艺术以明晰的秩序建立起精确严格且自足完善的几何格调。对于荷兰风格派的这种美学观点，蒙德里安更乐意将其称为"新造型主义（Neoplasticism）"。他把新造型主义理解为一种手法，"通过用这种手法，自然的多姿多彩就可以浓缩为有一定内涵的形象表示。艺术能成为如同数理化一样精准地显示宇宙本来特点的直观手段"。艺术的终极目标"不是用根除可辨析的要点，去创新抽象的构造"，而是"展现其在人类和天地里所察觉到的神奇奥秘"。荷兰风格派的艺术理念传播至欧洲各地，并影响了包豪斯的诞生与发展。

荷兰风格派的艺术实施范围很广。除蒙德里安在绘画领域获得的无与伦比的效果外，设计师里特维尔德在建筑方面也取得了令人瞩目的成就。他所设计的席勒住宅显示了荷兰风格派建筑的典型特征。他还设计过一把红、黄、蓝三原色的椅子，虽然坐上去不太舒适，但充分体现了荷兰风格派的形式原则。万东格洛则以简练的空间设计《体积关系的构成》来说明新造型主义在雕塑领域的实践。从20世纪20年代起，荷兰风格派就越出荷兰国界，成为欧洲前卫艺术先锋。其美学思想渗透各国的绘画、雕塑、建筑、设计等多个艺术范畴，尤其它对现代设计产生了深刻影响。对于荷兰风格派的艺术家来说，这些原始单体是整体视觉环境的根基，他们探求的是将这些线条、块面、色彩等互不融合的因素调和成一幅均衡而合乎比例的画面，是一种将和谐引申到整个视觉环境的手段。荷兰风格派在20世纪80年代又重新引起各国设计界的兴趣，构成新现代主义和后现代主义的设计言语，到现在仍有自身的艺术魅力，受到许多当代设计师的偏爱。

设计思想

荷兰风格派又称新造型主义，是活跃于 1917 ~ 1931 年间以荷兰为中心的一场国际艺术运动，荷兰风格派是现代设计运动中一个相当关键的组成部分，提出了"艺术家、雕塑家、建筑师、设计师应当联合起来，成为一个有机整体"的口号，专注通过艺术手段去达到改造社会的目的，坚信精良的设计可以优化人们的生活方式。

设计语言

把经典建筑、产品形式的具象特征全盘推翻，变成最原始的几何构造单体，就是构成元素。用抽象的元素形成新的结构组织，无论绘画作品、建筑雕塑、家具产品等，都由几何单体元素组成，且反复应用横竖条形结构以及基本原色和中性色。

代表作

"抽象派宗师"蒙德里安的几何构成绘画，传播现代设计理念的《风格》杂志；设计师里特维尔德的建筑"施罗德住宅"和家具作品"红蓝椅"。

构成画 ｜

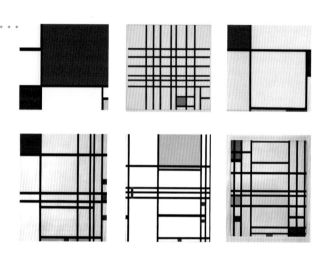

《红、蓝、黄、黑构图》

　　蒙德里安有"抽象派宗师"之称。他的画风极具革命性，凭借着简易的直线图形以及纯粹的三原色来组合成各种样式，创造出特别精练、和谐，又带一点神秘魅力的图画，充分展现了荷兰风格派的符号语言。他认为，绘画由颜色和线条构成，所以这两个特征应该被允许单独存在。只有凭借最简单的几何样式和最纯粹的色调组成的图样才是具有意义的不朽绘画。于是，他的作品仅采用了三原色色块以及三非色的黑、白、灰。

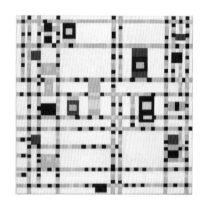

《New York City I》

　　该作品颜色艳丽活泼，采用横竖线构图，大小长短不一致的彩色方形切割和支配着画面。颜色以明朗的黄色为主，并与红、蓝色夹杂在一起形成三色彩线，彩线间同时又散布着红、黄、蓝色块，营造出节奏更换的律动感。既是节奏感强烈的爵士乐，又好像夜幕里街道边闪烁的点点灯光。

《胜利之舞》
《红、白、蓝、黑菱形构图》《成分与黄线》

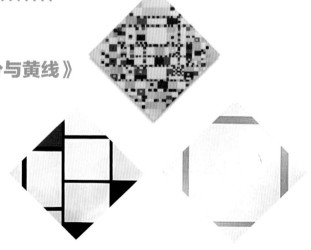

　　基于菱形画面的构图作品，通过相似的构图技巧给人新的构图感受。《红、白、蓝、黑菱形构图》可以是基本要素主义的一种注解。正方形被调转了45°成为菱形，粗黑色边框压制住亮色一点的色彩形成构图。中间部分用黑色的横线和竖线隔离出几何块面，颜色仍是红、黄、蓝色。

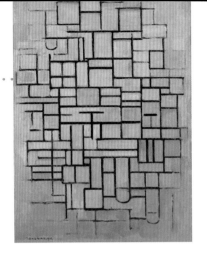

《构成 6》

该作品以方形空间构成为主。通过有颜色的色块在空间中的布局来进行绘画创意。

《姜罐静物 2》
《蓝、灰、粉组合物》

通过几何色块构成的形式来对静物造型进行描述，以黑色的线条勾勒静物场景与色块轮廓，通过质朴、有机的色彩对画面效果进行修饰。

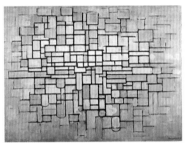

《至上主义》
《至上主义.二》

卡西米尔·塞文洛维奇·马列维奇是俄国画家，至上主义艺术奠基人。他与康定斯基、蒙德里安一起成为早年几何抽象主义的先锋，马列维奇通过几何在空间中的组合，用最简单的表现手法传达绘画中的内涵。

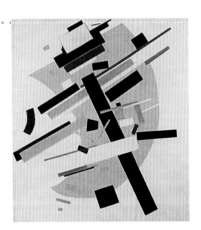

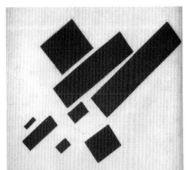

《夜晚，红树》

该作以树为主题。粗壮的树干与枝杈交叉形成直线与弧线，形成某种独特的律动感。画面上，树的本来形状已经隐没在黑色线条组成的网格之中。整个画面笼罩着杂乱和无序。这种网格的结构，呈现出中间紧凑而四周疏松的构成画面。

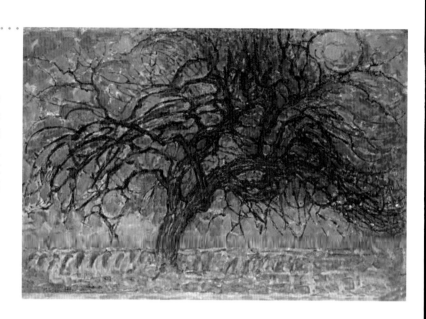

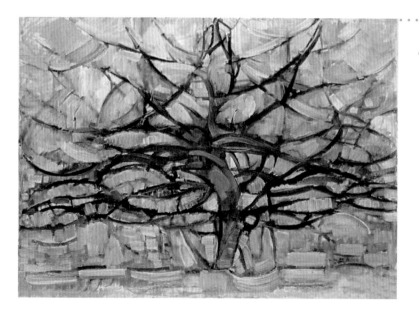

《灰色的树》

树的造型经过几何形式的归纳，逐渐转变为线条、块面的构成。《灰色的树》的创作表现形式，介于荷兰风格派构成与写实景象之间。

建 筑 |

施罗德住宅

　　1923 年底，里特维尔德设计了荷兰乌得勒支市郊区的一所住宅，这是一件有着特殊意义的建筑作品，它的特色是各部件在功能上是相互无交集的。通过运用叠加、穿插部件的手法以及采用红、蓝原色来重申构件的特点，设计出一个通达和灵巧的建筑形象。从造型面貌到色调风格都非常统一和谐——白墙黑瓦，双坡屋顶。

　　施罗德住宅建造在一排住宅的端头，依赖于红色的砖墙，所以只有三个外露的立面。室内摆设具有与室外一样的灵活性，楼层平面中唯一不动的就是卫生间和厨房，因此可以自由分隔空间来满足不同的使用需求，外部的色彩设计依旧运用于室内，用颜色区分不同部件，富含装饰意味。这所住宅设计象征着蒙德里安绘画艺术的立体化。这个住宅被建筑学界称为"现代主义建筑风格派的立体化呈现"，并载入世界经典性建筑史册。

　　这件作品以其独立简化的物体形式表述了荷兰风格派运动的哲学，并向人们证明着，块状抽象的元素可以产生出令人满意的作品。

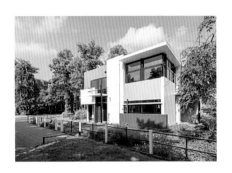

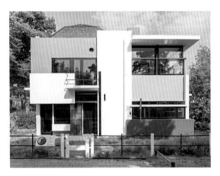

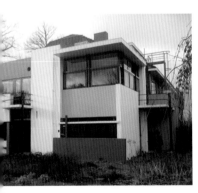

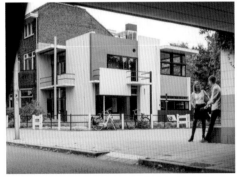

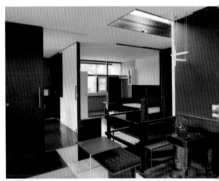

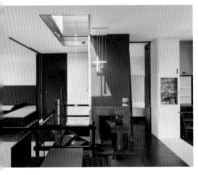

家具 |

红蓝椅

红蓝椅是荷兰风格派最具代表性的作品，在艺术史上是不可多得的能完整体现一种理念的作品，是 20 世纪艺术史中最具创造性和最重要的作品。整个椅子由 13 根相互垂直的木条和层压板构成，形成了大概的结构，各部件间不用榫接而用螺钉紧密连接，不至于损坏各构件的完整性。椅子是红色靠背，蓝色坐垫，木条漆成黑色。木条端头漆成明黄色，以表示木条是延续下去的，黄色代表延续部件的小片段。

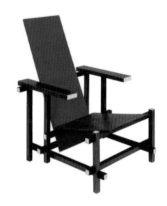

Z 形椅

荷兰风格派设计师中最有影响力的是实干家里特维尔德，他将荷兰风格派艺术由平面延伸到实际的三维空间，使用简洁到无以复加的基础形式和三原色衍生出优美而又具功能性的家具与建筑，以一种适用的方式展现荷兰风格派的艺术准则。

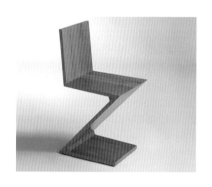

施特尔特曼椅子

珠宝商施特尔特曼于 1963 年委托里特维尔德重新设计其位于海牙的店铺，并设计了两把椅子，使客户在挑选珠宝时可以坐在椅子上。这两把椅子是彼此的镜像，与柜台形成一个整体。最初的版本覆盖着白色人造皮革。1964 年，里特维尔德去世后，他的前助手杰拉德·范·德·格罗内坎制作了一个木制版本，现在比皮革原版更出名。

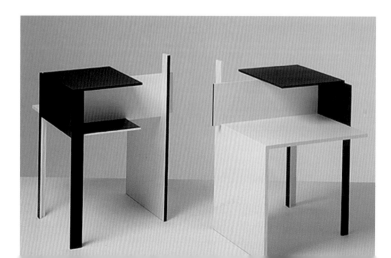

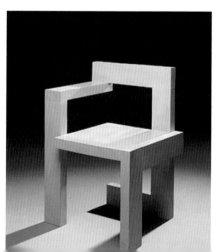

绘 画 |

《玩牌者》

《玩牌者》的母题出自塞尚的同名作品。玩牌者的外形已被深度地简化为线条与色块的结合体。那些各异的色块组成了一个疏密变幻有致的人物速写构图。在这一构图中，所有设计要素均被水平笔触和垂直笔触所刻画，形成某种节拍和律动。

《进化》

该作品的灵感来源于蒙德里安的哲学思考。这幅三联画其实并没有表明所谓的"漫长的进化之路"，它企图获得的是某种快捷的结果，它是一种教条式的图画，是一种对冥想的直接的激发。蒙德里安感到，假如不能通过这样的画实现目标，那么，就得另辟蹊径了。他意识到了更新绘画语言的必要性。

《杜文德赖希特附近的农场》

该作品为蒙德里安通过艺术手法加工的杜文德赖希特附近农场的写生作品。

范例说明 |

构成主题饰品设计

　　该作品是源于蒙德里安的油画色彩构图的工业产品。

格子画主题移动电源设计

　　该作品为具有蒙德里安的线条构成风格的移动电源外观设计。

格子画主题抱枕设计

　　该作品为蒙德里安的格子画主题的抱枕设计。

格子画衍生运动鞋设计

　　该作品为具有蒙德里安的色彩构成风格的adidas运动鞋。

2008 年春夏纽约时装设计

右图为以蒙德里安的色彩构成为主题的 2008 年春夏纽约时装设计。

主题室内设计
《蒙德里安的启示》

将构成画元素应用于室内空间之中，使得空间中的绘画元素和谐且富有秩序，产生意想不到的光影效果。

格子画主题服装设计

该设计源于蒙德里安的色彩构成。

第五章　构成主义风格
Constructivism Style

在 20 世纪初，受俄国十月革命、英国工业革命的影响，在工业技术与现代艺术相碰撞之后，俄国构成主义就此产生。构成主义设计是 20 世纪初国际现代主义运动的重要内容之一，早在 1913 年，构成主义就已经初现端倪——塔特林创作的一系列"绘画浮雕"作品意味着构成主义的起源。但是到了 1920 年，"构成主义"这一词汇才正式在瑙姆·嘉博与安托万·佩夫斯纳一起发表的《现实主义宣言》中被提出。宣言声称"构成主义的宗旨是要以象征的方法来表达受现代科学影响的生活观念"。

从艺术的层面上分析构成主义的确立，其与立体主义 ❶ 和未来主义 ❷ 有着密不可分的关系。从风格的层面上分析构成主义，它又是从至上主义 ❸ 中分离出来的。

构成主义的目的是突破原有的社会意识，把新兴观念融入到设计当中，其认为设计是为社会服务的，应重新认识艺术工作者以及艺术本身在社会中所应该扮演的角色。构成主义的艺术家设想能够重新定义造型艺术的词汇以及构成手法，使得他们的作品能够最大化地服务无产阶级，使艺术不再是单纯的艺术，而是要为生活带来和谐的工作，为人们创造出一种全新的生活方式。但需要指出的一点是，构成主义艺术家们提出过许多的计划、构想图和模型，但这些作品却并没有真正地生产出来，构成主义设计者的理想没有实现。但发展到今天的构成主义，已经囊括了多个领域，这些领域的设计与当年俄国对于乌托邦的畅想虽然有些差异，但本质上其实有诸多共通之处，曾经的理想如今已经付诸实践，实用性成为当今人们对设计追求的必要因素。

这场运动无论是从它的深度还是探索范围的广度来说，它的影响力都毫不逊色于德国的工业联盟和荷兰的风格派运动，但是，在 20 世纪 30 年代，由于这个前卫的探索运动遭到苏联政府的禁止，这场在俄国诞生的构成主义在俄国开始逐渐衰弱。因此，在影响力上，这场设计运动具有一定的局限性。但它却自始至终地影响着西方现代主义设计。

注 释

❶ 立体主义，于 1907~1908 年诞生。因为有人将 1907 年毕加索创作的《亚威农少女》作为立体主义诞生的标志，也有人以 1908 年评论家沃塞列斯将布拉克的绘画作品称为"立方体"来作为标志。立体主义经过观察、感知、思考等过程慢慢酝酿而成。立体主义组合不同的素材或者实物，将它们拼贴之后创造一种新的题材形式。简单的理解就是，立体主义会把所有的部分都化为简单的几何体，将能看见的或不能看见的都呈现在画面上。

❷ 未来主义，是立体主义在意大利流传的一种延伸，将过去所有的艺术都视为静止的、平衡的，而将未来都视为快节奏的、力量型的，画面造型应该类似灯光、闪光、爆炸。在设计领域，未来主义认为未来的一切都是具有力度与速度的，艺术发展应该同步着大工业中的机械运动，联系着创造与发明。

❸ 至上主义，是俄国艺术家马列维奇于1912 年创立的画派。至上主义风格的绘画彻底脱离了绘画所含的语义性及描述性，也抛弃了画面所应该呈现的三维空间。

设计思想

构成主义的思想基础是"构成",主要有以下几个特征:
① 弘扬艺术中的思想性、形式性和民族性;
② 技术与艺术是不可分割的,设计的出发点是结构;
③ 热衷于运用几何形体,注重空间和色彩的构成效果;
④ 主张艺术为社会服务,只有设计师才能成为艺术家;
⑤ 经常采用形的抽象化或简单化来表达结构、逻辑和秩序。

设计语言

① 构成主义采用直线、圆形、矩形、三角形、锥形、立方体、圆柱体等这类非具象的简单造型,甚至诸如木材、金属、塑料、玻璃、照片、硬纸等的现实物体都可以是构成的元素,利用新技术和新材料来探究"理性主义";

② 在建筑上,构成主义注重"拼装"的表现形式,每一个建筑的外形设计都基本按圆形加以塑形的原则进行设计,同时又特别注意结构的表现;

③ 在色彩上,黑、白、灰、红作为常用的颜色,组成了构成主义的标准颜色。

代表作

主要代表作有塔特林设计的第三国际纪念塔、梅尔尼科夫设计的巴黎国际装饰艺术和现代工业博览会苏联馆、马列维奇设计的《白底上的黑色方块》、里茨斯基设计的《用红色楔形打败白色》等。

建 筑 |

在 20 世纪 20 年代至 30 年代初，俄国构成主义对科学技术的热衷，以及构成主义者们对结构表现的注重，使得他们把结构当成是建筑设计的起点，把结构当作建筑表现的中心，这个立场成为世界现代建筑的基本原则。构成主义在建筑领域中重要的代表人物有塔特林、里茨斯基、舒科夫、梅尔尼科夫、维斯宁兄弟、戈洛索夫、兹韦兹金。

第三国际纪念塔

最早且最有代表性的建筑之一是塔特林设计的"第三国际纪念塔"方案，此建筑完全体现了构成主义的设计思想，它将雕塑、建筑与工程三者完美地结合在一起，并将它们进行抽象的构成，动力、空间和各种新材料的组合，体现了构成主义关于空间、时间、运动和光的宏伟构思。他们研究了如何将各种材料结合在一起，以及在这类材料的基础上如何进行几何造型。最后，他们认为材料和有机组合的造形是一切设计的基础。塔的内部包括国际会议中心、无线电台、通讯中心等。这个现代主义的建筑其实是一个无产阶级和共产主义的雕塑，虽然这个建筑在当时的条件下只做出了模型，没有做出 1：1 的实物，但它所带来的象征性意义已经远远超过了它的实用性。

列宁讲坛

1912 年，里茨斯基所设计的"列宁讲坛"是另外一个早期构成主义著名的建筑创作，这是一座可以移动的演讲台。这个设计也只是一个方案，并没有付诸实践。

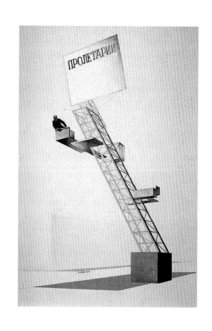

 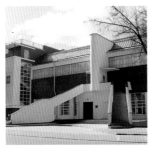 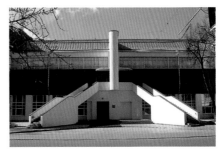

考丘克橡胶厂俱乐部、斯沃博达工厂俱乐部

构成主义设计者将为日常生活注入前卫意识作为核心目标。从 1927 年开始，他们热衷于"工人俱乐部"的项目设计。其中著名的作品有，梅尔尼科夫设计的考丘克橡胶厂俱乐部、斯沃博达工厂俱乐部等。

 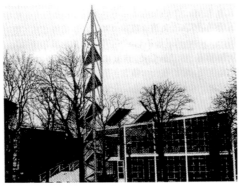

巴黎国际装饰艺术、现代工业博览会苏联馆

同一时期，马列维奇与里茨斯基组成了"宇诺维斯"，他们开始将绘画中的构成主义运用到建筑当中，设计出了大量的作品并直接影响了荷兰风格派。到了 1923 年，拉多夫斯基与梅尔尼科夫成立了"当代建筑家联盟"。这个联盟是将构成主义观点传播到欧洲的重要前卫设计团体。梅尔尼科夫设计的巴黎国际装饰艺术和现代工业博览会苏联馆，是真正成为建筑现实的俄国构成主义建筑。此外，维斯宁兄弟等人对俄国构成主义的研究也是相当的深入，在建筑方面，有莫斯科无产阶级文化宫等代表作。

舒科夫信号塔

1922 年，一位工程师——舒科夫设计了一件前卫的作品"舒科夫信号塔"，整个建筑高 150 米，由双曲线堆叠组成。

利哈乔夫文化宫、
竹耶夫工人俱乐部

左图为维斯宁兄弟设计的利哈乔夫文化宫，右图为戈洛索夫设计的竹耶夫工人俱乐部。

后构成主义风格作品 |

构成主义私宅、苏联国际旅行社车库、
锤子与镰刀式建筑设想图、五一八学校

到了 20 世纪 20 年代末，出现了称之为"后构成主义"风格的作品：梅尔尼科夫的构成主义私宅（右上图）、苏联国际旅行社车库（左图）、锤子与镰刀式建筑设想图（右中图）等，以及兹韦兹金设计的五一八学校（右下图）。

家 具|

构成主义家具设计包含了对结构、体积的结合，以及空间的轮廓、尺度、比例、模块和节奏的表达。

工人俱乐部家具

在家具设计领域中的代表人物有罗德钦柯。他为工人俱乐部内部设计的家具，是构成主义在家具设计上的实践。这一系列家具在结构上易于装配且能随时移动，体现了构成主义中倡导的重视功能性的原则。

美 术|

俄国构成主义在艺术领域中重要的代表人物有马列维奇、塔特林、里茨斯基、安托万·佩夫斯纳等，下面一一介绍这些代表人物的代表作品。

《白底上的黑色方块》
《雨后乡间之晨》

马列维奇早在第一次世界大战以前，就借助欧洲的立体主义和未来主义的经验，成立了一个小组——至上主义，主动创立一种完全抽象性的美学。他善于运用富于动态的斜方组合把画面安排得紧张和复杂，通过几何构成来反映情感的波动，目的是将崭新的造型语言建立在物质和结构的基础之上。此种语言下设计的平面作品，将完全单纯的几何形做各式各样的组合与构建，并置于单色背景上。背景一般利用黑、白、红、灰等最少的色彩，使作品看上去抽象且形式单一，却传达出一种动力感和空间感，如代表作品《白底上的黑色方块》《雨后乡间之晨》这幅画作有十分丰富的内容，人物、树林、林道、房舍、水洼、朝阳都被画家用方形、锥形、菱形、圆形等所代替，并加以组合）。马列维奇所主张的至上主义思想为构成主义的发生奠定了坚实的基础。

马列维奇的至上主义思想影响了塔特林的结构主义和罗德钦柯的非客观主义。下面展示一些马列维奇的作品：《蓝色三角形与黑色长方形》《白色方块上的白》《飞机起飞》《办公室空间》《一个英国人在莫斯科》《至上主义纯几何形抽象绘画》等，他的作品设计思想在上文已有提到，后不做赘述。

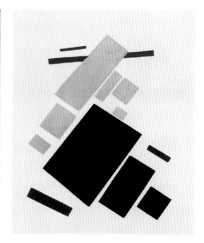

《蓝色三角形与黑色长方形》
《白色方块上的白》

《飞机起飞》

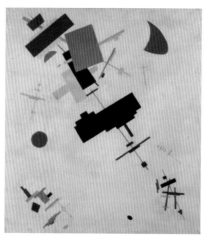

《一个英国人在莫斯科》
《至上主义纯几何形抽象绘画》

《办公室空间》

立体构成设计

在该设计作品中，各式各样形状的皮革、竹片、铁丝和金属片被钉在一块木板上，不同的材料之间彼此呼应与联系，构成了一个独立的艺术世界。

 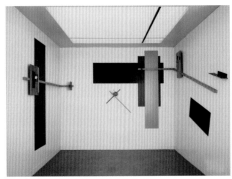

《绘画浮雕》

塔特林在构成主义领域中，不仅拥有建筑与家具上的成就，在艺术领域也有非同一般的成果。他于 1914 ～ 1917 年设计的《绘画浮雕》，是受到毕加索的启发而创作的。

《用红色楔形打败白色》、《梅兹》杂志封面

里茨斯基是几位构成主义运动杰出人物中的重要一员。他在 1919 年设计的海报——《用红色楔形打败白色》，其中的红色代表着共产主义者和革命者，白色代表着反对布尔什维克革命的君主、保守派、自由派和社会主义者，红色和白色的造型表示着他们之间的战争。正是将几何形状与色彩表现进行合理的抽象化，以及用它们视觉上的关系形成的隐喻，使得这个海报的含义明确且具体，引起非常强烈的社会反响。里茨斯基的作品还有《梅兹》杂志封面、《1914 ～ 1924 年艺术主义》封面、苏黎士展览的海报等。

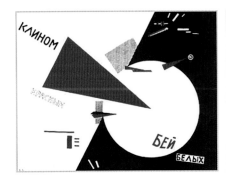 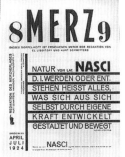

《1914～1924年艺术主义》封面、
苏黎士展览的海报

《头像构成二号》
《晶体》

在构成主义的艺术领域中，做出巨大贡献的艺术家还有安托万·佩夫斯纳和瑙姆·嘉博，特别是在雕塑方面。构成主义雕塑一般从雕塑的材料和机械结构的角度出发，对雕塑进行深入的思考和理解。因此，构成主义雕塑打破传统雕塑强调的体量感，注重空间中的动态感，设计出一系列优秀的作品。瑙姆·嘉博的设计雕塑造型也有相应形式的体现。

《和平柱》、
雕塑《头》

　　构成主义注重造型结构在空间组合时的和谐感，其提倡使用丰富的材料进行组合，创作更具创新性的构成雕塑设计，使作品在不同的角度能获得不同的观赏体验。

《球形主题》
《球形主题（青铜版本）》

　　瑙姆·嘉博的球形构成雕塑设计，展示了圆形在空间中延伸、扭曲的造型能力。其具有动感韵律，且造型协调，给人无限遐想。

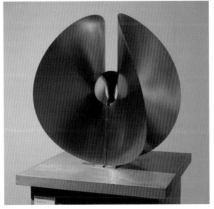

范例说明 |

塔特林椅

　　塔特林椅，阿尔多·罗设计，造型灵感来源于塔特林设计的第三国际纪念塔，借助第三国际纪念塔螺旋的形式，使这件家具更像是一座雕塑。

构成主义家具设计

　　随着当今社会机械化、数字化的发展，构成主义理念在现代设计上有了非常大的突破。该作品是国外学生运用构成主义原则设计的书桌。

构成主义家具设计

　　右图这个书桌是国外学生运用构成主义原则设计的，部件全由几何体——长方形构成，色彩上也运用了构成主义的代表色——黑色和红色。

第六章　包豪斯
Bauhuas

　　包豪斯设计学院是 1919 年在德国创办的建筑及产品设计学院，也是世界上第一所完全为了发展设计教育而创立的学校，开创了设计教育的先河。1919 年 3 月 20 日，由原来的魏玛市立美术学院与魏玛市立工艺学校合并后成立。19 世纪下半叶工业革命的发生给人类社会带来了巨大的影响，致使英国开始了设计改革，改革派在设计上纠正了当时造型艺术上的偏差，直到工艺美术运动开始，对欧洲的设计产生了不可磨灭的影响。包豪斯学校正是汲取、继承工艺美术运动中的设计思想，并最终发展完善，得到了显著的成效。

　　包豪斯设计学院的创始人是现代著名建筑设计师沃尔特·格罗佩斯。他成为奠定这一时期学院基础的重要领袖之一。他在 1919 ~ 1925 年任职期间，集中了 20 世纪初欧洲各国在设计上的最新探索，如较为典型的荷兰风格派运动和俄国构成主义运动，他将这些先进的设计思想和经验加以发展和完善，成为现代主义运动的中心思想。格罗佩斯在设计思想方面，具有鲜明的民主色彩和社会主义特征。他强调包豪斯是一个非政治性的设计学校，希望学校能培养出满足社会需求的人才；希望通过设计为社会提供更多更好的建筑产品，希望人人能享受设计。他认为设计应采用集体创作、标准化和模数的形式，构成建筑与设计的合作关系，主张设计的团队精神和集体工作的方式。在他的教育观念和设计作品中也体现了对大众群体的广泛关注，设计作品也融进了对于经济因素的重视和考虑，将欧洲的现代主义设计运动推上了一个新高度。格罗佩斯还亲自设计了校舍。包豪斯成立当天，他亲自拟定发表了《包豪斯宣言》：

　　"完整的建筑物是视觉艺术的最终目的。艺术家最崇高的职责是美化建筑。今天，他们各自孤立地生存着。只有通过自觉，并且和所有工艺技术人员合作才能达到自救的目的。建筑家、画家和雕塑家必须重新认识：一栋建筑是各种美观的共同组合的实体，只有这样，他们的作品才能灌注进建筑的精神，以免流为'沙龙艺术'。"

　　包豪斯师生的设计观念及其设计作品，在今天看来仍然具有前瞻性，可想而知在 20 世纪 20 年代产生了怎样的轩然大波。包豪斯对现代主义设计运动的发展和现代设计教育体系的建立都有着不可磨灭的贡献，主要的历史作用及影响有：

　　① 包豪斯建立了一整套完整的设计教学方法与体系，其基础课程在 20 世纪的设计艺术教学中被作为基本的框架，一直被沿用。

　　② 设计实践上真正实现了理性主义设计原则，开创了面向现代工业的设计方法，填补了现代艺术与技术、手工艺与工业之间的鸿沟。包豪斯的理论原则，在于合理并且精准地把握设计的形式和功能之间的关系，主张形式服从于功能，尊重产品结构自身的逻辑，对于产品外观有着单纯、简单、明晰的考虑，并且重视其商业因素的考虑和是否能标准化生产。在美学方面，它从工业生产的合理性中看到了产品形态的决定性。

设计思想

包豪斯的设计思想从总体来说体现为特别重视功能、技术、经济因素。表现为以下三点：

① 强调工艺、艺术与技术的和谐统一；

② 设计要从功能出发；

③ 设计必须遵循自然与客观的规律。

包豪斯提倡采用新结构、新材料为功能服务，用理性的、科学的思想来代替艺术上的自我表现和浪漫主义。

设计语言

① 在建筑材料上大胆采用钢筋混凝土、玻璃、钢材代替传统木材、石头和砖瓦；

② 建筑由柱支撑，采用幕墙结构；

③ 建筑设计从实用功能出发，依据结构定位与功能需求关系制定出各自的位置和体型；

④ 在建筑设计形式上，反对装饰，采用简单的几何形状；

⑤ 在建筑结构上，运用窗与墙、混凝土与玻璃、竖向与横向、光与影的对比手法；

⑥ 色彩基本是白色、黑色为中心的工业化中性色；

⑦ 运用金属、胶合板、塑胶、玻璃等新式材质加以工业制造，生产具有美感且经济实用的家具。

代表作

沃尔特·格罗佩斯的法古斯鞋楦工厂，包豪斯校舍；密斯·凡·德·罗的巴塞罗那国际博览会德国馆、巴塞罗那椅等。

建 筑 |

这一时期的建筑，设计者都创造性地运用现代建筑设计手段，以建筑物的简洁和实用为出发点，空间关系明确。利用钢筋混泥土和玻璃等工业革命后的新材料，展现材料自身的质感。在建筑结构上充分运用窗与墙、混凝土与玻璃、竖向与横向、光与影的对比手法，使得空间形象显得清新活泼、生动多样。尤其通过新结构——简洁的平屋顶、大片玻璃窗、长而连续的墙体产生不同的视觉效果，给人以独特印象。这一时期影响力较大的建筑师有沃尔特·格罗佩斯、密斯·凡·德·罗等。

法古斯鞋楦工厂、
包豪斯办公室

沃尔特·格罗佩斯（1883～1969年）在他的设计中阐明了"功能第一，形式第二"的设计原则。在他设计的包豪斯校舍中，能看到其建筑作品与功利之美的关联，他将设计功能、技术和经济利益放在前列。新型材料的应用在现代建筑领域中越来越多，格罗佩斯就是玻璃幕墙这一建筑语言的创造者之一。格罗佩斯创造了玻璃幕墙系统，利用钢架结构，支撑地板和外部大片装配的玻璃幕墙结构。他的设计法古斯鞋楦工厂（1911年）和包豪斯办公室（魏玛，1923年）也大量运用了玻璃幕墙结构。

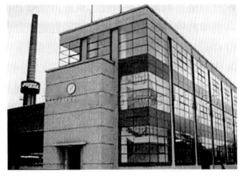

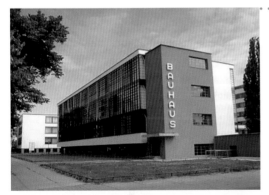

包豪斯校舍

包豪斯校舍（德绍，1926年）以崭新的形式，与复古主义设计思想划清了界限，被认为是现代建筑中具有里程碑意义的典范作品。

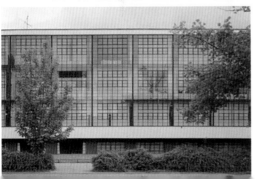

包豪斯教学楼、包豪斯教员住宅

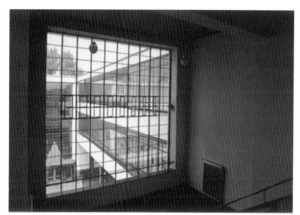 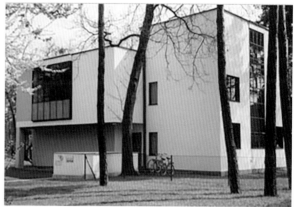

巴塞罗那国际博览会德国馆

密斯·凡·德·罗（1886～1969年），是四大现代主义设计大师之一，也是现代摩天大楼设计的开创者。他提出了"少即是多""流动空间""全面空间"等设计理念，舍弃了复杂烦琐、华贵的古典主义风格，善于用钢架和玻璃表现技术的完美，主张将建筑与环境连接在一起，在设计上多有人性化的考虑。他的作品——巴塞罗那国际博览会德国馆就是这一设计理念的完美体现。

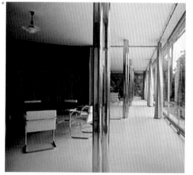

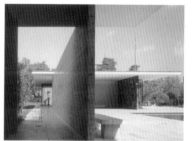

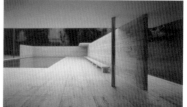

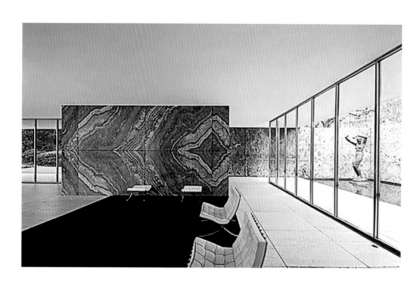

家 具|

这一时期的家具设计与建筑风格较为统一，家具同样实行标准化生产，并且房屋与家具进行配套设计，家具造型整体简洁、大方。设计师坚信金属、胶合板、塑胶、玻璃等新式材质，加以工业制造，能大量生产出兼具美学与经济实用的家具。

安乐椅、长椅、瓦西里椅、躺椅

马歇尔·布劳耶的设计作品极富创造力，经过多次的新材料试验后确定设计并生产了最早一批的钢管家具，譬如瓦西里椅，这也成为包豪斯产品设计的代表。同时在其他的家具产品中，也运用到了织物、木材或玻璃等材料。他所做的家具造型优美，结构简单紧凑，兼具功能性与美观性。

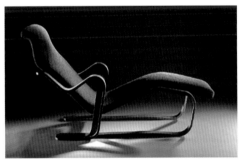
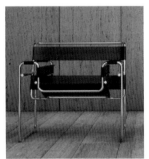

钢管家具

马歇尔·布劳耶通过自行车结构获取灵感而设计了一系列钢管家具。这是在家具中使用新材料、新结构的创新。

巴塞罗那椅

密斯·凡·德·罗不仅是一位伟大的建筑师，而且在家具领域也颇具影响力。他的代表作巴塞罗那椅，呈现 X 形的钢架造型，坐垫部分采用高密度海绵和真皮，具有优良的回弹性，让使用者有良好舒适的体验。除此之外，在设计的过程中还有人体工程学的考虑，展现人性的关怀。美观大方的同时还兼具实用性，显示了设计师卓越的才能。

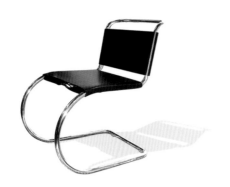
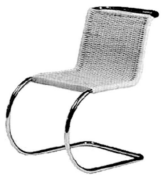

钢管椅

通过简单的钢管座椅结构，将皮革、编织的坐面与靠背进行组合，达到舒适的坐姿体验，且产品造型便于储藏叠放。

用 器 |

包豪斯遵循理性主义的设计原则，在设计实践中合理并且精准地把握设计的形式与功能之间的关系，尊重产品结构自身的逻辑，对于产品外观有着单纯、简单、明晰的考虑，并且重视考虑其商业因素和是否能进行标准化生产。

灯具系列、器皿设计

马里安·布朗特是较有影响力的设计师之一。其善于运用新的方法和材料，设计出能够大规模生产的优良产品。产品本身简洁大方，实用功能强，经济因素也被考虑在内。

金属制厨房器皿

基于批量化生产，使用功能相似的理念，崇尚实用性的造型语言，在工业生产的过程中，为产品创新设计创造出新的设计思路。

平面设计 |

　　包豪斯时期，包豪斯设计学院在平面设计领域的教学过程中，更加推崇通过点、线、面、色彩的理性构成进行创新，并且在平面设计的风格中受到了当时荷兰风格派的影响，使得这一时期的平面设计也呈现出简洁、明晰、色彩鲜明的特点。

平面字体设计

　　拜耶是平面设计领域贡献较大的设计师。他于1921年进入包豪斯，在1925~1928年任职包豪斯的印刷设计系老师，完成了许多品牌标志设计、广告平面设计等。把当时德国烦琐古老、功能性差的哥特式字体改为简洁、易操作的新字体。新字体的字母清楚、造型构成合理。在色彩的使用上常用黑色和鲜明的纯色进行搭配，还惯用具有强烈表现力的横和竖的有活力的构图。

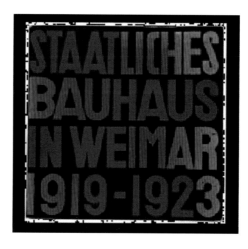

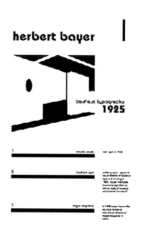

平面招贴、广告画

　　通过色块在平面空间的构成表现，达成和谐而引人注目的画面表现，包豪斯时期设计的海报、广告画更加注重简洁、和谐、鲜明的艺术特点。

范例说明 |

包豪斯理念室内设计

具有现代风格的客厅设计，采用几何造型和纯净的颜色。室内立面在造型上几乎没有多余的装饰，家具造型也大都为简单的几何形，给人简洁大方、清晰明了的感觉。

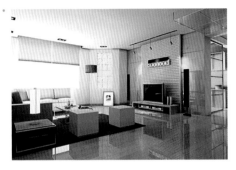

卫浴空间设计

卫浴空间的设计风格多变，以简约为主，色彩以黑白为主，室内陈设及家具大多为几何造型。卫生间设计得温馨自然，空间造型简单，洁具均采用圆弧边角，与浴室家具相得益彰。

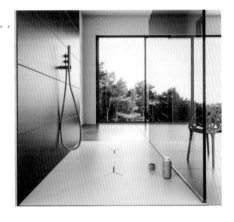

卧室设计

舒适大气的现代风格，配以情调感极佳的装饰品，营造出高品质的卧室氛围。

第七章　国际主义风格
International Style

以德国为代表的欧洲现代主义设计运动，在第二次世界大战中经受了德国纳粹的全面封杀。20 世纪 30 年代末，现代主义设计中大多数风格的主要人物都移民到了美国，因此德国的这场风格运动开始进入美国，并在美国发展，形成了战后国际主义风格。60 ~ 70 年代发展到了空前绝后的地步，对世界各国的建筑、产品、平面设计产生了深远影响。

国际主义风格与二战前欧洲的现代主义同宗同源，但是，对于其意识形态来说，美国的国际主义风格与战前欧洲的现代主义风格已形成差距，虽然在形式上相似，但是意识本质却大相径庭。现代主义设计运动在欧洲发起，当时极具强烈的社会主义和民主主义的色彩，是一场标准的知识分子理想主义运动。此运动的意图在于将为上层权贵服务的设计扭转为以大众为服务对象的设计，设计目的性和功能性应放在首位。进入美国后，密斯·凡·德·罗提出的"少即是多"的原则深受欢迎，钢筋混凝土预制件结构和玻璃幕墙结构得到协调的混合，成为国际主义风格的典型面貌。形式带来了具有象征性的力量，成为第一性，而社会性、大众性被逐渐忽视。最初的民主色彩形成了一种单纯的商业风格，形式追求成为国际主义风格的核心。

国际主义风格基于现代建筑中的功能主义和机器美学理论应时而生。代表人物为密斯·凡·德·罗、沃尔特·格罗佩斯、勒·柯布西耶等。这几位建筑大师都提出了现代建筑的系统理论。格罗佩斯注重工业化对建筑的影响，强调功能性，采用大量的装配式结构，建筑的立面简洁，屋顶平整，采用大片玻璃窗；柯布西耶提出了著名的"建筑是居住的机器"的观点；密斯提出了建筑设计与技术精美及空间流动变换等论点。尽管大师们的设计风格不同，但都根据新的观念进行指导与创作。室内设计与建筑设计相同，注重功能和建筑工业化的特点，不赞同虚伪的装饰，对后期的建筑发展产生了极大影响。

国际主义风格在 20 世纪 80 年代后期开始步入衰退阶段，过于简单理性、作品缺失人情味、风格单一冷漠、忽视功能性、最终激起青年一代的不满，这是国际主义风格没落的最主要原因。

设计思想

国际主义风格特征表现为形式简单、设计理性，受现代主义风格的影响，它在设计方面极其推崇几何形式，不使用装饰。后期发展成为减少主义，旨在追求形式而忽略功能，强调功能应更多地服务于形式。

设计语言

① 建筑材料上使用钢铁、玻璃、混凝土等现代材料；

② 玻璃幕墙是其重要特征，与现代主义的六面建筑形式不同，墙面使用大面积的玻璃代替；

③ 运用简单的几何形体造型，不加任何装饰，造型冷漠；

④ 室内格局开敞、内外通透，形成流动的空间，可以不受承重墙限制进行自由设计；

⑤ 墙面、顶棚以及家具、陈设、雕塑乃至灯具、器皿等，均以简洁的造型、纯洁的质感、精细的工艺为特征；

⑥ 设计方面尽可能不使用装饰，甚至取消多余装饰与功能。认为任何复杂的设计，增加没有实用价值的特殊部件及任何装饰都会增加建筑的造价；

⑦ 建筑及室内使用标准部件；

⑧ 以黑白两色为主，使用工业化中性色彩体系。

代表作

密斯·凡·德·罗设计的巴塞罗那国际博览会德国馆、西格拉姆大厦；博朗公司设计生产的收音机、打火机、电动剃须刀等。

建筑 |

　　国际主义风格的建筑设计形式具有简单、反对装饰性、系统化等特点，在设计方式上深受"少即是多"原则的影响，在 20 世纪 50 年代后期发展为形式上的减少主义特征。钢筋混凝土预制件结构和玻璃幕墙结构协调混合，高耸的、较为统一的"摩天大楼"成为国际主义的面貌。形式成为第一性，这种风格代表了企业、政府、企业的实力已经可以产生具体的造型形象来彰显自身的存在，功能可以屈于形式。其建筑设计极具商业性，注重设计带来的经济效益，强调形式的风格。这一时期较有影响力的大师有密斯·凡·德·罗、勒·柯布西耶。

巴塞罗那国际博览会德国馆（重建）

　　在巴塞罗那国际博览会后重建的德国馆，以密斯·凡·德·罗的"少即是多"的理念建造而成，其空间造型简洁，运用的材料丰富、别致，是一座里程碑意义的建筑。原建筑偏向现代主义风格，但同时也有国际主义风格的理念。

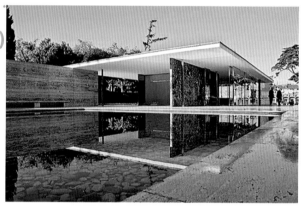

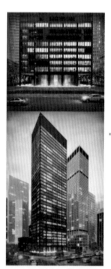

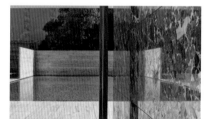

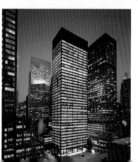

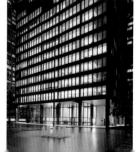

西格拉姆大厦

　　密斯·凡·德·罗提出了著名的"少即是多"原则。这种哲学将最大化的简约渗透到他的每一座建筑设计上。1954 ~ 1958 年密斯在纽约设计的西格拉姆大厦，外观形如一个钢铁玻璃盒子，由青铜色的"I"形立柱加茶色的玻璃幕墙包裹，追求技术的精美风格以及"少即是多"的主张。而西格拉姆大厦也成为密斯最好的纪念碑，是国际主义风格最典型的建筑，也成为此后 20 年内最为精致的写字楼样本，被认为是现代建筑的经典作品之一。

范斯沃斯住宅

密斯·凡·德·罗设计的范斯沃斯住宅，造型好似一个悬空的边线结构的透明盒子，建筑外观干净简约、清新雅致。曝露于外部的钢铁结构被漆成白色，与环境中的树木草坪相映成趣。建筑成分被缩减到最大的限度，混凝土平板上围合着钢铁和玻璃。由于玻璃墙体的全透明观感，建筑视野开阔。这栋玻璃房子是密斯以现代主义建筑理念设计的一栋具有实验性质的建筑，对于居住者来说，这样的居住环境没有隐私，这也是范斯沃斯住宅存在争议的根本原因。

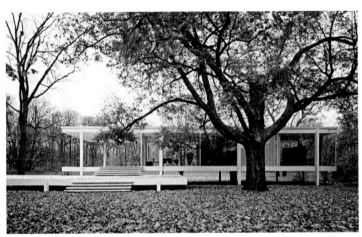
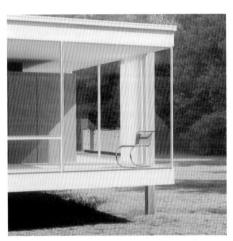
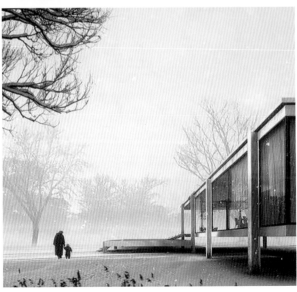
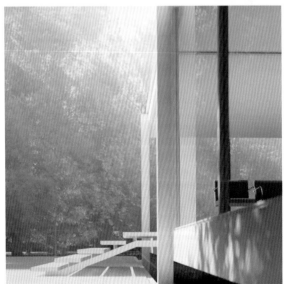

萨伏伊别墅

柯布西耶曾说："建筑，就是在阳光下把各种物质熟练地、正确地、美妙地建构在一起。"他在 1928 年设计的萨伏伊别墅是现代主义建筑的经典作品之一，坐落于巴黎近郊的普瓦西，建筑使用钢筋混凝土结构。房子表面看起来普通平淡，采用了简单的柏拉图形体和平整的白色粉刷外墙，唯一的装饰部件是建筑中部的横向长窗，目的在于更大限度地采光。

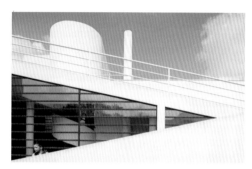

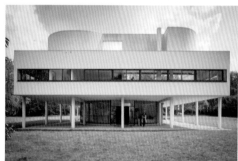

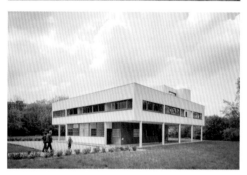

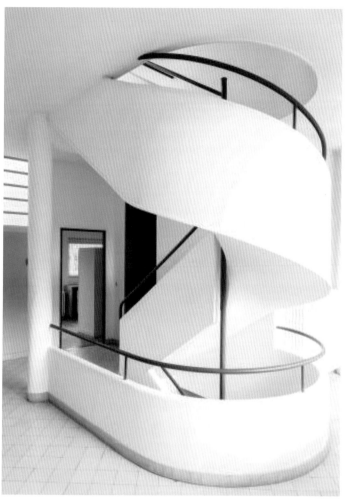

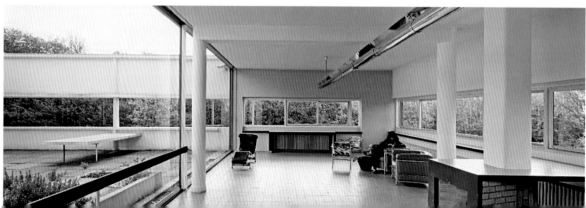

用 器 |

袖珍型点唱机收音机、SK4 唱片机

迪特·拉姆斯于 1932 年 5 月 20 日在德国威斯巴登出生。他最先在博朗公司任职建筑与室内方面的设计工作，后于 1956 年为博朗公司出产的产品进行设计规划。迪特·拉姆斯的设计崇尚理想之美，更注重产品造型的功能性。同时，他的设计也是以企业的形象为主题进行产品、包装风格设计的先驱案例。其白色的统一产品造型在下列图片中均有体现。

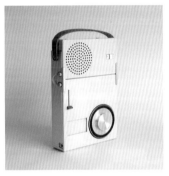
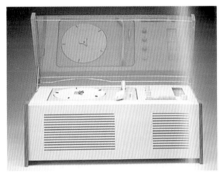

博朗公司收音机、电唱机收音机组合

博朗公司是这一时期的佼佼者，其在设计和理论上形成了一套完整的系统设计，发展成为新理性主义设计，体现出冷漠、高度理性化、系统化、减少主义形式，与密斯·凡·德·罗的建筑设计如出一辙。系统设计的关键是理性主义和功能主义，以基本单元为中心，传达出高度系统化、简约化的信号，具有整体性，同时以冷漠和非人情味为主要特征。系统设计通过将纷乱的现象予以秩序化和规范化，将产品造型归纳为有序的、可组合的几何形态设计模式，使设计产品取得一种均衡、简练和单纯化的逻辑效果。

博朗闹钟、博朗 T3 随身收音机

范例说明 |

水疗中心

　　整个色彩基调为黑、白、灰，室内多放置白色矩形家具，表现为清新的现代居室风格，整体设计无不透露着一种优雅的美感、简洁大气。室内空间搭配和谐统一，空气流通性强。运用了简单、纯洁、静默的设计手法，空间形态具有完美的视觉效果。

别墅中庭设计

　　墙体采用大面积的玻璃幕墙，明亮通透，不添加任何装饰，室内采光性强，视觉上放大室内空间，体现了房屋装修的个性化，也非常符合现代人的审美需求。纯净的白色墙面展现出整齐划一、现代机械的美感。

客厅设计

　　大面积的玻璃门窗，简练的几何造型家具，使得空间不仅有良好的采光，也极具国际主义风格中理性、干练的感觉。

浴室设计

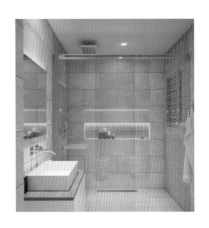

此浴室设计以玻璃作为空间隔断，是全敞开式结构，在常规空间构成上做到不打破原有格局而进行改变或创建。通过开放式的手段提升卫生间的观赏性，视觉上显得没那么拥挤，没有太多的卫生死角，便于清洁。

客厅设计

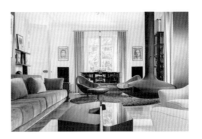

设计师将波浪图案的木地板、黑白大理石地砖和墙壁石膏线组合在一起，室内色彩偏重色，如蓝灰色、黑色、棕色等，展现出成熟、稳重、优雅的室内风格。

餐厅设计

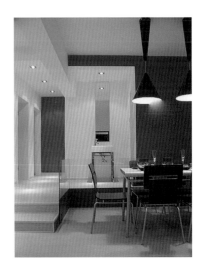

整个空间是复式的设计，现代时尚简约风格，色彩质朴。灰色基调的空间中放置深色家具，配以冷色光，国际主义风格的简单、冷漠特征得到充分体现。整个空间极富内涵，色彩搭配和谐自然。

卫生间设计

室内大空间色调以灰黑色为主，黑色几何形家具与高光泽的摆件，营造出冷漠、沉稳的视觉氛围。这符合国际主义风格的中心思想，体现出简单、理想的设计特点。

第八章　后现代主义风格
Postmodernism Style

现代主义风格从兴起到发展，直至战后成为独霸一方的设计风格，它的个体排他性、风格单调性，逐渐淹没了往日的民族差异化特点，意识形态上走向了自己的反面。从形式上来看，现代主义风格长达几十年处于设计风格的垄断地位，各地建筑类型日趋同质化，减弱了民族特色，越向前发展越刻板、乏味，使得现代主义走向了过度理性的误区。科技和经济的发展驱动社会文化发展，战后人们生活水平提高，大众文化繁荣使文化格局多元化，生活方式各异化，人们需要个性化的东西来匹配自我精神，而现代主义大一统的同化风格必然无法满足大众对于新时代的新需求，人们对现代主义单调、无人情味的风格感到厌倦，开始注重情感的表达，开始追求更加富于人情的、变化的、个人的、表现的形式——这就是后现代主义风格产生的背景和原因。

后现代主义风格设计运动是从大建筑设计中发展起来的，对于后现代主义风格，有广义与狭义上的区分：广义的后现代主义风格是指现代主义风格之后，批评、挑衅和反抗现代主义风格的一切设计思维派别，它包括解构主义、高技派等形形色色的派别；狭义的后现代主义风格从哲学理论上讲，主要展现在用"二元论"和"双重性"取代现代主义风格的"一元性"和"排他性"，利用历史折中主义色彩和装饰主义观点处理局部装饰的杂乱性、趣味性。我们在这里阐述的是狭义的后现代主义风格设计。

就狭义的后现代主义风格设计特点来说，应该具有以下三个方面的类型，第一个是它的历史主义和装饰主义方式，第二个是它对于古典风格的折中主义立场，第三个是它的娱乐性和处置装饰细部上的模糊性。后现代主义风格强调建筑设计的内在功能，注重用形式满足消费者日益精致和多元的审美需求。他们提出"复兴都市历史拼合"理论，认为后现代新时期的设计应以新材料、新技术打破单一化现象，表现出与自然和传统面貌融为一体的纷繁都市面貌。同时，设计师的设计风格的总体特征是：形式为主、装饰辅助；将良好的功能、科学结构与古希腊式、哥特式以及巴洛克式等古典装饰形式结合，追求独立艺术韵味和设计个性，并面向大众，从中汲取创作灵感。因此，后现代主义风格设计呈现丰富性趋势，将经典的装饰结构重新运用，显得生动、活泼，但因为是无秩序地应用，所以不可避免地呈现出拼凑了古典与现代甚至是一派大杂烩的面貌。

对于模糊的后现代主义风格设计，不同理论家有不同分类方式，我们采用的是后现代主义风格建筑领域设计的重要人物罗伯特·斯坦恩的分类：戏谑古典主义、隐喻古典主义、原教旨古典主义、规范古典主义和现代传统主义。这种分类也是目前较为权威的一种。

设计思想

后现代主义风格具有典雅、浪漫、装饰性、娱乐性、浅薄和浮夸的历史折中主义色彩。强调建筑的复杂与矛盾；反对单一化、模式化；考究文脉，寻求人情味；重视隐喻与标志手法；果断应用历史符号，提倡多样化和多品位。

设计语言

① 反对现代主义风格的"少即是多"的观点主张，认为"少是厌烦"。建筑外观和室内的设计语言趋于活力，设计中增加了浓厚的装饰性，强调产品文脉的隐喻性。建筑特点趋向烦冗与复杂，强调象征隐喻的形体特征和空间关系；

② 设计时用传统建筑因素或室内部件建构新的手法，用组合的方式，与新元件掺杂、叠加，最终表现了建筑设计语言的双重译码和细节含混的特点；

③ 在室内运用各种几何图案和装饰色彩，以娱乐、前卫的方式来处理室内抽象的古典元素。室内设置的家具、陈设艺术品往往配合内部装修结构突出其象征隐喻意义；

④ 在形状设计的建构论述中借鉴其他艺术理念或自然科学定义，如片段、折射、变形等。也用现代方法来运行传统，以不熟悉的方法来组合熟知的东西，用各种随意的制造手法，如裂变、曲折、矛盾、共生等，把传统的建构组合在新的场景内，让人的感官产生五味杂陈的感受。追求自由、新兴的艺术变化。

代表作

罗伯特·文丘里设计的母亲住宅、迈克尔·格雷夫斯设计的波特兰市政厅、菲利普·约翰逊的美国电话电报公司总部大楼、查尔斯·摩尔设计的美国新奥尔良意大利广场、贾奎林·罗伯逊的阿姆维斯特总部大楼等。

建 筑 |

戏谑古典主义风格，也有人称为"冷嘲热讽的古典主义""符号性古典主义"。它的特点是采用大量的历史建筑元素，丰富的装饰细节、设计计划达到形式丰满的效果。这种风格常在建筑表面采取明显的高浮雕，起到符号作用。从设计的装饰动机来看，应该说这种风格与文艺复兴时期以来的人文主义有密切的联系，与传统的人文主义风格的不同在于对古典主义的冷嘲热讽。狭义的后现代主义风格建筑设计明确地通过表面设计来表明现代主义风格与装饰主义风格之间的结合，而设计师除了有意识地采用古典符号来传达某种人文主义信息之外，对于现代主义风格基本是无能为力的，

因而充满了愤世嫉俗的冷嘲热讽、调侃玩笑的色彩。

美国建筑师罗伯特·文丘里最早在建筑上提出后现代主义看法，同时也是奠定建筑设计上的后现代主义风格基础的第一人，他以自己的作品和著作旗帜鲜明地与20世纪美国建筑设计的功能主义主流理念分庭抗礼，挑战密斯·凡·德·罗的"少即是多"原则，提出"少是厌烦"的观点，批判现代主义，成为建筑界中机智而又明晰的代言人。他的代表作品有他为母亲范娜·文丘里设计的住宅，断裂的正面山墙、破了的拱，这些古典建筑的因素都只是充当装饰，并无结构上的效用。这完全是对国际主义风格

建筑的嘲讽。

查尔斯·摩尔设计的美国新奥尔良意大利广场，采用许多古典式拱形门作为广场建筑式样的主角。而这些重叠、交织的拱门风格造型多样、红黄色彩相间、形式切割不均匀，充满了放荡不羁的趣味，是后现代主义风格的典范作品。

菲利普·约翰逊设计的美国电话电报公司总部大楼（现名为日本索尼公司大楼），在大体块样式的高楼顶上，加上了古典式开放的三角形山墙，用来反驳现代主义风格与国际主义风格冰冷的玻璃方盒子式大楼，同样也是戏谑古典主义式建筑的典型代表。

母亲住宅

罗伯特·文丘里设计的母亲住宅位于美国费城栗子山，建于1962年，是他为母亲所设计的住宅。它反映了文丘里主要的思想"建筑的复杂性和矛盾性"以及"用非传统方式对待传统"的主张。因而它代表着后现代主义建筑的宣言。1989年，因为这个住宅美国建筑师学会特别赋予了文丘里25年成就奖。从许多方面看，这栋建筑是"反对现代主义的"。比如，它摒弃了现代主义常见的平直顶，而选用了一个以烟囱为中心的斜屋顶；在它的正面，建造了用以装饰的山形墙，这背离了现代主义要求"摒弃一切装饰"的主张。房子建在一块平坦开敞的草地上，四周是起到篱笆作用的树木。建筑孤独地位于中央地界，房屋轴线与房屋中部垂直。

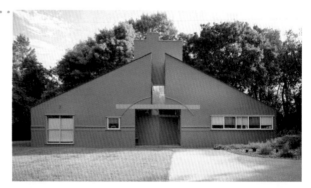

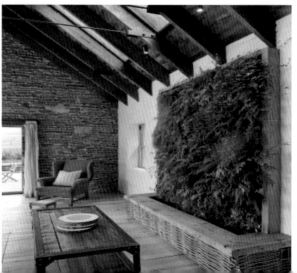

圣地亚哥当代艺术博物馆

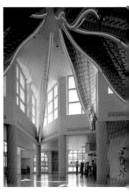

罗伯特·文丘里与斯科特·布朗合作设计的圣地亚哥当代艺术博物馆建于 1941 年，位于圣地亚哥拉霍亚的艺术中心。在 20 世纪 50 年代和 60 年代，博物馆取名为拉霍亚艺术博物馆，在 70 年代早期，改名为拉霍亚当代艺术博物馆，集中展出 50 年代以后的作品。在 90 年代，博物馆更名为圣地亚哥当代艺术博物馆。拱形窗户的建筑外形与巨大粗壮的立柱让人联想到欧文·琼斯的建筑。

波特兰市政厅

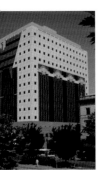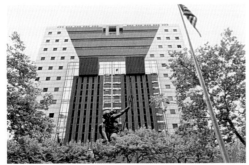

迈克尔·格雷夫斯设计的波特兰市政厅被认为是首座重要的后现代主义风格建筑作品。建筑的底部是 3 层坚实的基座，其上主体 12 层高，四周墙面是象牙白的色泽，墙面有着无数个深蓝色的方窗。正立面中间 11 层到 14 层呈现一个巨大的楔形，或者也能想象成一个大斗之类的元素。大斗的中央类似一个抽象缩小的希腊神庙。大斗下面是装饰了蓝色镜面玻璃的大墙面，玻璃上的红色栅栏形成某种超常规尺寸的柱子意象。柱子上方是一对凸出来的装饰构件，在两旁的柱头之上则是一横排亮丽的深蓝色玻璃，好似包装礼盒的带子。大楼的设计者本来还想在屋顶上设计一个古典庙宇式的农村屋顶，可惜未能实现。

宾夕法尼亚州费城公会大楼

罗伯特·文丘里设计的宾夕法尼亚州费城公会大楼建于1964年，建筑表达了文丘里的设计思想。砖红色墙和方块窗户雷同费城的老式排屋，体现其寻求一种不浅俗的、富于点缀特征的、古典折中的建筑形式。这个建筑表面是古典复兴型，采用了大批的经典建筑结构和装饰，将古罗马建筑特点与现代材料结合。它本身具有独特的历史装饰韵味和建筑矛盾感，以及古典建筑的符号和结构特征，是后现代主义风格建筑的重要代表作之一。

美国电话电报公司总部大楼

（现改为日本索尼公司大楼）

　　菲利普·约翰逊设计的建筑入口是高耸的拱形门和柱廊形成的约18.3米高的有顶步行道，面积约1337平方米，建筑后部与大街平行且有一条玻璃顶棚采光的廊子和3层通高建筑，建筑主体37层，分成3段。顶部是一个三角形山墙，中央上部是一个圆形缺口形状，这也是这座建筑最有特色的地方，契合了家具制造商对经典高橱衣柜的名称，称作"齐本德尔式顶"。拱顶加强了建筑的对称性和古典性，基座高达36.5米，中间有一个30米的拱券，允许观众进入到建筑的门厅区域，墙和窗户的比例参照了20世纪20～30年代曼哈顿其他的摩天大楼。这些简单的几何元素表明了文艺复兴时期的数学——建筑家对完美形式追求的回归，也同时表明了对打破现代主义风格的相互垂直的特征的期盼。美国电话电报公司大楼的结构仍是现代的，但在形式上则一反现代主义，采用传统的材料——石头贴面，采用古典拱券、三角山墙，具有个性地在山墙中部开缺口。基本体现了后现代主义的全部风格：装饰主义与现代主义结合，借鉴历史建筑经典元素，折中式地采用历史风格，调侃性地降低了实用性，也刻意地加强了建筑的影响力。

美国达拉斯市国家银行大楼

　　菲利普·约翰逊设计的这栋70多层高的建筑位于达拉斯市中心，是一座晚期现代主义风格的摩天大楼。作为当地最好的建筑，其曾经因为兼并和收购被要求多次更名，而玻璃幕墙盒子设计使得建筑看起来非常坚挺有力，是美国最环保的建筑，也是在世界上最节能和具有生态友好型特征的绿色建筑之一。

美国银行办公大楼

由菲利普·约翰逊设计的美国银行办公大楼于 1983 年建成，目前在全美最高摩天建筑中排名第 55，也是得克萨斯州的第 7 高楼。虽然不是最高的，但其独特的哥特式后现代主义建筑风格，使其从市中心的数十栋高楼中脱颖而出，成为休斯敦的地标性摩天大楼。只要看到它，就能分辨出这是休斯敦的天际线。

新奥尔良市意大利广场

美国新奥尔良市意大利广场是美国后现代主义风格的代表人物之一查尔斯·摩尔的代表作，也是后现代主义风格建筑设计的代表作品之一。美国新奥尔良市是意大利移民较密集的城市。整个广场以地图中的西西里岛为中心。广场的铺地材料围成一圈一圈的同心圆，广场有两条道路与大街连接，一处入口有拱门，另一处为凉亭，都与古罗马建筑形态相似。广场上的这些建筑形象明确无误地表明它是意大利建筑文化精神的延续。

隐喻古典主义，特点是尊崇古典，采用合理的比例标准，有一定的复古特质。隐喻古典主义基本以引用传统风格为效果，设计格调处于一半现代、一半传统之间，并且毫无戏谑传统和古典的念头，与冷嘲热讽古典主义截然不同，

这种类别的后现代主义风格设计具有强烈的古典和历史复古特点。

比如塔夫特建筑设计事务所设计的河湾乡村俱乐部，混合了古典拱形门和现代感的整体架构，达到工整、古朴而肃穆的风格，近乎复古。还有贾奎林·罗伯逊设计的阿姆维斯特中心，古典三角装饰与极似神庙立柱的建筑外形，加上大块面玻璃窗，有强烈的古典与现代融合特点，极度讲究，也因此有一种传统特色美。

阿姆维斯特中心

贾奎林·罗伯逊设计的建筑具有典雅的有顶通道，是美国殖民时代建筑的典型特征。阿姆维斯特中心沿水边草地延伸扩展，简单的罗马古典建筑倒映在水面上，显得非常端庄，该作品是设计师主张古典与现代完美连接的有效探索。

美国通用食品公司总部大楼

凯文·罗奇设计的通用食品公司大楼位于美国纽约，在罗奇看来："它既不想滞后于时代潮流，也不意在引领潮流，它只不过是一项再浅易不过的设计。作为重要的经济活动中心，设计要得到大众的认同，就需要为员工提供舒适宜人的工作环境。"体现了建筑师对人性化建筑设计的探索。

河湾乡村俱乐部

塔夫特事务所是几个建筑师联合组成的一个后现代主义风格设计集团，合伙人包括约翰·卡斯巴里安、丹尼·萨穆尔和罗伯特·提莫。他们三个人同时受到欧洲现代主义风格影响：他们都毕业于美国莱斯大学，这所学校的建筑系是受包豪斯直接影响后成长起来的；与此同时，他们还接触到芬兰设计大师埃罗·沙里宁的有机功能主义。因此，他们在思维方式上比较靠近欧洲的思考方式。这种教育背景使他们在设计时不会采用游乐玩耍的态度对待古典主义，不主张调侃传统风格，看重古典与现代结构的和谐，比如他们在得克萨斯州沃斯堡设计的河湾乡村俱乐部就具有雅致的罗马拱门，室内空间流畅，具有很典型的现代与古代的结合特质。

旧金山现代艺术博物馆

旧金山现代艺术博物馆是马里奥·博塔设计的最出色的一件作品，它的特点是有一个高 38 米的圆柱形斑马条纹大天窗，光线可直接由楼顶照射到底楼，有着优质的采光条件。它标新立异的外形，不但显示了旧金山的艺术精神，也成为全世界摄影师争相追逐的目标，这是旧金山市政府斥资 6000 万美元所盖成的。旧金山现代艺术博物馆是马里奥·博塔最早设计的博物馆，也是他在美国的首个作品。整体建筑外观覆盖红褐色石砖，有着把圆柱体斜着切开的巨大天窗的圆塔（自然光照从这里涌入建筑内部），仅在该圆柱体部分用黑白相间的斑马条纹来加以强调，完全对称的正立面充斥着只有在古典建筑中才能见到的

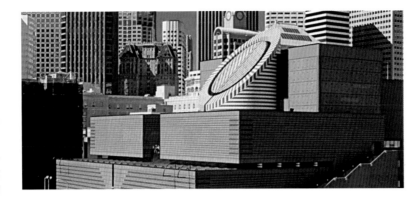

那种沉稳情调。由于博物馆所处的地块三面被高层建筑包围，这使得他的作品在周围一群灰白色的物体中显得尤为突出。该设计一度引起争议。这个建筑本身并不难看，但是作为一个

博物馆来说，设计就很不恰当了。一部分建筑师认为，博物馆设计得太过华丽，反而降低了内涵，有过分矫饰的意味。但与此同时，也有很多人认为这是一个标志性的现代经典建筑。

原教旨古典主义风格，这种风格也是狭义后现代主义风格的一个门类。特点是不效仿古典主义风格，强调古建筑的基本形式，如圆形，三角形，方形等。原教旨古典主义主要强调建筑设计必须从研究古典形式、工业化

之前的城市规划入手，新时期建筑家的首要工作是把建筑设计与传统城市计划重新结合为一体。这种风格并不鼓励采取古典符号或者设计细节来达到外表的装饰效果，或者采用复古和传统的结构达到古老的韵味，它强调

采用以古城市组织为中心，采用古典的比例来达到现代与传统的和谐，这一派的设计师讲究建筑自身与都市环境的综合统一，代表人物有阿尔多·罗西、拉斐尔·莫尼奥等。

威尼斯浮动剧场

阿尔多·罗西出生于意大利米兰，他父亲筹办了一家自行车厂，那是罗西祖父留下的家族产业。二战期间，罗西就读于科莫湖畔的圣马奇神父学校，之后又进入勒克的亚历山大学院，战争一停止，他进入了米兰工艺学院，并于 1959 年获得了建筑学位。毕业后，他曾从事过设计工作，做过建筑杂志编辑，

也做过教授。1966 年他出版的《城市建筑》，将建筑与城市紧紧联系在一起，提出城市组合了有意义和被认同了的东西，关联着不同时期、不同地点的事物。罗西在建筑学中引用了类型学方法，在建筑设计中提倡类型学，要求建筑师在设计中引用建筑原形，认为古往今来的建筑中具有种种典型性质，也散发着各

自的特征。20 世纪 60 年代，罗西将现象学概念和方法用于城市，其在建筑创作中喜爱用几何形体，因为建筑必须适应城市，他将城市作为一项基本原则，强调了逾越建筑艺术之外的领域。威尼斯浮动剧场是他的代表作之一。

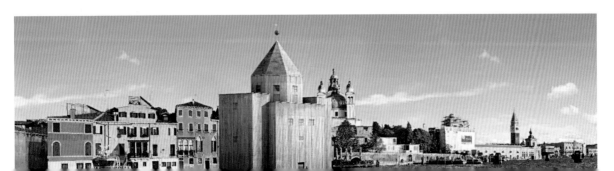

博尼范登博物馆

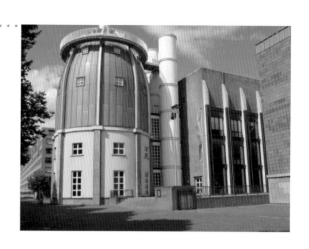

　　阿尔多·罗西设计的博尼范登博物馆位于荷兰南部马斯特里赫特市的旧工业园区内，它通常被称作"一个观景工厂"。这座博物馆俯视看像 E 字形，并有着宏伟的穹顶，是默兹河沿岸最为独特的地标之一。欧洲丰裕的历史文化背景是建筑师阿尔多·罗西进行设计的推动力，因而在博尼范登博物馆内，他出色地使用了繁多的历史建筑设计手法，并将其拆分置于欧洲的正统设计之中。

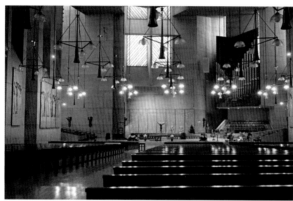

洛杉矶圣母大教堂

　　洛杉矶圣母大教堂是美国洛杉矶的一座天主教堂，有着洛杉矶主教从罗马带回的圣毕比亚纳遗物。洛杉矶圣母大教堂的设计者是普利兹克奖获得者西班牙建筑师拉菲尔·莫尼奥，教堂设计充满了后现代主义风格的建筑元素，拥有一系列的锐角和钝角，直角元素少见。装饰建筑的是现代雕塑，其中最明显的是入口处的铜质门和圣母雕塑。主教堂大量应用了雪花石膏，取代传统的花窗玻璃，使得内部光线柔和、温暖。管风琴放置在 7 米高的位置，其顶部高出地面 26 米。主教堂的下层是一个陵墓，有 6000 个墓室和骨灰龛。除了主教们外，普通人也被允许为自己和家人购买墓室，这是教堂资金保障的一部分来源。

普拉多博物馆

　　拉菲尔·莫尼奥设计的普拉多博物馆的主体建筑始建于 18 世纪末，由建筑师胡安·德·比利亚努埃瓦按照新古典主义风格设计。博物馆前竖着西班牙著名画家委拉斯开兹手执画笔的坐像。建造之初，这里是自然科学馆的馆址，此后几经沧桑，被改作绘画博物馆。博物馆于 1819 年费尔南德七世在位期间开幕。普拉多博物馆被认为是全球最宏伟的博物馆之一，也是收藏西班牙绘画作品最齐全、最具权威的美术馆。

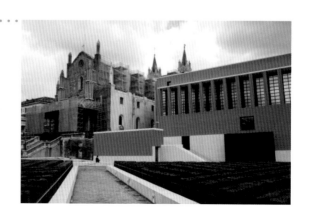

规范古典主义风格，也可以称为复古主义风格，这是与后现代主义风格有所差别的一个复古派别。设计师们倡导恢复各方面历史的建筑设计，从形态、性能、构造上等仿照古建筑，基本选用完全的复古方法，他们认为古典主义风格是西方城市建筑的主要部分和精粹，对存在的现代主义风格持有猛烈的反抗情绪。

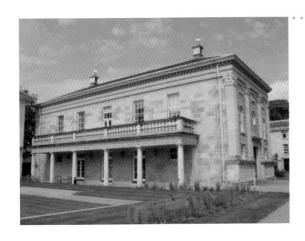

霍华德庄园别墅

昆兰·泰利创办了当今有名的古典主义风格事务所之一且颇有独创性，他专注于设计新古典主义式样的建筑，擅长运用自然材料，如石膏、砖木和石头等，让普通房子具备工艺精巧、结构严密的特点并释放生机与活力。

现代传统主义风格，这种风格本来与戏谑古典主义风格不存在显著的差异，只不过，现代传统主义风格尤其注重局部的修饰动机，因此设计内涵显得更加富丽、多彩、绚烂。现代传统主义风格的根基依旧是现代主义风格，在其基础之上累加许多历史风格的细节粉饰，与 20 世纪初期的装饰艺术运动有异曲同工之妙，可以说是"现代主义的身躯，穿上古典主义的外套"。

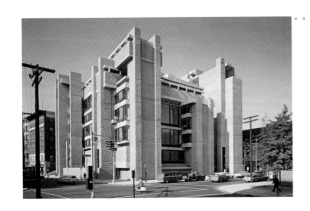

耶鲁大学建筑学院

罗伯特·斯特恩是美国建筑学家，国际建筑设计巨匠，2006 年埃蒙德·N. 培根巨奖获得者，2011 年理查德·H. 德里豪斯奖得主，现任耶鲁大学建筑学院院长。汇集在他身上的头衔即使再多，也不能一笔带过这位老人对于建筑，对于新古典主义的付出。

耶鲁大学建筑学院于 1972 年从耶鲁艺术学院中分离出来，其设计理念在于研究自然与人的居住行为，以及如何将行为与建筑的功能进行合理整合，使居住环境更加和谐。

杜兰大学法学院

　　罗伯特·斯特恩（生于 1939 年）常被认为是后现代主义者，尽管他的很多作品是站在夸张的后现代派和保守的古典复原主义之间的立场上。斯特恩对于室内设计保留严苛的古典主义细微部分，并趋向有预见性的现代派。他的很多作品皆是住房建筑，包括都市公寓和乡村住屋。在两者中，具有逻辑性的布置创设了带有激烈传统韵律的空间，虽然局部常被弄成放大、夸张的样子。

美国芝加哥南沃克街 311 号大楼

　　尤金·科恩、威廉·佩特森和谢尔登·弗克斯创立的 KPF 建筑事务所近十年内的作品类型多样，体现了他们扩大业务的宗旨以及他们所做出的努力。这些建筑项目广泛分布在美国以及全世界超过 35 个国家里，包括学术机构、博物馆、保健中心、机场、法院、写字楼、宾馆、体育场、多功能交通中心和城市规划等，这些项目概括表现了一家国际性大型事务所的设计水平。同时，从 20 世纪 90 年代早期初始，技术与结构理念就成为该事务所关注的重点。这一点体现在他们的众多设计作品中，如美国芝加哥南沃克街 311 号大楼。

美国洛杉矶威尔士区林荫大道写字楼

　　KPF 建筑事务所的设计遍布全球多个国家，超高层建筑是其拿手好戏。威廉·佩特森认为："有多少时间呆在地面，就应有多少时间呆在空中。"他认为垂直庭院都市的观念大有发展余地。未来的都市建筑与超高层建筑在他看来，与能源和可持续发展密切相关。

家 具

后现代主义风格的家具设计师们，经常用家具作品来表达对现代主义设计理论的挑战和嘲弄，并且使得家具作品中常表现出符号性的幽默感。他们竭力应用色彩，着重运用古典材料，比如哥特式的尖顶、古希腊的柱式等元素都被他们运用到设计之中。例如文丘里为诺尔公司设计的历史风格座椅系列，就把种种古典元素巧妙地融入其设计之中，借此打破传统与现代设计的鸿沟。

历史风格座椅系列

罗伯特·文丘里设计的艺术装饰风格是一种调和的风格，它协调了机器时期带有的传统工艺及图案。这种风格屡屡带有丰富的色彩、夺目的几何图形和大量的装饰等特征。从一边看，这把椅子有着令人讶异的苗条曲线，与正面展现的宽阔效果形成了明晰的对照。

罗伯特·文丘里在1984年为先前美国现代主义设计的中心——诺尔公司设计了一套包含九种历史风格的桌椅，椅子选用层积木模压成型，外表面饰有奇特的色彩和纹样，靠背上的镂空图样用一种风趣的手法让人联想到某种历史样式。这些设计无一例外都表达出后现代主义风格的一些基本特质，即重申设计的隐喻意图，通过借用历史风格来补充设计的文化底蕴。同时又反映出一种幽默与诙谐之感，但却漠视了功能上的探索。

金属水壶

迈克尔·格雷夫斯是个全才，除了建筑，他还参与家具陈设、用品、首饰、钟表乃至餐具设计。在美国，特别是在东海岸诸州的钟表或服装店中，经常可以看见格雷夫斯设计的物品在售卖，从耳环到电话机，或是皮钱夹，大概率可以猜想设计者是格雷夫斯。在迪士尼乐园中，几万平方米的旅馆以及旅馆中所能看到的，概不例外都是格雷夫斯的作品。除了大炮、坦克、潜水艇这些武器或者超级交通工具等，大多数产品格雷夫斯都愿涉猎。

卡尔顿搁架

索特萨斯设计的卡尔顿搁架（1984年）外观纯粹，色彩斑斓，简洁又极具装饰感，功能多样，造型出人意料，是一件极端"自我"的产品。在之后的很多设计中，索特萨斯一直沿用了这种色彩与造型的应用形式，但呈现的结果却总是令人眼前一亮。

玛丽莲·梦露沙发

汉斯·霍莱因，1934年出生于音乐之都奥地利维也纳。他曾就读于维也纳艺术学院、芝加哥伊利诺斯理工学院和加利福尼亚大学伯克利分校，他最后的职业是一名建筑师。他在年幼上学的时候，就展现出极好的画图天赋。霍莱因涉及的设计领域非常庞杂，不仅是致力于建筑设计，他的设计涵盖了生活的方方面面，从建筑到家具，从珠宝至眼镜，乃至门把手，都成为他付诸灵感的实体，继而发展成他展现才智的载体。

范例说明 |

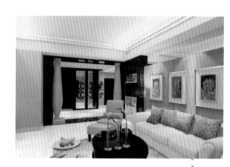

后现代主义风格别墅室内设计

设计师李助康设计的后现代主义风格别墅室内作品，其中伫立于门两边，形态从中间鼓腹至两边窄小的古典风格柱子，是体现后现代主义风格的最明显的特征。别墅室内简洁的立柱、块状的楼梯拐角处都依稀散发出古典元素的气息，而墙面、沙发等家具又充斥着现代味道，有现代传统主义的特点。

楼梯上具有古典气质的木扶手与栏杆，现代格调的几何石材台阶，充满着后现代主义风格的特色。

第九章 新现代主义风格
Neo-modernism Style

从 20 世纪中期开始，现代主义风格设计给城市带来许多新的问题，主要问题是在其"理性"所表现的排斥传统、民族性、地域性和个性的所谓国际式风格上。设计得千篇一律，不要装饰的光、平、简造成的单调的方盒子外貌最终引起了人们的不满。

从 20 世纪 60 年代末，后现代主义风格开始对现代主义风格展开一系列猛烈的抨击时，新现代主义风格与后现代主义风格开启了一段对立的历程，这也是在混乱的后现代主义风格之后的一个设计回归的过程。即贯彻二战前的现代主义风格中的理性的、次序的、功能主义的部分，肯定现代科学技术的发展，积极跟随时代进步的步伐，改造了国际主义中的一些教化刻板的设计原则，运用现代主义风格的新材料、新想法，继续发展出一个以理想主义、功能主义、减少主义方式进行的新的设计风格——新现代主义风格。

虽然从事新现代主义风格设计的人数不多，但是他们产生的影响是巨大的。以 20 世纪 70 年代的"纽约五人"为中心，他们分别是理查德·迈耶、约翰·海杜克、彼得·艾森曼迈、克尔·格雷夫斯、查尔斯·格瓦斯梅。另外还有贝聿铭、安藤忠雄、黑川纪章、矶崎新等。新现代主义风格在经过后现代主义风格的一系列质疑和冲击后，完善并发展自身，它并不是一种单一的风格，而是赋予了象征主义的新内容，又在代表人物的影响下有了不同的个人诠释，形成了现代主义建筑基础上的个性变化。

设计思想

　　新现代主义风格依然坚持现代主义风格的传统，但却是对现代主义风格的重新研究和发展，并为僵化了的现代主义理论与手法赋予新的内容，加入新的简单形式的象征意义，重新恢复现代主义风格设计的一些理性的、次序的、功能性的特征，且具有它特有的清新形式。

设计语言

　　① 继承了现代主义风格反对装饰的纯净美学，发展现代主义风格几何构成的抽象方法；
　　② 注重光影在建筑空间和造型中的运用；
　　③ 通过对几何形体的分析、穿插、叠加，建立了一套全新的逻辑体系和句法系统。

代表作

　　贝聿铭设计的巴黎卢浮宫玻璃金字塔、美国国家美术馆东馆；安藤忠雄设计的水之教堂、光之教堂等。

建 筑

巴黎卢浮宫玻璃金字塔

贝聿铭是美籍华裔建筑师，1987 年普利兹克奖的获得者，被称作"现代主义建筑最后的大师"和"美国历史上最优秀的建筑家"。在东方文化的熏陶下，追随勒·柯布西耶与密斯·凡·德·罗两位建筑大师，将本民族的文化精神与现代主义的建筑风格结合起来，在处理功能和形式的关系时突出表现建筑的几何特性，随后又不断丰富这种特性，把几何性的表现从简单的单一几何体发展到复合几何体，或多个单一几何体的组合，展现了个性元素背后深层次的文化意义。

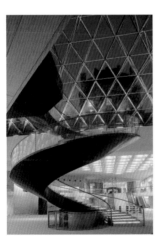
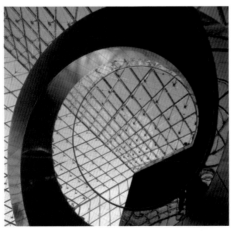

贝聿铭设计的巴黎卢浮宫玻璃金字塔高达 21 米，有一个高出地面的入口。这个反倒过来的金字塔延伸到地下，使明媚灿烂的阳光得以延伸到地下，与卢浮宫的石头建筑相比，没有比贝聿铭这个似乎非实体的玻璃金字塔反差更强烈的了。保皇主义者的繁复装饰与现代主义者的明晰，两者的对照，产生了令人惊讶的效果。

美秀美术馆

美秀美术馆也是贝聿铭的杰出代表作品之一。美术馆坐落于日本滋贺县信乐山脉的自然保护区内,这里群山环绕,自然环境优美,颇像中国东晋文人陶渊明描述的桃花源。在此想法的基础上,贝聿铭设计了一条隧道,又建造了一条120米的斜拉桥,在曲折蜿蜒的入口通道处可以时隐时现地看到博物馆。

博物馆的屋顶以江户时代的农舍为原型,运用几何体概括,除此之外,隧道和吊桥也分别运用了圆形和椭圆形的几何元素,屋面也多为玻璃、钢铝材料,使得屋内光影变化丰富。

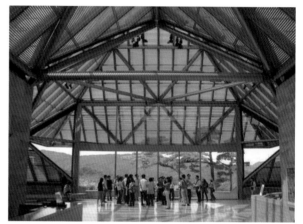

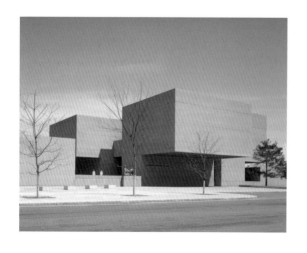

艾佛森美术馆

在1968年,贝聿铭设计了艾佛森美术馆,这是一个拥有着开放型结构的美术馆。从外观上看,大片裸露的混凝土体量庞大,使建筑有种充满生机的感觉,从这些外露的混凝土的每个面都可进入馆内,在建筑周围的广场上有着形态各异的雕塑,另有大型水池。这种设计颠覆了传统的博物馆建筑类型,同时,创新的外形使其成为独具特色的现代艺术品。

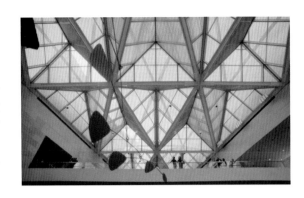

美国国家美术馆东馆

美国国家美术馆东馆的设计在许多细节设计上与西馆进行呼应，暗喻与西馆的联系，但在表现手法上却不相似。虽然东馆内外所用大理石的色彩、产地以至墙面分格和分缝宽度都与西馆相同，但东馆的天桥、平台上的钢筋混凝土等水平构件用枞木做模板，表面精细，不贴大理石。混凝土的颜色与墙面上的大理石颜色相近，纹理质感却大为不同。

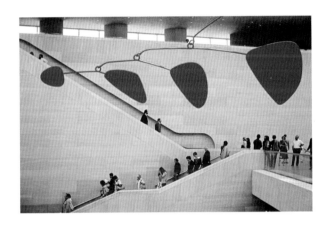

东馆的展览室可以调整平面形状和尺寸，这根据展品和管理者的意图决定，部分展览空间还可以对天花高度做出调整，这样就真正实现了灵活取用，使观众觉得艺术品的安放各得其所。东馆的外部形体虽异于老馆，但用大理石铺设的外饰面材料与老馆完全相同，其大部分檐口高度也与老馆协调一致，因此两者堪称一对"好邻居"，也是一对"忘年之交"。

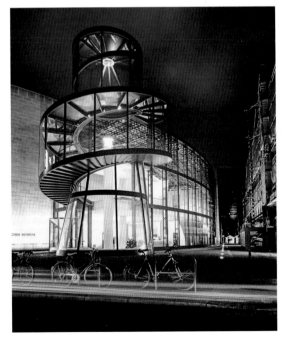

德国历史博物馆

德国历史博物馆有老馆和新馆两个部分，新馆的设计者是贝聿铭。建于1695年的老馆是柏林第一座巴洛克式的建筑，原来是一个兵器库，距今已有300多年的历史，它是菩提树下大街上最老的一座建筑。

德国历史博物馆新馆处处洋溢着浓郁的现代主义气息，博物馆整体给人宽敞、明亮，并且透彻、简洁的感觉。

名古屋城市艺术博物馆

　　黑川纪章是日本建筑师，师从丹下健三，在20世纪60年代成为改革与发展现代主义风格和国际主义风格的领军人物，把西方的现代主义与日本的传统融合在一起。他的建筑作品并没有全然西化，而是迎合了当时的时代背景，巧妙融合本国的建筑文化，采取了一系列对于现代建筑的发展和修正措施，例如建筑使用模数单位，采用简单传统的灰色等。

　　名古屋城市艺术博物馆位于爱知县名古屋市中区的白川公园中，是一个为市民提供艺术鉴赏、丰富城市文化的公共场所。以三角形为基地建设，南北走向，呈狭长的形态，美术馆为三层建筑物，一层沉入到地下，视觉上建筑体量减少了许多，能更好地和公园的景色协调起来。从主入口广场上的下沉式庭院可直接进入地下层的美术藏品展馆和档案馆。而南入口处则布置有水池与室外展览。博物馆内部设计的上下贯通的平台提供了绝佳的参观新视点。

　　名古屋城市艺术博物馆对于日本魅力文化的展现提供了有力证明：博物馆收藏了大量日本和西方的艺术品，永久地轮回展出。另外博物馆也展出世界其他博物馆的展品，很多收藏品是12世纪的物品。这个著名的博物馆拥有日本古代无数的艺术品，像剑、盔甲、戏服、茶会用具等。

广岛城市当代艺术博物馆

　　广岛城市当代艺术博物馆是日本最早的当代公立博物馆，也是日本重建后重要的城市项目之一。它不仅是一座博物馆，也是一个雕塑公园，作为一个开放的领域也兼具户外学校的功能，游人在这里可以自在地在自然环境中散步，周围森林茂密，远离城市的喧嚣。建筑通过石头材质、陶瓷材质和铝材质的应用来隐喻博物馆储藏的功能，用反复出现的山墙、传统的货场屋顶来暗喻博物馆的历史，促使参观者有兴趣了解过去、现在和将来。博物馆外部抽象的圆形造型也隐喻了原子弹的历史。这一切的表现都是为了传达出隐藏在表象之后的隐喻。

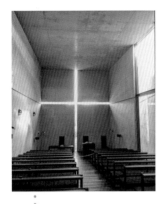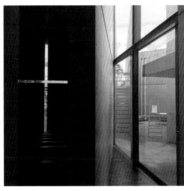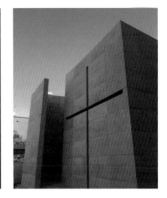

光之教堂

　　安藤忠雄擅长用清水混凝土，将抽象的自然元素引入几何形态中，营造出一个"纯粹的空间"，使得周围环境和几何形态产生互动，当几何形体成为建筑的整体框架后，游客们可以在这个绿色通道上面参观、行走、停留，甚至可以和折射的光线有亲密的接触和联系，借由光的影子展现出空间疏密的分布层次。这样的处理，使得自然与建筑既可对立又可并存。

　　光线透过磨砂玻璃的过滤，均匀地散布在教堂的柱廊中，光与影的变换，加上厚重质感的建筑材料，营造噬人心魄的心灵感受。

沃斯堡现代艺术博物馆

　　沃斯堡现代艺术博物馆是安藤忠雄 1997 年受邀参与国际竞赛的得奖作品。坐落于美国得克萨斯州沃斯堡的郊外，面积约 44000 平方米，是都市公园的一部分，毗邻 20 世纪建筑杰作——路易斯·康设计的金贝尔艺术博物馆。在这个背景下，思考与路易斯·康设计的经典建筑之间的关系成为最主要的任务。

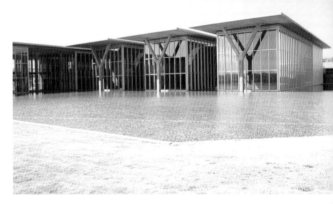

　　在此设计实践中，安藤忠雄开始尝试与路易斯·康的作品进行对话，感受其中简洁明晰的风格体验和单纯的空间布局，思考如何将这些特质应用到新的建筑当中。在宽广的建设场地中，安藤提出了一个与艺术亲密接触的想法，即没有室内外的限制，在博物馆的任何地方，都能感受到艺术的存在。所以建筑被设立在有着绿荫、水池围绕的场地之中，远看像由玻璃包围着箱型清水混凝土，长的两排属于公共空间，短的三排则是展示空间。

　　建筑物由双重表层构造的长方形空间加以连续并列组成，在自然光的折射下，单纯的建筑架构也拥有了多样化的展示空间。博物馆除了有观赏和研究的用途外，也作为开放空间使用，成为一般市民的社区中心。人们可以在户外的草坪、广场、水边，欣赏点缀在场地内的每一件艺术作品，也可以享受一些户外音乐会、室外宴会、嘉年华般的节庆活动。

格蒂中心

　　理查德·迈耶是新现代主义风格最重要的代表人物之一。他认为建筑是高度抽象的艺术，要摒弃一切具象的历史或传统符号。理查德·迈耶是"白色派"的代表，因其作品表面材料常用白色，使人觉得清新、脱俗。20世纪20年代荷兰风格派和勒·柯布西耶早期倡导的立体主义构图对迈耶影响很是深刻，使得他在很大程度上将现代建筑先驱的一些理论和风格推向极致，如善于应用抽象的线条、墙面和体块的组合，穿插曲线的几何体，这些使立体构成变得复杂多变。同时他的设计讲究建筑空间和体量的纯净，形成精致典雅的新现代主义风格。

　　格蒂中心建于洛杉矶，由亿万富翁格蒂捐赠建立，同时也是世界上收藏最丰富的私人博物馆，设计师是洛杉矶建筑师理查德·迈耶。格蒂中心历时14年耗资10亿美元，于1997年底最终建成，并在美国洛杉矶向公众开放。它与东京国际论坛和西班牙的古根海姆博物馆并存，是20世纪90年代的三大杰出建筑。

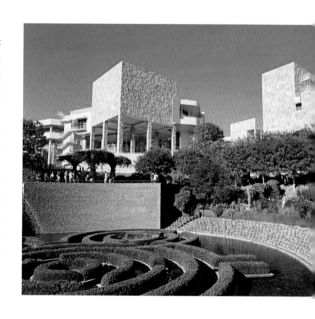

盖蒂艺术中心

　　盖蒂艺术中心位于洛杉矶市西边的圣莫尼卡山脉的山谷坡地上，一直延伸到两侧的山崖。天然山脊、城市景观以及特定的弯曲地形构成了建筑布局的基础。它由一个现代化的美术博物馆、一个艺术研究中心和一所漂亮的花园组成。如今盖蒂中心已经成为艺术爱好者的向往之地，与环球影城和迪士尼乐园并立为洛杉矶市重要的标志性景点。

　　盖蒂艺术中心建筑的主体是由大厅和能够独立展览的厅室组合而成，依山就势的展厅被巧妙地分为两组不对称的楼群，虽然建筑造型风格相近，六幢展厅却各具变化，它们方向形态错落有致，露天庭院和水池位于楼群中间。天桥、楼梯和过廊连接各展厅，空间转换自然而流畅，观众在看完一个展厅后，可以回到室外环境中，让身心得到调整。

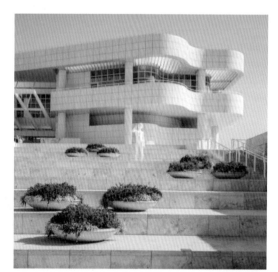

罗马千禧教堂

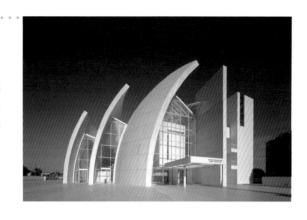

罗马千禧教堂是理查德·迈耶的代表作品之一。建筑外部形态由船帆状的三片白色弧墙组成，层次井然地呈垂直与水平双向弯曲，船帆状的弧墙高17～27米不等，好似球状的白色弧墙曲面与周围环境有机结合。室内的光线经过弧墙的反射，更显得静谧和洒脱，使建筑脱胎换骨。

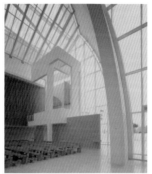

千禧教堂在外观上有着传统教堂予人的那份崇高和令人敬畏之感，但并不会显得突兀或让人感到有畏惧之情。尤其在教堂的内部设置了天窗，使人们可以沐浴在阳光里，再加上看似即将倾倒的高墙（不论由外或由内观看），使得人们就好像在户外做礼拜一样。

道格拉斯住宅

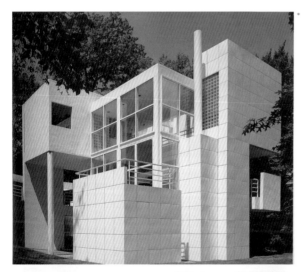

立方体状设计包含着纯洁、宁静的简单结构，似乎在召唤一种超现实主义的高科技的仙境，强大的视觉感也隐喻其内部空间的开阔。理查德·迈耶曾经说："我会熟练地运用光线、尺度和景物的变化以及运动与静止之间的关系。"迈耶将简单的结构与室内外空间和体积完全融合在一起。通过对空间、格局以及光线等方面的控制，创造出全新的现代化模式的建筑。

迈耶的作品可以以"顺应自然"来形容，其表面材料常用白色，并且以自然景物作为衬托，其绿色使人心旷神怡。他还善于利用白色表达建筑与周围环境的和谐关系。在建筑内部，他运用天然光线在建筑上的反射，并结合垂直空间，达到光影变换的效果。他还以新的观点解释旧的建筑，并重新组合几何空间。

迈耶说："白色是一种极好的色彩，能将建筑和当地的环境很好地分隔开。像瓷器有完美的界面一样，白色也能使建筑在灰暗的天空中显示出其独特的风格特征。雪白是我作品中的一个最大的特征，用它可以阐明建筑学理念并强调视觉影像的功能。白色也是在光与影、空旷与实体展示中最好的鉴赏，因此从传统意义上说，白色是纯洁、透明和完美的象征。"

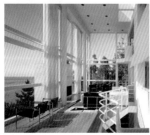
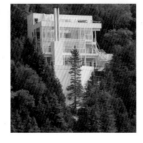

巴塞罗那现代艺术博物馆

　　巴塞罗那现代艺术博物馆建于 1995 年，由建筑大师理查德·迈耶设计，建筑充满着现代派的艺术特色。该建筑主体由简洁的立方体作为造型，通过大胆地引入异形体和立面的切割，使得多个面有了纵横交错的组合，让空间产生无穷的变化。

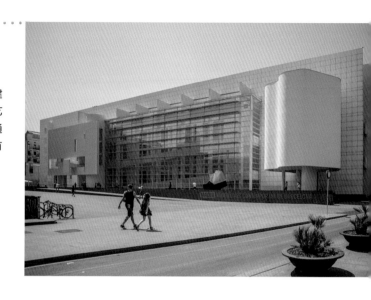

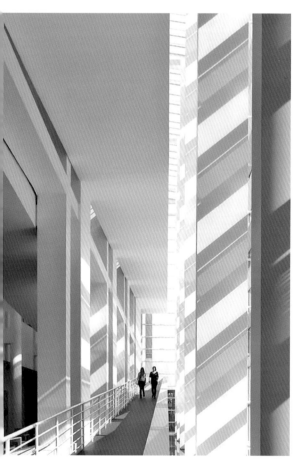

　　巴塞罗那现代艺术博物馆的创作灵感来源于巴塞罗那政府增添旧城区活力的期望与意愿。理查德·迈耶受邀对此进行了设计和规划，并赋予了场馆许多新颖的设计理念，将大面积的落地窗应用于场馆内楼层通道处，以此转换自然光，更通透地展示现代作品。这一极富前瞻性的建筑也为该地段添上了一笔清新的色彩。

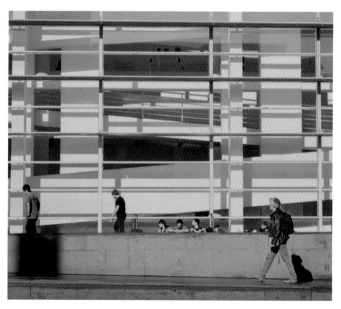

C-1 住宅

位于日本东京的 C-1 住宅，是由好奇心公司进行设计的。其外观、家具及设备是一个整体。建筑一共三层，中央螺旋状上升的楼梯就像是一个玻璃盒子环绕在三面。建筑的颜色是白色的，内饰是整齐排列的几何形木地板。家具陈设也是定制设计的，和房子能够匹配统一。

室内立面基本没有装饰，统一为素雅、有质感的白色，家具为简单的几何造型，显得精致而典雅。

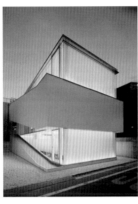
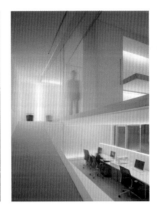
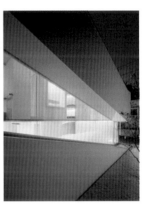

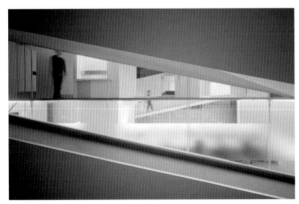
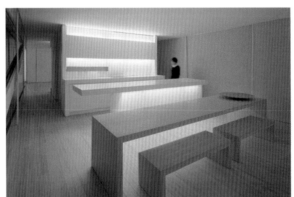

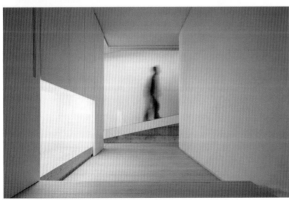
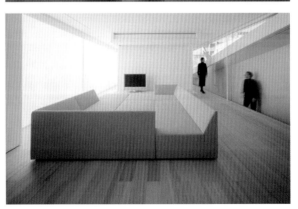

家 具 |

概念金属椅

1966 年，积极推进新现代主义风格的设计组织——阿基佐姆在意大利佛罗伦萨成立。新现代主义的设计风格与包豪斯有相似之处，比如在家具设计中喜欢采用新材料、新形态，对机械化与几何化十分重视等。

密斯椅

1969 年，密斯椅诞生，设计团队阿基佐姆以一种幽默的手法来模仿密斯的巴塞罗那椅。密斯椅运用了工业材料，如镀铬方钢、橡胶板等，以及尖锐的三角形造型，把新现代主义风格推向了极端。

钢片椅

新现代主义风格也在欧美其他国家时兴过一阵。这些正规、严谨的新现代主义风格作品大多出于斯堪的纳维亚设计师之手。如丹麦设计师克雅霍尔姆设计的钢片椅，稳重而严谨。

OMK 钢管椅

OMK 是新现代主义风格的典型代表。OMK 是1966 年成立的事务所，由一群青年设计师组成，他们在家具和室内设计中广泛使用钢管和其他工业材料，突出体现金属材料的冷漠感。

范例说明 |

在现代主义风格已然有了设计实践的基础之上，"少即是多"的概念广泛弥散，以致变成一种泛滥的普遍主义，但是设计不应是这样程式化和模式化的，现代设计只有深深根植于创新、多样和丰富的探求之上，才会更加真实地展现生活的美好。

EHD 易和室内设计作品

"生活不仅是过日子，生活是与时间、自然、哲学、历史、诗歌连成的丰富的切面，设计要表现日常生活的诗意"，EHD易和设计集团设计总监马辉先生如是坚持，"设计师要在丰富多样的设计风格的裹挟中，保持一种天然的理性探索精神，我们要对地域、空间、材料和技术不懈钻研，以期真正重构生活艺术之神性。"

构建生活美学的关键在于找到生活与美的联系，以坚守新现代主义风格的态度和信仰，始终强调生活和艺术、理性和情感的交融。在建立合适的使用功能的基础上，满足用户在使用过程中精神上所需要的仪式感和满足感。

本案以当代城市的精英阶层本真生活状态为原型，在繁杂的风格中保持清醒和理性，直观、清晰地洞见到美与奢华、舒适的统一性，为他们实现超逾日常且有质感的日常生活空间。

生活美学最终的理想境界是日常生活与美、艺术的完满统一。恰到好处地糅合简练的线条与纯粹的色彩、理性与感性语汇，一同构筑美学与功能、自由与舒适的休憩空间。

第十章 波普风格
Pop Style

波普艺术源于 20 世纪 50 年代初期的英国，是 20 世纪英国设计艺术中体现朝气和热闹的一部分。"Pop"是英文"Popular"的缩写，意为"通俗性的、流行性的"，至于"Pop Art"指的是一种"大众化的""廉价的""青春的""怪味的""商业化的""即刻性的"情形与含义的艺术品位。波普设计运动是完全在形式上进行发展的设计风潮，它出现于战后西方逐步发展经济以及成长起来的背景下，与青少年一代热烈的消费需要矛盾，继而显示出对现代主义和国际主义设计的反感。在众多西方国家中，英国波普风格最突出。20 世纪 50 年代由于英国政府的失误政策，加上经济实力不够，以至于英国的设计远落后于美国、德国等国家，丢失了 19 世纪中期工艺美术运动时的先发地位；随着经济回暖，在 60 年代的波普运动中，英国设计急起直追，有了大的突破。英国的波普设计运动是为了其转变设计滞后的局面，而又避开现代主义风格的一条捷径，它的思想理念吸取了美国的大众文化。年轻的设计艺术家们创造了波普风格。

波普运动传播的是一种大众文化与大众艺术，但它又异于通常的大众文化和大众艺术，波普文化是知识分子宣传的文化。它的某些内容，譬如艺术模式、设计形式受到青年群众的喜爱，充分显示出他们反叛固有思想、表现自我个性，追求新鲜与奇特的特点。英国画家理查德·汉密尔顿就把波普艺术的特征概括为：普及的（为大众设计的）、短暂的（短期方案）、通俗性的、流行性的、低廉的、大量生产的、年轻的（对象是青年）、浮华的、性感的、有魅力和大企业式的。

波普设计运动主张的炫目怪诞、新奇夸张的特点，缺少历史文明的根基。在 20 世纪 60 年代中期，波普设计的新奇灵感枯竭，没办法以更怪异的方式来延续波普风格，因此，波普开始对历史元素下手（一个是维多利亚风格和另一个是工艺美术风格）。自此，一个以反传统为宗旨的运动成了历史的大杂烩。这场运动局限于形式主义，进行表面造型，缺乏深层的理论根据。加之本身形式的肆意变化使它没能成为一个统一的设计运动。

"波普"是一场自发运动，没有系统的理论来指引，也没有找到一种有效的方法来填平个性自由与批量生产之间的鸿沟。大部分波普设计物出自年轻人之手，也只有寻求新鲜的年轻人乐意一试。但新奇感一过，它们也就适时地被丢弃了。波普设计的实质是形式主义的，因此好景不长。但是波普设计对人们的影响是真实存在的，主要在色彩的运用和形式的表现方面，为设计界带来了一股新鲜空气，由此引起了设计的思考。

设计思想

　　反叛正统、高品位的设计，追求艺术形式新颖、前卫的特点。追求普遍化的、平凡的乐趣，反对现代主义风格清高、不近人情的设计。强调物质产品的符号内涵而不是其表面上和美学上的品质。波普风格的设计产品致力于展现形式和表面粉饰的单纯，无视现代主义风格追求功能的恰当性。

设计语言

　　① 以最寻常、最多见的机器产品或廉价物作为设计元素；
　　② 设计形式打破了旧的造型条框，尝试使用纯粹几何形体组成抽象形象；
　　③ 设计与创作主题几乎是取材于充分商业化的日常生活；
　　④ 设计作品的形象简明，多来源于平日里的生活用品；
　　⑤ 设计风格基本上接受了商业性美学的直接影响；
　　⑥ 在色彩的使用上特别夸张和鲜明，常运用对比性质浓烈绚丽的色调；
　　⑦ 波普设计运动体现出对传统的抗争以及宣扬特性、寻求稀奇、追求古怪、追赶潮流、捕捉前卫感的特质。

代表作

　　安迪·沃霍尔的《玛丽莲·梦露》肖像，家具有彼得·穆多什的纸板家具和特伦斯·科兰的家具零售店"哈比塔特"等。

家具|

　　波普风格的家具设计重点体现在对新材料、新造型和色彩的大胆应用，家具和用品的颜色相当纯粹、艳丽醒目，但是款式简洁。

　　它们传达的信息是非常分明的：在大众文化和用毕即弃的新物质文明中，设计物品不再首要考虑功能唯一的问题。创造者们应花更多的心思在市场需求上，尽量考究消费人群的心理需要，而不仅是创设耐用的、优良功能的经典理性主义家具。

番茄椅

　　番茄椅是芬兰家具设计大师埃罗·阿尼奥设计的家具，首要材质为塑料，模拟数个西红柿的形状浇铸成形。阿尼奥所有的家具造型都奇特而富有想象力，产品形式的灵感有来自几何中的球形或者动物形态，乃至工业零件，如螺丝钉。颜色的搭配很是丰富，对比感强烈，有着震撼人心的视觉冲击力。

向日葵沙发

　　乔治·尼尔森是美国极具影响力的建筑师、家具设计师和产品设计师，有独立的设计事务所，他的设计理念不仅体现于家具，还涉及灯具、钟表、塑料制品等工业产品。其创作的波普风格家具形状奇怪、颜色夸张，类似于五颜六色的糖果。其色彩的夸张使用和明确的几何形式是波普时期作品的典型特征。乔治·尼尔森的一件著名的家具作品是 1956 年设计的向日葵沙发，该沙发主体是一个个小圆柱体的组合，其明亮色彩和几何形式都预兆着 20 世纪 60 年代波普艺术的到来。

女体家具系列

　　艾伦·琼斯最知名的雕塑作品椅子、帽架、桌子系列于 1969 年横空出世，其受到古希腊文化中将女性身躯化作建筑构件的启发。除了一方面称颂女性胴体之美外，另一方面也讥诮父权社会视女性为"物品"的态度。

萨科豆袋椅

萨科豆袋椅由皮耶罗·加蒂、切萨雷·保利和佛朗哥·特奥多罗设计，这把椅子摈弃了传统椅子的基础构件，依照使用者的身形和姿势来任意定义自身的形态，开创了家具座椅设计的新时代。

手掌椅

意大利的波普设计重点展现软雕塑感，家具的设计在体态上含混不清，并通过视觉上与其他物体的想象来申述其非功能性的特点，譬如将沙发设计成一只大手套的样式。

吹塑椅子

罗杰·迪恩设计的吹塑椅子，设计中具有游戏特色，色彩鲜明，造型特殊，并且常常体现出一种玩世不恭的青少年心理特点。

纸椅

彼得·穆多什设计的纸椅使用覆盖了一层聚氨酯涂料的纸板，其上装饰着数个大圆点图案，采用叠纸技术制作，看起来非常像纸制玩具，是种"用后即弃"的儿童椅。

UP5 系列椅子

　　意大利 B&B 公司设计的 UP5 系列椅子造型丰满，带有柔滑的曲线和对女性人体美持欣赏态度的审美趣味，是一种特别流行的、易让人亲近的人性化家具设计。

Misty 椅

　　设计师特伦斯·科兰的家具零售店"哈比塔特"特地倾销低价的、颜色鲜艳的家具与家庭用品，它们色彩绚丽、造型圆滑，深受青少年喜爱。右图是特伦斯·科兰的家具零售店中售卖的家具 Misty 椅。

球椅

　　埃罗·阿尼奥设计的球椅是固定在铝制的单个可转动中央腿上，球椅简略的腿部构造在视觉上形成了某种独特的错觉：球状座椅好像悬浮于地面，同时进行着 360°旋转。

泡泡椅

　　埃罗·阿尼奥设计的泡泡椅灵感来自球椅，但尺寸相较于球椅略小，泡泡椅使用亚克力材料，光线从四周穿透。用亚克力加热填充气体，使它成为肥皂泡状，嵌入一个钢圈和椅垫即成。

方程式椅

方程式椅非常具有玩乐性质的方程式赛车坐感，它的设计师埃罗·阿尼奥是一名 F1 方程式的车迷，所以才有了方程式椅的赛车式坐感以及丰富的曲线造型。

Tipl 椅

阿尼奥设计的这款名为"Tipl"的椅子，模仿了卡通小鸡的形态，甚至还设计了黄色的鸡掌，不但增强了椅子结构的稳定性，也同样冲破了颜色的单一性，达到视觉上的均衡感。

仿生餐桌

仿生餐桌的设计灵感取自于自然界的蘑菇，像蘑菇一样的形态非常的萌趣、时尚，这个奇异的蘑菇台整体材料皆用玻璃钢，采用出模一次成型，桌边弧线圆润有度，边角自然有形，相当牢固实用。

糖果椅

阿尼奥在1968年设计的糖果椅除了沿袭了球椅悦目滑稽的特点,最大的亮点在于让使用者去界定它的用处,既可以用它当作一把椅子陈置于厅室,也可以用在雪地里戏耍,还能够用于垂钓、漂流、游泳等,甚至简单地作为一件室内装饰品也毫不逊色。

小马椅

阿尼奥设计的这款小马椅延续了他以往充满童趣的设计特征,只是不再沉浸于抽象的描述之中,具象的小动物也可以是座椅设计的表现。

球钟

带着早期波普特点的球钟也出自乔治·尼尔森之手,同样是简单的几何形态,摆脱了传统表盘的束缚,像彩色糖果的刻度传递了一种独具特性的构型语言。

椰子椅

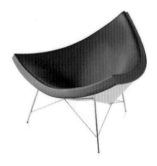

乔治·尼尔森于1955年设计的椰子椅,就如名字一样,设计构想源于一块敲碎的椰子壳,这件椅子虽然在视觉上给人很轻巧的感觉,但由于"椰子壳"是用的金属材料,其实是有分量感的。

平面设计 |

平面设计中的波普艺术出现在 20 世纪 50 年代，并在 20 世纪 60 年代在美国和英国蓬勃发展，作品的艺术灵感来源于流行文化和商业文化。

其中有两名代表性的平面设计师，分别为安迪·沃霍尔和查理德·汉密尔顿。

安迪·沃霍尔是波普风格的灵魂人物。他的作品集中体现了实用主义、商业主义、多元化、幽默性。他"扭曲包装"过玛丽莲·梦露、地下丝绒乐队和可口可乐。他的作品显示着一种嘲讽和镇静。他描绘了直接清楚而重复显现的东西，这些都是现实社会中最令我们印象深刻的形象符号。沃霍尔突破了恒久与伟大的边界；打破了手工艺品与批量生产、达达艺术和极少艺术、绘画与摄影、画布与胶卷的界限。他给庸俗涂抹上悲剧色彩，使悲剧枯燥无味。他粉碎了"艺术"外貌的层级制度，取消了高度"艺术"的独裁场面，他成为沟通"阳春白雪"和"下里巴人"两种不同艺术的桥梁。

理查德·汉密尔顿被赞誉为波普之父，他给波普艺术定义的概念是对当时突然流行的文化特征的一种概括，同时他也夯实了波普艺术的创作方式，突破老式绘画的技法，对英国设计乃至国际的设计风潮都影响极大，在现代主义风格转向后现代主义风格的过程中跨出了具有代表性的第一步。1957 年，他曾表述过他所追求的调性是通俗、短暂、消费得起、风趣、性感、充满噱头、迷人的，还需是能大批次生产的。汉密尔顿的观念道出了 20 世纪 50 年代伦敦及纽约年轻画家的心愿：寻找独特的时代气息。

《玛丽莲·梦露》

安迪·沃霍尔在 1967 年所作的《玛丽莲·梦露》中，以那位不幸的好莱坞性感影星的头像作为画面的基本元素，整齐划一地重复排立。那色彩浓郁、齐整不变的一个个梦露头像，隐喻着现代都市社会中人们百般无奈的空虚与怅惘。

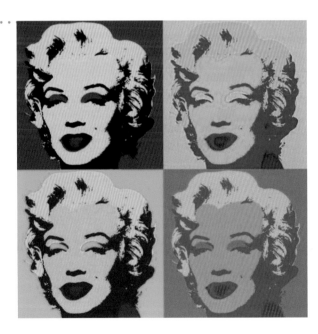

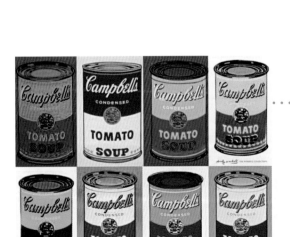

《金宝罐头汤》

在《金宝罐头汤》中，安迪·沃霍尔呈现出罐身简洁明确的图案，带有一种纯净的、几何形的、机械的模式，醒目的 logo 明示着它的纯粹商品的身份。先前的画家尽管也多在描绘日常生活，但聚焦的多是庄稼、牛车、鲜花、水果，而将可口可乐、罐头甚至美元、明星等商业对象置于画面中央，在那时可谓是大的创举。这绝对打破了高雅与粗俗的界限。

《BLACKGLAMA（朱迪·加兰）》

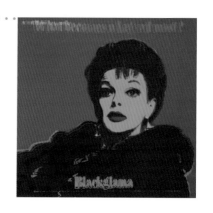

安迪·沃霍尔在 1985 年为广告公司设计的封面《BLACKGLAMA（朱迪·加兰）》中，通过简化整体和部分之间的关系达到分离色调的效果，继而表明主题。

《米老鼠》

《米老鼠》是安迪·沃霍尔从精神消费文化中捕获到的时髦符号。他对媒介文化的关注为大众提供了一种洞察传播现象的手法和方式，从社会实践上佐证了符号学对于传播形势、媒介文化某些论述中的可取之处。

《钻石灰尘鞋》

安迪·沃霍尔的这件作品中全是单只的鞋，没有成双成对的。沃霍尔正是以一种奇葩的方式反映后现代主义风格设计中的商业化倾向和商品拜物教属性。

《电椅》

在安迪·沃霍尔的晚期作品中，始终有一种故意的模糊性，在作品《电椅》中通过复制增强照片的反差性和粗糙度，让电椅及周围的环境氛围紧绷压抑。

《派对猪》

安迪·沃霍尔也有很多以猪为主角的创作。如《派对猪》中结合了艳丽的色彩、奇妙有趣的元素，呈现出匪夷所思的画面，让人费解；而模棱两可又荒诞的主旨为他笔下的猪蒙上了一层了超现实主义色调。

《我的玛丽莲》

《我的玛丽莲》是1965年理查德·汉密尔顿节选了玛丽莲·梦露在海边拍照的一些连续镜头作为基础创作的，此作品用夸张的情绪色彩探求一种绘画中抽象形式与具体形象两者之间的张力强弱。汉密尔顿借这个作品向大家宣告波普艺术的意旨不在于自创，而在于对原创作品进行符号化或象征性的克隆和解构。

《$he》

理查德·汉密尔顿1958年的作品《$he》，这是一件内容和形式都很丰富的作品。标题用一个美元符号开头，直接传达出画面的主题。这幅画的主要素材来源是美国惠而普冰箱广告、烤面包和吸尘器的广告与女性身体轮廓，这些堆砌的符号吸引了观者的目光，表现了现代人对信息的渴求。

波普元素拼贴画

安迪·沃霍尔擅长从过多的宣扬文化中捕获时兴符号，并进行借鉴和再缔造，通过传播新兴信息来吸引观众。

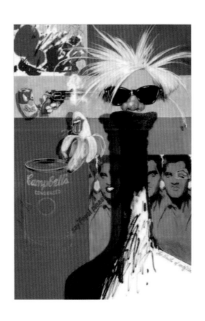

《我在梦想白色的圣诞》

《我在梦想白色的圣诞》中，理查德·汉密尔顿采用了电影宽银幕剧照的形式，选用电影《白色圣诞》中的镜头，用彩色负片替代彩色正片，将影片中的白人歌手换成黑人歌手，以便于探究负片的彩色效果。

《怀特里湾》

《怀特里湾》中，理查德·汉密尔顿用手绘明信片的形式展现人们在怀特里湾沙滩上游戏的场面，用像蜡笔笔触的手法表现平缓的海面和微微起伏的沙滩，使人觉得是一张拍摄出来的照片。同时他全面缩放了人物之间的比例尺度，在画布上画了一些没有上颜色的人来点缀画面，让观众体会出强烈的对比和虚实结合的效果。

《是什么使今天的家庭如此独特，如此具有魅力》

理查德·汉密尔顿在《是什么使今天的家庭如此独特，如此具有魅力》中，以其荒诞奇异的画质和别出心裁的构图，偏离了传统的审美，使作品的视觉效果突兀；同时，作品表现的露骨感和前卫性冲击着人们根深蒂固的思想，强烈地试探着观众的心理承受力。

《向克里斯勒公司致敬》

《向克里斯勒公司致敬》创作于1957年，它给人的第一印象是像一幅抽象画，理查德·汉密尔顿采用了类似广告词的大标题，这一作品借用了克里斯勒公司为普里茅丝和帝国汽车所设计的广告，也包含了大众汽车和庞蒂亚克的材料。这再一次反映了汉密尔顿对大众文化的偏爱。

范例说明 |

波普风格室内设计

波普风格的室内设计，红白条纹的单人沙发床，淡黄色的悬挑储物架，卡通时钟，花花绿绿的水彩笔，五彩缤纷的条形靠包，浓烈的黄色床头桌，彩色木质玩具，橙白色茶杯……所有这些都在为波普风格奉献各自明亮的色彩。

画框里带有试验性质的涂鸦成为启蒙儿童天性的艺术，看似杂乱的小物件更显露出活泼的波普风格的特征。即便是单一的浓艳红色靠椅，但条状形式的绑扎座面也揭示了波普的主题。

从波普条纹元素中提取的色块充斥着餐厅的角落：彩色条纹桌垫、彩色条形地毯、紫红色餐椅、书柜里各色艳丽的小物件。绚丽色彩的背景，体现了波普设计用色之大胆。

波普风格门厅、客厅设计

　　门厅是家中最先被注意到的地方，一片亮粉色墙壁和一幅波普美学画作烘托了整个空间。你会忍不住停下来观摩这幅画。房间中有一整面墙的深色硬木书柜，但亮色的桌椅家具和艺术品提亮了整体空间。波普艺术的光芒创设了一种完美的设计，适合那些想要在家里冒险且不甘于平淡的人。设计师通过有着亮丽色彩的家居饰品来装饰空间，给人以视觉冲击力，并且通过夸张的造型与艳俗的品位来阐释其本身的艺术形态。

波普风格餐厅设计

　　餐厅主色调是俏丽的玫红色，柠檬黄与孔雀蓝是其点缀色彩，强调空间的对比感受，并多多少少融入了些许黑白色来均衡冲突的色彩关系，让空间跳动但不躁动。

波普风格软装设计

　　明媚的拼凑面料个性十足，背景融合了夸张的颜色以及抽象的圆点图案，浓烈的色彩滞留在大面积留白中，平衡了繁复与简约两种气质。

波普风格卫生间设计

卫生间设计中运用了夸张艳俗的色彩，以及大色块的图案，让人在脑海中闪现出灵动、活泼、趣味等词语。

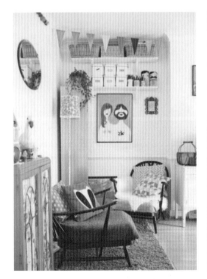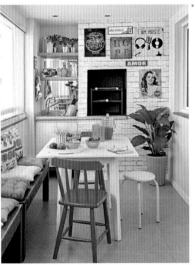

波普风格室内设计

波普风格的室内设计特点体现在色彩的运用上。设计师通过极其绚丽夺目的颜色来装扮空间。比如，设计师选用丰富亮丽且充满幻想主义的装饰画来填补原本低调又单一的无色墙体，瞬间墙面变得生机勃勃。用明度高的彩色坐垫搭配纯木色座椅，添加一两把红黄色餐椅，再加上餐桌上颜色各异的碗盆餐具，霎时激发了整个餐厅的趣味性，让餐厅空间变得活力四射。

波普风格沙发

简易的弧状形态加上纤细的金属支架腿，以及橙色与绿色相间的条纹样式的面料，让人体会到设计师别具一格的设计，也是典型的波普设计手法。

波普风格椅子

古怪又可爱的图案充满艺术感，仿佛一成不变的椅子也有了新生命。

仙人掌衣架

仙人掌衣架用的材料是聚亚安酯泡沫，泡沫塑料质地柔软、富有弹性、韧度高，外饰面是鲜艳的绿色涂料。这个架子重18千克，说它是衣架，其实更多像一个装置，非常能抓住人的眼球，可放在大厅当架子使用，也可以单纯作为室内雕塑，因此这款仙人掌架子没有具体的品类界定。

第十一章　解构主义风格
Deconstructivism Style

"解构主义"这一词汇是从"结构主义"演化而来，解构主义在法国起源，最先出现在哲学领域，由哲学家德里达为批判语言学中的结构主义而提出。解构主义的形成还与现象学有着密不可分的关系，现象学和结构主义是 20 世纪法国著名的两大思潮。德里达的解构思想出现这两大思潮之后，并在其中应运而生。

到了 20 世纪 70 年代，解构主义在美国被称为"后结构主义"。德里达的解构主义思想也被归纳到后结构主义之中，但德里达所认为的后结构主义是从结构主义的派别中"反叛"出来的，它是广义的解构主义。德里达的后结构主义也与其他的思想家有所不同，他认为一切都是无法确定的。德里达不顾一切地解构，使解构主义走向了另一极端，即虚无主义和怀疑主义。此后，到了 20 世纪 80 年代，解构主义在美国的高等学府中成为流行的理论。解构主义作为一种设计风格，首先是在建筑上开始形成。而后，解构主义开始带动艺术、文学、设计等其他领域开始进行疯狂的解构运动。

反中心、反权威、反二元对抗、反非黑即白的理论是解构主义最明显的特点。它所反对的是现代主义和国际主义定义的正统原则和正统标准。因此，解构主义的作品给人的感觉是没有任何秩序可言的。但是，解构主义的设计并不是采用表面所见到的"无政府主义"的方式，其作品虽然看似凌乱不堪，但实际在设计时考虑到了内在的结构因素，是具有实质性的。

引用耶鲁批评学派中的激进分子希利斯·米勒对解构主义形象一点的解说："解构一词使人觉得这种批评是把某种整体的东西分解为互不相干的碎片或零件的活动，使人联想到孩子拆卸他父亲的手表，将它还原为一堆无法重新组合的零件。一个解构主义者不是寄生虫，而是叛逆者，他是破坏西方形而上学机制，使之不能再修复的孩子。"

从实质上来分析解构主义，它并不是任何一个运动的根源，可以这样来说，解构主义是一种极小范围内的尝试，属于一种个人探索性的实验。因此，它具有极大的个人性、随意性、表现性等特点。尽管解构主义只是一次尝试，但这个尝试却让世界都为之震惊。

设计思想

　　解构主义者为了创造他们认为的更加合理的秩序，打破、颠覆已经存在的一切西方的传统观念，然后将打散的观念重新组合，用一种新的语言来表达他们的设计理念。

设计语言

　　解构主义的设计语言有以下 5 个特征：

① 追求事物之间毫无关系的复杂性，注重没有关联的片段，重组和叠加这些片段，具有类似与废墟般的抽象形式以及不和谐性；

② 单方面强调和突出设计作品的表意功能，观赏者难以理解设计作品的含义；

③ 批驳现有的设计原则，对肢解理论的热衷完全突破了传统建筑结构所重视的力学原理，使建筑给人一种灾难感和危险感，让人感觉建筑的根本功能与传统建筑功能相违背；

④ 设计具有无中心、无场所、无约束的特点；

⑤ 在色彩、比例、方向的处理上表现为极度自由。

代表作

　　弗兰克·盖里设计的古根海姆博物馆、华特·迪士尼音乐大厅、盖里住宅，伯纳德·屈米设计的拉维莱特公园，彼得·埃森曼设计的阿罗洛夫设计与艺术中心、韦克斯纳视觉艺术中心，扎哈·哈迪德设计的维特拉消防站等。

建 筑 |

如前所述，解构主义在 20 世纪 80 年代作为一种设计风格，在建筑上最先开始形成。其中，在解构主义建筑领域中重要的代表人物有：弗兰克·盖里、伯纳德·屈米、彼得·埃森曼、扎哈·哈迪德、丹尼尔·雷伯金斯、库珀·辛门布劳等人。解构主义建筑师们反对统一、整齐、和谐所带来的呆板、枯燥、乏味，他们力求能够突破传统，创造出新的建筑形式，寻求一种新的审美观念，把建筑艺术转化为一种能够表达更深层次的纯艺术。因此，解构主义的建筑相对于其他风格的建筑，更具有雕塑的特征。下面会一一介绍不同建筑师以及他们的代表作。

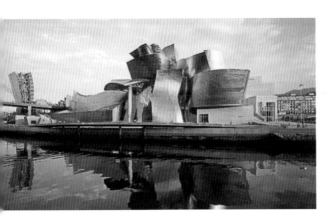

古根海姆博物馆

在众多解构主义建筑师中，弗兰克·盖里的影响最大，他被公认为是世界上第一个解构主义建筑设计师。多角平面、倾斜的结构、倒转的形式以及多种物质形式是盖里经常使用的设计方法，并将这些方式所产生的视觉效应运用到图样中。盖里打破传统习俗的方式是使用断裂的几何图形，就他而言，断裂的含义是去探索一种新的社会秩序。在盖里的许多设计作品中，形式不再追随功能，他所建立的建筑突破传统整体的建筑结构，是一种个人成功的想法和抽象的城市机构。在许多方面，盖里把建筑工作当成雕刻一样对待；他的建筑多采用各种工业建筑材料，习惯运用各种建筑形式，否定整体，强调局部个体。

盖里于 1998 年设计的西班牙毕尔巴鄂古根海姆博物馆是他的代表作品，被认为是解构主义建筑的顶峰。博物馆的外部饰面覆盖着 3.3 万块钛金属片，这种材料能在不同的光线下变成不同的颜色：从银色到紫灰色或金黄色。博物馆外部的每一个局部细节并不是毫无章法的，每个部分都体现着盖里所运用的弯曲、扭曲、变形等设计手法。除了让人应接不暇的室外，室内设计也极为精彩，特别是在入口处的中庭设计，它被盖里称为"将帽子扔向空中的一声欢呼"，它打破了一种简单的几何秩序性，创造出传统建筑中任何空间都不具备的新形式，带来了强悍的视觉冲击力。

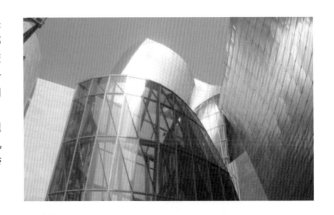

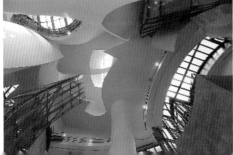

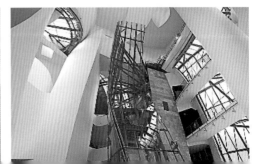

华特·迪士尼音乐厅

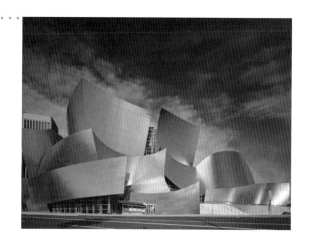

华特·迪士尼音乐厅是弗兰克·盖里的又一个解构主义代表作，于 1988 年设计，位于美国加利福尼亚州洛杉矶，是洛杉矶音乐中心的第四座建筑。盖里将"拆除"元素的创作手法实施在华特·迪士尼音乐厅上。华特·迪士尼音乐厅是洛杉矶交响乐团与合唱团的团本部。这座音乐厅的外形呈现波浪形，外立面由 12500 张不同尺寸的不锈钢材质进行覆面，独一无二的外观使它成为洛杉矶市中心南方大道上的重要地标。虽然音乐厅的外部看起来十分复杂，但由于其色调、材料和曲面造型的统一，使整座建筑在视觉上获得了完美的和谐。

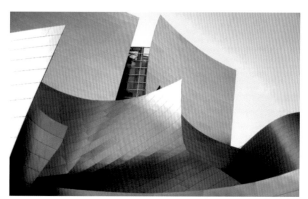

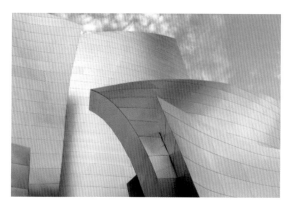

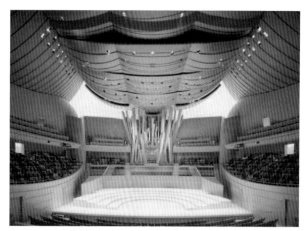

室内最有影响力的部分——音乐厅的中心位置。从正门石阶拾级而上，穿过一个大型块状建筑包围下的圆形小广场，就可进入里面。华特·迪士尼音乐厅的中心部分合理运用自然光线，在舞台背后设计了一个 12 米高的巨型落地窗以提供自然采光，在此举行音乐会就如同在露天举行一般，不仅在室内的人，就连在窗外路过的行人也可以停留欣赏音乐厅内演奏的音乐。这样的设计使室内外融为一体，这是该设计的一个亮点，可以说是绝无仅有。

中心部分在观众席设有 2265 个座位，该空间如外部空间一样，看上去如同船体，观众围绕着管弦乐队。观众席上方的天花板运用了曲线形的造型，这种曲线设计会给人带来一种乘风破浪的感觉。为了使音乐厅具有更好的声学特征，大厅的形状与它的天花板仍然保持着传统的"鞋盒子"式风格，这样能够让观众与四周的管弦演奏拥有着更加亲密与独特的互动体验。音乐厅内部没有任何一处立面是互相垂直的，无论是墙、地面、柱、天窗还是穹顶，全都是运用的斜线或弧形走线，给人妙不可言的观感。

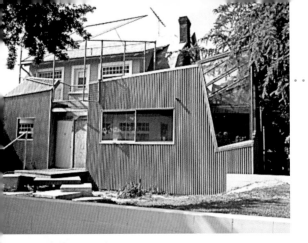

盖里住宅

弗兰克·盖里于1978～1988年为自己设计了一个私人住宅项目——盖里住宅，位于加利福尼亚州圣莫尼卡，这个项目的实现让盖里摆脱了"纸上建筑师"这个称号。这座房子在材料的使用上，完全突破了传统。这个建筑同样运用了和华特·迪士尼音乐厅一样的创作手法——"拆除"元素手法，盖里在原本建筑的基础上增加了新的体量，从那时候起，盖里设计的建筑就表现出了朝着非传统形式转变的趋势。

盖里住宅的室内空间中扩展最多的是住宅的北面，厨房和餐厅在住宅的中间。地面设计低于原有住宅，但为了保证室内空间的私密性，窗台板的设计高出了街道两米。可以看到厨房窗户为斜放的立方体，这样的造型设计可以最大限度地获得良好的采光和观景朝向。在餐厅窗户的设计上，盖里采用他一贯的做法，采用露天材质设计，创造良好的采光条件，使之能更好地与周围环境相融合。同时，有意地暴露出建筑中的龙骨、半条和节点等木结构，这种不同于常规的艺术表现形式，正逐渐引起人们审美意识的变革。

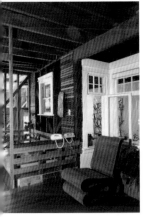
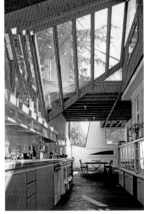

维特拉公司家具博物馆

在1987～1989年这两年的时间内，弗兰克·盖里设计并竣工了又一个杰出的建筑物——维特拉公司家具博物馆。这座博物馆从远处看去就好似是一件雕塑艺术品屹立在广阔的自然环境中，经过艺术家精心制作而成，互相连接的弯曲形体组合在一起构成它的雕塑外体。除了造型方面，在色彩上，它的白色体量也十分引人注意，不仅是室外，博物馆室内展厅的墙面和顶面也完全选用了白色涂料，能够更好地突出博物馆内的藏品。这个博物馆的室内还有一个亮点就是它的天窗设计，符合盖里一贯喜爱利用自然光的设计手法，这种天窗设计所带来的自然光线为整个建筑注入了生命的活力。这座博物馆成为盖里里程碑式的作品。

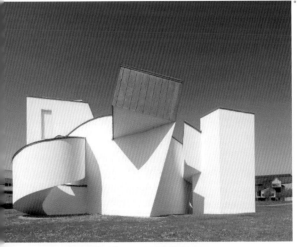

尼德兰大厦

 到了1995年,弗兰克·盖里设计了尼德兰大厦,这座大厦位于布拉格历史文化保护区内,尼德兰大厦的设计中最引人注目的一点是它独一无二的转角处理。盖里在造型上采用双塔造型,一虚一实,象征着一男一女。其中"男性部分"是在实墙上面开着小窗,给人感觉既厚重又坚实,侧面的"女性部分"则采用大面积的玻璃窗,给人感觉晶莹剔透,并在造型时在腰部的位置向内收缩,上下部分向外倾斜,就像女士的衣裙一样,其中挑出的上部分可以俯瞰布拉格的风光。实体墙部分的立面窗设计,上下交错排列,与波浪起伏的墙面一起构成了强烈的时代特征。虽然建筑的形式特别,但却在材料的使用以及门窗尺度大小的选择上与周围环境取得了某种一致性,获得了与众不同但又能和谐共处的效果。

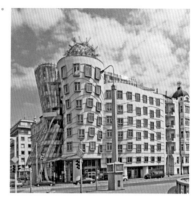

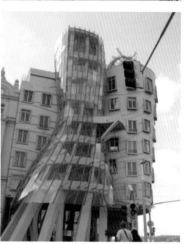

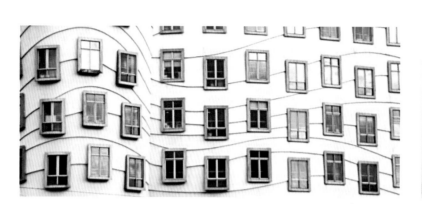

彼得·刘易斯工作室

 到了1999～2002年,弗兰克·盖里设计并完成了彼得·刘易斯工作室这件作品,该建筑以美国前进保险公司首席执行官兼总裁——彼得·刘易斯而命名。工作室在外部造型设计、色彩搭配以及材料的选用上,依旧是突破常规,出其不意。这个工作室的室内如同它外部的造型一样,运用斜线和弧形的线形,这在某种程度上让人联想到勒·柯布西耶晚年使用曲线的方式。

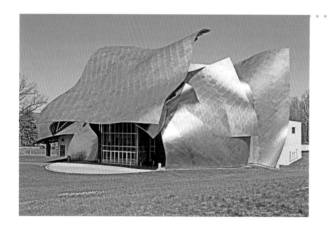

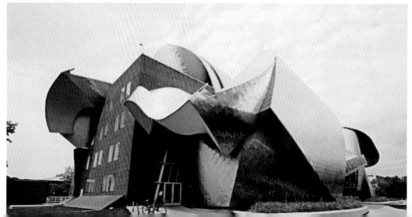

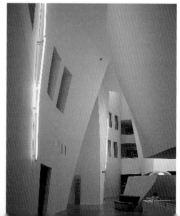

摇滚音乐博物馆

　　摇滚音乐博物馆由解构主义建筑师弗兰克·盖里在 2000 年时设计，于 2002 年竣工。盖里运用解构主义理念将博物馆的外形设计得颇为前卫，因此，在设计之初还不能被大众所接受，但却在完工之后得到了推崇和赞扬，许多设计大师以及他们的作品都是如此。这是一座主题相当明确的博物馆，盖里设计这个博物馆的灵感来源于知名摇滚乐明星吉米·汉卓克在演唱会现场摔烂的一把电吉他，建筑表面五种鲜艳的色彩代表着电吉他摔烂的五个部分，其中的轻轨铁道则代表着电吉他的长柄。虽说整个形体的构想是源于"摔碎的电吉他"，但是完成后的外观却有因极度抽象而产生自由梦幻联想的可能。这座建筑将材料的本质美发挥到了极致，也将线条的美学可能性推到历史新高点。

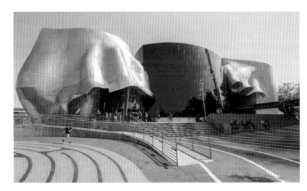

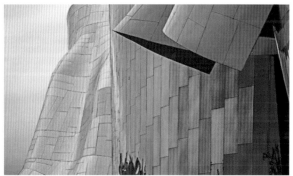

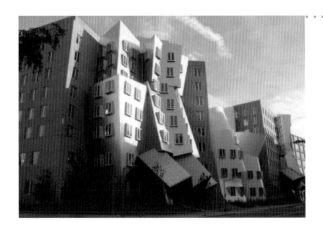

史塔塔中心

　　到了 2004 年，弗兰克·盖里设计了史塔塔中心，这是一幢美国麻省理工学院的复合式建筑。史塔塔中心外墙设计的不规则局部，同样延续了盖里出其不意的设计手法，不规则的穿插使人眼前一亮。内部空间不再仅使用单一的白色为主色调，而是选用多种明亮的颜色相搭配，与学生的特征相照应，使得整个空间更加的活跃。

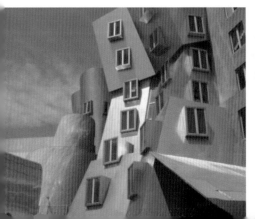

拉维莱特公园

解构主义建筑大师——伯纳德·屈米合理地运用德里达的机构主义理论，并将其引入到建筑理论当中，提出了一套他自己的解构主义建筑理论——"形式追随虚幻"。他认为，建筑的形式与建筑中所发生的任何事情都没有固定的联系。他的建筑空间强调模糊的层次以及不确定的空间。在屈米的设计理念中，建筑存在的意义不是去表达现有的社会结构，而是应该作为一个质疑和校订已有事物不足的工具而存在。他所设计的建筑作品都具有不系统性与不完整性，他的代表作是法国巴黎的拉维莱特公园，屈米在设计的过程中，将公园分为几个层层铺设的建筑系统，每个系统都在公园中扮演一定的角色。公园的设计系统为"点""线""面"这三个不同系统，并由它们相互叠合。其中，"点"代表着能够满足功能的小品建筑，"线"代表着穿插在各个点中的道路系统，"面"代表着能够容纳复杂功能的几何体。屈米认为，"点""线""面"三个系统之间相对独立，但将它们随机组合、相互干扰之后，可以形成某种"杂交"的畸变，让其与以往建筑所呈现出的"和谐秩序"形成鲜明的对比。

在这幢建筑物中，形式没有服从功能，功能也没有服从形式。屈米让这三个抽象系统组合在一起，让它们与统一的整体没有关系，奇特的造型以及不具备任何的特定功能在某种程度上来说，挑战了传统的、惯例性的建筑结构，建筑不再被认为是一种构图和功能的表现。

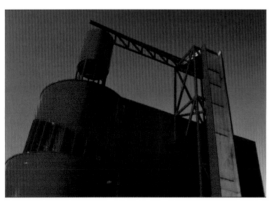

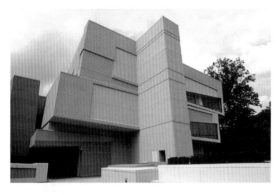

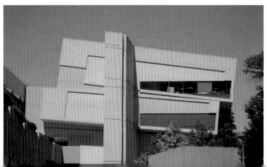

阿罗洛夫设计与艺术中心

建筑师彼德·埃森曼也为解构主义做出了巨大贡献，他的主要代表设计作品有阿罗洛夫设计与艺术中心、韦克斯纳视觉艺术中心、6号住宅、3号住宅等。

阿罗洛夫设计与艺术中心是20世纪90年代一件饱受争议但又广受欢迎的设计作品，这幢建筑的设计是对原有建筑进行修复并做了一些扩充。建筑选址在一块山坡上，墙面分成了许多不同规格的格子方块，墙面涂着粉红、浅蓝的颜色，有很强的解构主义风格。在结构上，埃森曼采用锯齿形首尾相衔的三幢原有建筑及通道原型，通过复制两个相同的锯齿形，并将其用异向旋转、倾斜、搭接和替换的设计手法进行组合。虽然看上去这幢建筑是由七零八落的体块无规则地堆积在一起，给人感觉摇摇欲坠，但在平面和立面上有一种运动轨迹，而且还顺应了基地的等高线，并不仅是建筑师简单的加强抽象概念而已。

韦克斯纳视觉艺术中心

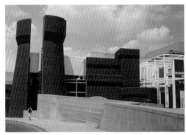

　　1989 年 10 月，在俄亥俄州立大学落成的韦克斯纳视觉艺术中心，成为彼得·埃森曼真正完全实现他的建筑思想的代表作品。这个建筑的灵感来自一个像古堡的兵工厂，埃森曼还抓住城市和校园两套平面网格系统的特征，以此作为"中心"来制定设计理念和逻辑结构。广义文脉主义和解构主义的设计手法使建筑形象和空间丰富多彩而又充满哲理。设计还包括一个巨大型的白色金属网架，蕴含着一种建筑与建筑师的解构主义品位相一致的未完成感。

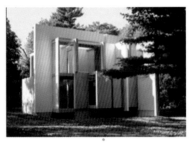
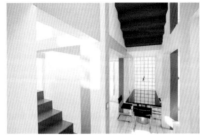
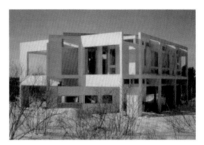

6 号住宅

　　在 1972 ～ 1976 年，彼得·埃森曼设计并完成了 6 号住宅作品。埃森曼在 1972 年出版了《五个建筑师》一书，并在其中介绍了 1 号住宅和 2 号住宅。他在 1971 年完成了 3 号住宅，并被人们认为这个住宅是他最成功的一件作品，但紧接着 6 号住宅的完成颠覆了这个想法。6 号住宅的设计，是埃森曼企图把语言学理论同建筑设计结合在一起的构想。6 号住宅不仅是一种纯形式的组合，也是现代建筑学和建筑传统的组合。

维特拉消防站

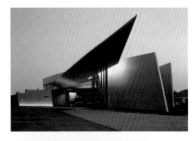

　　该作品由解构主义设计师扎哈·哈迪德设计。其设计灵感来源于自然仿生，同时结合了功能与空间之间的逻辑关系，创造出令人耳目一新的建筑。她的建筑提醒人们注意原野如何越过山丘，洞穴如何开展，河流如何蜿蜒，山峰如何指引方向。哈迪德的成名作是德国莱茵河畔魏尔镇的维特拉消防站，她在设计时突出了一个没有实际功能且倾斜的尖状屋顶，柱子也设计成近乎倒塌的样子，因此在她的建筑方案出台、尚未实施的时候，就因其充满幻想和超现实主义风格而名噪一时。哈迪德的设计都有着尖角的分裂、锋利的墙角和凹口的敞开，好似飞镖在空气中翻转飞行。她通过这种方式营造建筑物优雅、柔和的外表，并保持建筑物与地面若即若离的状态。

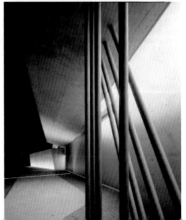

莱比锡 BMW 中央大厦

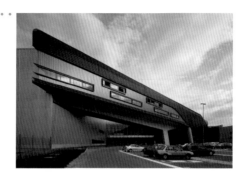

在 2005 年，扎哈·哈迪德设计了德国莱比锡 BMW 中央大厦，即宝马汽车公司中央大楼。这是哈迪德最具颠覆性的解构主义建筑工程之一，位于宝马综合工厂中。其在整个建筑当中充当通道的作用，连接着办公中心与生产大楼。建筑外部的支撑结构呈现的是奇特的对角线式结构，但真正让人觉得奇异的是这座大楼里边所设计的结构。其突破传统，用蓝色和白色将空间进行划分，极具未来感和科技感。

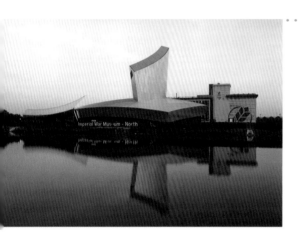

帝国战争博物馆

英国曼彻斯特的帝国战争博物馆是建筑大师里勃斯金在英国的第一个建筑。博物馆建筑由三个连锁着的碎片集合组成，这些体块中最引人注目的是包含了一个观景平台的高耸塔楼——空气之翼，它是整个建筑物的视觉"中心"。这三块碎片分别象征着陆地、空中以及水上，视觉上给人的感受就像是三个碎片相互冲撞挤压，似乎在表达着俗世中的冲突和战争，告诫人们世界的整体性会被战争破坏，应该反对战争，保卫世界和平。

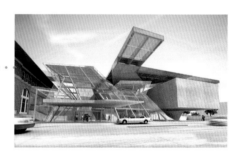

阿克伦艺术博物馆

美国俄亥俄州的阿克伦艺术博物馆是由建筑团队蓝天组所设计，它是解构主义建筑领域中的又一力作。可以将博物馆整体分为三个部分：水晶体结构、盒状艺廊和云形屋顶。其中水晶体结构是最重要的部分，它表示的是主入口所在的位置，同时还具有指引方向和通往新旧建筑中的会议厅、教室、咖啡厅、书店和图书馆等各个公共功能区的功能。

总的来说，从上面所分析到的解构主义的建筑中，我们可以明显地看出这些建筑在外形上都有着两种特色：第一，建筑都是支离破碎、变化万千的，给人一种不安定感及缺失的美感；第二，解构主义建筑的形体都是倾倒、弯曲、波浪形或扭转的，态势都是坠落、失重、错移、滑动以及倒塌的，给人一种运动感。

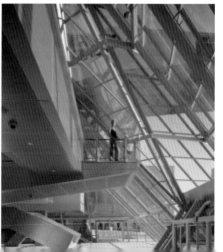

家 具 |

同解构主义建筑一样，家具设计中的解构也是力求颠覆传统，重构传统的家具中的审美，对家具不断地进行拆分，然后重组，最后再造，给予家具一种全新的面貌。解构主义设计师在进行家具设计时，以建筑设计中的解构手法为借鉴，让家具达到一种独特的解构主义风格。主要的代表设计师有弗兰克·盖里、扎哈·哈迪德等。

"Easy Edges" 系列家具

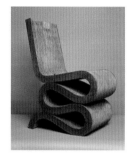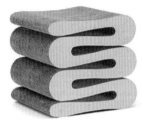

弗兰克·盖里从事的家具设计如同他的建筑一样，具有流动感，最有名的是他设计的曲线椅。盖里于 1972 年设计了一组"Easy Edges"系列家具，用弯曲、圆滑的曲线替代了方正的棱角，椅子下面弯曲的造型给予座位强有力的支撑，高高的椅背也能提供良好的舒适感。不仅具有艺术感，而且也非常实用。

Twist Cube 茶几和椅子组合

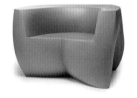

到了 2004 年，弗兰克·盖里设计了一组适用于室内外空间的茶几和椅子组合。这也是解构主义时期的代表作。整个家具采用的材料是热塑形聚合物，将其表面涂上银色后，犹如搁浅在时间荒滩上的巨石。

月亮椅

另一位解构主义设计大师扎哈·哈迪德也设计过一系列家具作品，在家具设计中，哈迪德用圆滑的曲线代替棱角，同时运用偏心、反转、回转的设计手法，使家具形态极具运动感。

在 2007 年，哈迪德与 B & B Italia 一起设计了"月亮"系列，例如月亮椅。在月亮椅的设计中，人体工程学和美学以连续的形状混合在一起，"液化"了传统的沙发类型，从而形成了一种独特而灵活的舒适设计。

浮游生物椅

扎哈·哈迪德设计的浮游生物椅，就如其名字"游泳生物"所表示的含义一样，这四个形状不一的组件可以根据需求随意地进行组合、分离，可以各自独立，又可合为一体，雕塑感也许只是提供了一种美，自由的组合则是对人际交往中自由多样的形态的暗示和赞美。

Belu 长凳

同样由扎哈·哈迪德设计的动态感十足的 Belu 长凳表现出多元化的造型意向，它既可以当桌子，也可以当椅子、柜台、储物空间等，功能百变，这个设计消除了椅子中功能与形式的对立，在这里，功能就是形式，形式就是功能。

平面设计 |

解构主义思想在平面设计领域中的代表人物有保罗·兰德。他的代表作有"IBM 的招贴 (Eye-Bee-M)"以及"desi8n 63"纽约艺术指导俱乐部海报。

Eye-Bee-M、desi8n 63

保罗·兰德为 IBM 设计的招贴广告"Eye-Bee-M"并不是用简单的英文字母来设计，而是把"IBM"这些字母元素进行符号意义上的分解，然后重新组合，赋予其崭新的意义，使之成为一幅典型的解构主义作品。

兰德的另一个代表作为"desi8n 63"纽约艺术指导俱乐部海报。在作品中，兰德把每一个元素井然有序地排列于版面之间，以拼贴手法诠释其佳的内涵。这个作品代表着当时美国同类设计的最高水平。

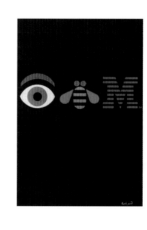

当代解构主义设计 |

中央电视台总部大楼

随着社会的发展，解构主义理念在现代设计上有了非常大的突破。

在现代设计中的一个典型的具有解构主义风格特色的建筑是中国的中央电视台总部大楼方案。这个方案是由荷兰大都会建筑事务所的首席设计师库哈斯所设计的，于2008年竣工。在方案设计中，库哈斯着重分析建筑的形式逻辑，在对建筑形式和建筑高度两方面的认识的基础上，创造了一个在竖直方向呈现6°斜角的方形环状形式。这种造型设计出了一种新的上下贯穿的形体，打破了传统建筑形式上的三段式，且这个建筑在竖直方向上有一种进深感的视觉效果，而这种进深感大大区别于以往直入云霄的高楼大厦的形象。这座建筑和以往的建筑形象有着极大的不调和性，这也是解构主义建筑的特点——使人惊奇。它是一幢可以改变人思想的建筑。

概念室内设计

扎哈·哈迪德设计的这件作品具有未来概念的解构主义风格，墙面与顶棚呈曲线状，并有倾倒之势，给人一种不安稳的感觉。她还设计了具有智能系统的未来厨房，从形式上看，厨房的墙面被分成若干单元，每个单元都如皱缩的纸片一样翘起，带有明显的解构主义风格特点。

武汉琴台大剧院

　　由广州珠江外资建筑设计院设计的武汉琴台大剧院也极具解构主义特色，整个剧院建筑造型具有极强的雕塑感和象征性。整个舞台为"品"字形，比普通舞台大几倍。分为主舞台、两边的侧舞台和后舞台，其舞台机械设备具有"魔方"功能，为编剧和导演创造了自由伸展的艺术空间。该建筑从外形的设计上看，具有解构主义的特色。

解构主义风格坐具

　　这个案例是以解构主义风格设计的坐具，它的各部件可以随意拆解，拆解后可组合成凳子、椅子等各种坐具。如图为拆分后的单体和重组后用于面对面交谈的椅子。

解构主义风格首饰与陶瓷设计

　　解构主义思想除了运用在建筑上，在其他领域的设计中也有体现。薇薇安·韦斯特伍德设计的首饰就带有解构主义风格，其造型颇有解构主义建筑的神韵，透露着不同寻常的高贵。

　　罗斯克兰·鲍德温制作了名为"Still Life"的瓷器装饰品系列。首先把瓷器打碎，再按照设计师的想法拼成新的形态，这体现了解构主义的主要特征。

第十二章　高科技风格
High-Tech Style

高科技风格（也称高技派），源于 20 世纪 20 ～ 30 年代的机器美学，反映了当时以机械为代表的技术特点。到 70 年代以后，一些设计师和建筑师认为，现代科学技术突飞猛进，尖端技术不断进入人类的生活空间，应当树立一种与高科技相符的设计美学，于是出现了高科技风格。高科技风格首先从建筑设计开始，在工业产品设计中，高科技风格喜欢使用新材料，尤其是高强钢、硬铝或合金材料，以夸张、暴露的手法塑造产品形象，常常将产品内部的部件、机械组织暴露出来，同时又喜爱将复杂的部件涂上鲜艳的色彩，从而表现出高科技时代的"机械美""时代美""精确美"。

高科技风格的实质是把现代主义设计中的技术因素提炼出来，并用夸张的处理手法，最终形成一种符号的效果，赋予工业结构、构件以及机械零件一种美学意义与价值。

高科技风格理论上极力宣扬机器美学和新技术的美感，它主要表现在三个方面。① 提倡采用最新的材料——高强钢、硬铝、塑料以及各种化学制品；强调系统设计和参数设计；主张采用标准构件。② 认为功能可变，结构不变。技术的合理性和空间的灵活性要能适应多功能需要且达到机械美学效果，代表作有巴黎乔治·蓬皮杜国家艺术文化中心。③ 强调新时代审美观的同时不仅要考虑技术的决定因素，还要考虑工业技术应接近人们的生活习惯和传统的审美观点。

设计思想

反对传统的审美观，强调设计作为信息的媒介和交际功能。在建筑设计、室内设计、产品设计中坚持采用新技术和高科技，在美学上极力鼓吹表现新技术的做法，讲求技术细致精美。

设计语言

强调精细的技术结构和现代工业材料以及工业加工技术的运用，把现代主义设计中的技术成分提炼出来并加以夸张处理，最终形成一种符号的效果，赋予工业构造、机械部件以美学价值，达到具有工业化象征性的特点。

主要特征表现为：

① 内部构件的显露，如内部的构造、机械构件、管道线路等，内外立面把本应隐匿起来的服务设备、机械构造显露出来，通过强调工业技术的特征来表现高科技；

② 过程和程序的表现，不仅显露出内部零件的组合和节点，而且展现出机械的运行，如将电梯、自动扶梯的传送装置处做透明处理，让人们看到建筑设备的机械运行状况和传送装置；

③ 强调透明和半透明的空间效果，在室内采用透明与半透明的玻璃、网格、格子来分割空间，以达到空间的层次感；

④ 偏爱用各种新型材料来表达空间的结构，从而突出表现建筑构架的轻巧。常采用高强度的钢材和铝材、塑料以及各种化学制品作为建筑的结构和材料，以达到体量轻、用材少的目的，最终可快速装配、拆卸或是改建的建筑结构；

⑤ 室内的布局和管道喜爱使用红、绿、黄、蓝等鲜艳的颜色，增强室内空间的效果，使其具有强烈的现代感。

代表作

法国巴黎乔治·蓬皮杜国家艺术文化中心（理查德·罗杰斯设计），香港汇丰银行大楼（诺曼·福斯特设计）。

建 筑|

高科技风格的建筑表现手法多种多样，同时使用最新的工业技术，主要反映工业成就并产生悦目的效果，这种风格以直接展现设备的内部机械部件为美学。

乔治·蓬皮杜国家艺术文化中心

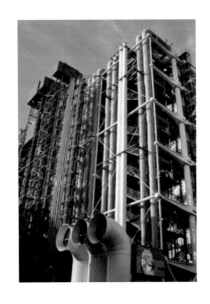

理查德·罗杰斯是英国建筑师，其强调注重建筑设计的使用效果，同时也要注重内部的空间与外部的时代感。

法国巴黎的乔治·蓬皮杜国家艺术文化中心，是罗杰斯与另外一位建筑师伦佐·皮亚诺设计的。为了使这座建筑的内部空间具有可变性，建筑师使用了金属框架，大厦使用了两排间距为48米的钢管柱为支撑，楼板可上下移动，所有的楼梯以及设备被完全暴露在外。东西立面的走廊被有机玻璃的圆形长罩所覆盖。建筑的外部钢架和管道根据功能的不同被分别涂上红、黄、蓝、绿、白等颜色。

乔治·蓬皮杜国家艺术文化中心分为4个部分，分别为现代艺术博物馆、公共情报图书馆、工业设计中心、音乐与声乐研究中心，供人们参观、学习和研究。有一部分空间还专门被用来做了两个儿童活动空间。其中一个儿童活动空间里的书桌、书架等设施都是根据儿童的兴趣和需要设计的，并藏有2万册儿童书。另一个是可以供4~12岁的孩子学习绘画、舞蹈、手工等的儿童工作室，并配有专门的工作人员负责孩子的学习和辅导，从而培养孩子们的兴趣爱好，提升他们的创造力。

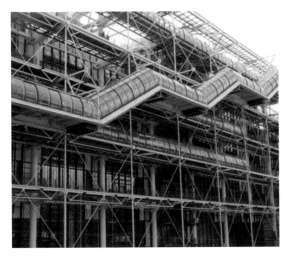

劳埃德大厦

理查德·罗杰斯在劳埃德大厦的设计中非常注重节能，例如混凝土天花板吸收晚上的冷空气，减少对空调的需要；考虑建筑位置与阳光的关系，使用三层玻璃保温，减少对人工能源的需求。

劳埃德大厦的设计与乔治·蓬皮杜国家艺术文化中心非常类似，都是"从内到外"。所有的服务功能都被放置在建筑的外部。这使得电梯、管道以及电气设备的维修变得方便快捷。同时增加了室内的空间，使每层都有可以进行活动的空间，并使其成为一个开放的平面。开放的空间布局，使得室内随时都可以进行改装，隔墙设计使每一层楼都变得十分有趣，并具有创造性。

对于原建筑的拆除，罗杰斯选择保留部分建筑以表达对原建筑的致敬，如：原来的大门、11 层罗伯特·亚当设计的新古典主义餐厅，当然还保留了最具有传奇色彩的古钟。原有的古老建筑与现存的高科技风格看起来似乎有些矛盾，两种不同的风格似乎又在诉说着伦敦现代化的进程。

被不锈钢覆盖的大楼以一种高科技、后现代的美感呈现在人们眼前。流线型的装饰立面与机械质感的功能结构并置在建筑外部，在引出其结构上进行的技术层面改进的同时，也表达了大楼设计的重点在于其功能性。同时，大楼的美感还以一种未完成的质感所呈现，如大楼顶部施工过程中使用的起重机，这一设计也为劳埃德大厦在现代主义建筑中留下了重要的一页。

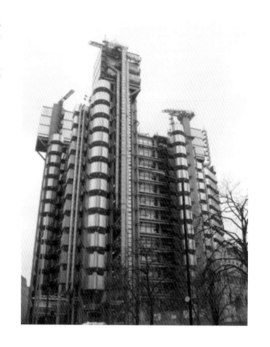

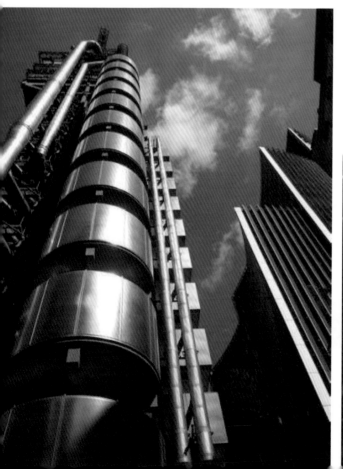

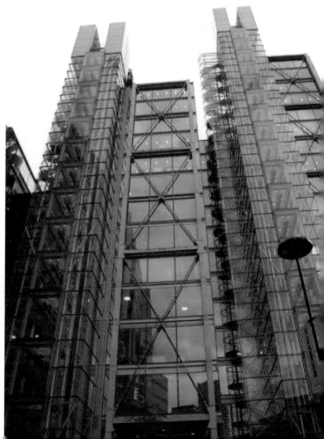

香港汇丰银行大楼

香港汇丰银行大楼从外观构造上看，大楼表面的钢柱和钢桁架成为立面的主角。大楼底部是完全开敞型的，以利于扶梯从二楼延伸下来，便于人们由扶梯进入大楼。属于"重技派"建筑的大楼处处彰显着现代技术的成就，这种建筑虽然不加任何的装饰，造价却相当昂贵。这些高科技风格建筑都拥有外露的结构和设备以及一些机械部件，可以充分地显示它们内部的本来形状，同时又不会让人感觉很突兀。整栋楼的外观变化多端，与传统的建筑截然不同。八组参天的组合柱气魄恢宏，使人一下子就会想到哥特式建筑。从外部看，它又是一个对称的结构，使它在庄重典雅的同时又散发着古典主义的气味。庭院平台上不时垂下的绿叶显示着自然的意趣，人文的自然气息滋养着那些刚硬的线条。它巍然屹立，有着大都市的建筑风范，同时又不失乡土气息，与香港朝气蓬勃并具有独特情怀的地方风情相得益彰。电梯间、工作间、厕所等都被放置在两排组合柱的外侧上，因此中央部分的空间在使用上具有充分的灵活性。大厦共有 33 个使用层，分成 5 组分别从组合柱上由斜向悬吊结构悬挂下来。

香港汇丰银行大厦的主体随着层高的增加有很多变化，主要体现在墙体的收分和体型变化。如墙体的变化，有 3.2 米、4 米、5.2 米等 8 种高度，53 层以上不仅取消了原有的井字形内剪力墙，而且墙体也由原来 850 毫米的厚度分 4 次收缩至 450 毫米。特别是在 24 ~ 26 层、51 ~ 53 层、85 ~ 87 层设有三道外围钢桁架，这些都给超高层施工作业的安全性以及模板脚手架的设计带来了非常高的难度。因此，设计师们在主楼的核心筒施工中，自主设计制造了"分体组合自动调平整体提升式钢平台模板体系"。跟国外的先进模板比较不仅节约了 1000 万元人民币的成本，同时各项性能也很优良。该体系出色地完成了高空解体和组装，创新地采用了电脑自动调平技术控制系统提升的施工技术，及全封闭模板体系。利用一种模板体系、两种不同结构的施工技术，使施工安全可靠，操作简便，更是创造了一个月施工 13 层的施工速度。

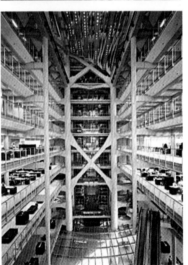
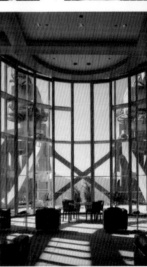

在巨型柱的施工中，设计师们自主创新设计了"跳提式爬模系统"，非常好地解决了巨型柱上部钢梁已安装就位后，传统的模板脚手体系均无法圆满完成混凝土施工完成后爬升的问题。该体系创新地设计了伸缩吊臂、斜面滑板、顶伸式伸缩架、翻转开启式附墙等一系列专门的构件，使爬架能顺利跨越钢梁。通过这些新型模板脚手的研究和应用，安全、可靠地完成了主楼核心筒和复合巨型柱的连续施工。

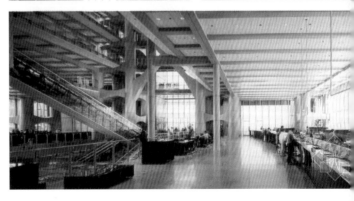

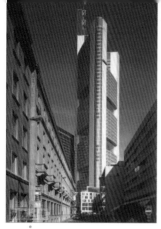

法兰克福商业银行大楼

法兰克福商业银行大楼由著名建筑师诺曼·福斯特设计，高 298.74 米，分为 53 层，这个三角形的高塔是世界上第一个高层生态建筑，同时也是全球最高的生态建筑，还是目前欧洲最高的一栋高层办公楼。

整个建筑可将运行能耗降到最低，采用全自然通风和温度调节。大厦的平面为边长 60 米的等边三角形，其结构是以三角形的三个顶点为独立框筒作为"巨型柱"，8 层楼高的钢框架为"巨型梁"，两者连接围成巨型筒体系。这样就具有极好的整体效应和抗推刚度。

在 3 个办公空间中设置了多个空中花园，每座空中花园有 4 层高，并占据三角形平面的一个边，花园每隔 4 层就转到另一边，隔 12 层就转一圈，螺旋形上升。

空中花园根据方位的不同而配置了不同的绿植，如：西面配置了杉树和北美枫树，南面配置了橄榄树。给建筑内的每一个角落都带来了不一样的景色，同时也带来了不一样的心情，如同回归大自然。

除此之外，建筑的另一种设计手法——双层表皮设计，同样增加了该建筑的绿色性。内外层分别使用了可调节的双层 Low-E 中空玻璃（两层玻璃之间是 165 毫米厚的中空部分）和固定的单层玻璃，室外的新鲜空气可进入到这个空间，当内层可调节玻璃打开时，室内外的空气都进入这一空间完成交换。同时在中空的部分还设置了可调节的百叶窗，夏季可阻挡阳光直射，冬季可反射阳光进入室内。

加里艺术中心

法国尼斯的加里艺术中心是由尼斯市政府出资兴建的一个公共艺术作品委员会舍。艺术中心于 1993 年建成并投入使用，主要包括一个巨大的艺术作品展厅和一个图书馆。

地上结构的内庭可将自然光线引入各个公共空间，中庭设置了观光电梯和玻璃楼梯间，建筑主体采用了 7 米 ×5 米的混凝土框架平面网格结构，屋顶采用了钢结构。其他部分采用的主要材料有不透明玻璃、石材、不锈钢等。

为协调与周围建筑的关系，该 9 层高的建筑有近一半在地下。艺术展厅放在了建筑的上半部分以便取得较好的采光。在入口的上下两侧设置了图书馆，这样便可以更好地使用这座建筑。地下部分设置了报告厅、电影厅、会议室，其余的空间则为储存库。

加里艺术中心在当时的建设用地十分特殊，对面是一个历史文化遗址——建于公元 3 世纪的罗马神庙梅森卡里。因此，加里艺术中心的设计不仅要满足业主的要求，而且要考虑对神庙的保护以及古城尼斯的传统形态和当地的气候。显然，福特斯的设计已经通过了时间的验证。

家 具|

高科技风格具有崇尚机械结构、工业的特点，喜爱将理性的结构作为一种造型美感展示给用户。在家具造型的设计中，设计师们也依旧坚持将这类造型特点贯彻到底。

高科技风格会议桌设计

布鲁斯·布迪克设计的这张桌子是典型的高科技风格家具，并以直接夸张的手法来表现工作台的功能。独特的中央铝制横梁使这款会议桌拥有出众的外观。

布迪克在洛杉矶出生和长大，从小就接触到工业的发展并经历了加利福尼亚州兴盛的建筑时期。他就读于美国加州艺术学院，在埃姆斯工作室与查尔斯和雷·埃姆斯夫妇共事。毕业之后与设计师约翰·福利斯和赫伯·罗森塔尔一起共事。在 1970 年创办了自己的工作室。

布迪克团队在 1980 年分别荣获了美国工业设计师协会与商业设计者协会颁发的设计奖。第二年其设计作品被《时代》杂志评选为"1981 年最佳工业设计"。

Quinta 椅

马里奥·博塔早期的建筑设计中有机性与理性并重，受到卡洛·斯卡帕、勒·柯布西耶、路易斯·康三位建筑大师的影响，在他的设计作品上着重体现了强烈的几何感、体积感以及对材料、光和特定环境的深入研究。博塔在一定程度上反对以孟菲斯为代表的过度装饰化运动。在他的设计中极力体现了理性主义美感，主要体现在材料与技术上。博塔在他的设计中始终坚信——几何就是平衡。博塔的家具设计不仅强调工业技术特征，而且强调高品位，两者都是高科技风格的主要特征。

博塔最著名的两件家具设计要属 1982 年和 1985 年设计的 Seconda 和 Quinta 椅。当博塔为阿利亚公司设计家具时，他设计的家具体现了功能主义的核心思想，并沿袭了 20 世纪 70 年代在建筑中的高科技风格，如功能主义的几何感、秩序感及清晰的结构。

博塔曾对自己设计的 Quinta 椅做出如下评论："这些椅子是'愚蠢'的，它们想要展示自身所有的一切，每个连接点都暴露在外，没有任何隐藏。"高科技风格强调工业化的高品质、高品位、考究的材料，以及精细和精密的结构与加工手段。在博塔看来，设计家具就像说话，能用最简洁凝练的文字说清问题的人一般对自己是充满自信的。

Seconda 椅

最早的时候，马里奥·博塔在建筑事务所里学习绘图技术。1961～1964 年，在米兰艺术学院学习期间完成了他的第一个建筑设计，表现出他对于几何造型的独爱。博塔于1964～1969 年就读于威尼斯大学建筑系期间，在设计大师勒·柯布西耶的事务所工作过。随后，博塔在 1969 年开创了自己的设计师事务所，并在负责设计提契诺州纪念性建筑群的同时引起了国际性的关注。在 20 世纪 80 年代之前博塔还是主要设计建筑，80 年代初开始进入家具设计领域。1982 年，博塔开始为阿利亚公司设计家具并设计了 Seconda 椅，后来他还设计了 Quinta 椅、Shogun Terra 地灯。

范例说明 |

国家体育场

国家体育场——鸟巢，2008 年北京奥运会主体育场，是高科技风格的建筑代表作，它的形象堪称完美，其外观同时也是它的建筑结构，外观与结构达到了完美的结合，两者融合在一起形成外露的网状钢结构构架，顶部网架结构外表面上的半透明的新型膜结构材料，都是高科技派风格的特色。

鸟巢外观的"钢枝条"编织看似杂乱无章，实际上每一根都是经过设计师精心设计的。整个鸟巢由 24 榀门式钢桁架支撑着总重约为 4.2 万吨的"钢枝条"，支架隐藏在这些"树枝"中与鸟巢融为一体。

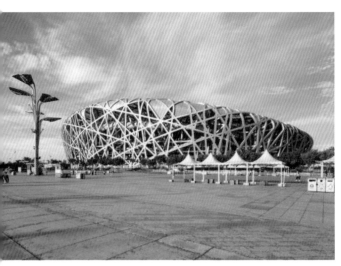
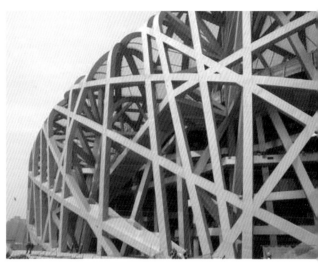

　　从远处看，这些"钢枝条"又细又长，走近看会令你大吃一惊，有些枝条可达1.2米粗。这些枝条是由不同厚度的钢板焊接而成的空心构造。这些空心构造可以容下一个成年人在内轻松爬行。

　　和普通建筑不同的是，鸟巢是个不规则的造型，这使得组成它的部件大部分都是空间弯扭构件，没有固定的形状和线性，所以要精准地将这些构件焊接在一起变得非常困难。多构件交汇的情况很多，最复杂的结点超过了14根构件，这使得每一次安装与焊接对于工程师来说都是一次巨大的挑战。

　　体育场馆的基座是微微隆起的地面，基座的北侧是由运动员通道和主场内的比赛场地连通的下沉式热身场所。被安排在地下的是一些附属结构和赛后商业设施。基座上面设有7层，分别为观众服务设施、媒体工作区、贵宾接待区等。基座以下分为3层，分别是零层内部环路、停车场、功能房。

　　鸟巢在设计建造的过程中运用了很多先进的节能环保设计，是名副其实的"绿色建筑"。其不仅拥有屋顶的雨水回收系统，还拥有312口地源热泵系统井，就设在场馆足球场地的下面。它通过地埋换热管，冬季可以利用地下的热量为鸟巢供暖，夏季利用土壤中存贮的冷量为鸟巢供冷。

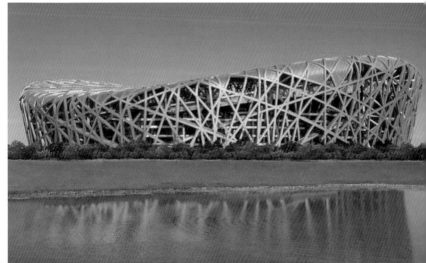

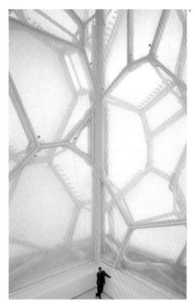

国家游泳中心

　　国家游泳中心的设计方案，是由全球设计竞赛中选出的"水立方"方案。设计体现出"水立方"的设计理念，它的膜结构形态是根据细胞排列形式和肥皂泡天然结构设计而成的，在建筑结构中从未出现过，是世界之最。国家游泳中心的建筑设计与结构设计融为一体，设计新颖，结构独特，与国家体育场相协调。

　　水立方内外由 ETFE 膜（乙烯－四氟乙烯共聚物）包裹。这种轻质新型材料具有优良的性能。这些薄膜由坚实的钢结构支撑，观众看台和室内建筑物均为钢筋混凝土结构，墙壁和天花板由网状钢管组成，共有 1.2 万个承重节点。这些节点均匀地支撑着建筑物的重量，使其足以经受北京最强地震的考验。透过晶莹的膜结构材料，我们可以清楚地看到水分子般的钢结构。这些特征都是高科技风格的外在体现。

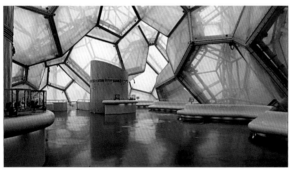

庆富集团总部大楼

　　庆富集团总部大楼有意露在外边的红色钢管，不仅增加了建筑的观赏性，还为公司多样性的活动增加了趣味，这栋建筑是典型的高科技风格。

　　庆富集团的新总部大楼就在中国台湾高雄的边上，与海湾隔了一个小小的公园，设计要求大楼不仅要有欣赏港湾的宽阔视野，而且要最大限度地面朝大海，并且形体要沿着南北向轴线布置。最终设计采用了 8.5 米 ×8.5 米重复的正交网络。

　　建筑的一、二两层包括了中庭、展区和 100 座的观众厅三个部分。剩下的八层则为公司的办公区域，建筑的形态受到了相关规划条件的约束。最上面三层从正面向后做了退台，可以为员工提供一个很好的休闲场所——一个大露台，南北两侧分别设置了观景台，南面供员工和访客使用，北面则是一个私人的小观景台。

北京首都国际机场 3 号（T3）航站楼主楼

被誉为世界上第二大的单体航站楼——北京国际机场 3 号航站楼，总建筑面积为 98.6 万平方米，由主楼和国内候机廊、国际候机廊组成，并配备了自动处理和高速传输的行李系统、快捷的旅客捷运系统以及信息系统。为了满足 F 类飞机的使用要求，于是新建长 3800 米、宽 60 米的跑道，并配备了最先进的自动飞机引导系统，即使最大的空客 A380 也可以顺利起降。除此之外，在新建的北货运区配有交通系统，以及供水、供电、供气、供油、通导、航空公司基地等设施。3 号航站楼的位置在北京首都国际机场的东面，主楼及其配套设施在现有东跑道和新建跑道中间。

北京首都国际机场 3 号航站楼主楼由荷兰机场顾问公司 (NACO)、英国诺曼·福斯特建筑事务所负责方案设计，并由北京市建筑设计研究院有限公司负责设计管理和施工图设计，由民航机场成都电子工程设计有限责任公司负责弱电信息系统专项设计。主楼是双曲穹拱形屋顶，这是整个建筑工程中最为宏伟的地方，这里的钢网架结构由红、橙、橘黄、黄色等 12 种色彩起伏渐变而成，如同五彩云霞托起腾飞的巨龙。

汉德民生大楼

汉德民生大楼于 1998 年落成于中国台湾台北市民生东路，高 60.8 米，共 13 层。前称是大陆工程总部办公大楼，1999 ~ 2004 年是大陆工程公司企业总部，2005 年改称汉德民生大楼，其设计由大元建筑及设计事务所的姚仁喜负责。大楼的 8 根超大支柱，使用特殊的外露手法，试图使这栋建筑可以塑造企业的形象，同时也使建筑的风格别具一格。在配置上，为了让民生东路侧的建筑正面形象看起来更为气派，因此从人行横道处后退一定距离，这使得大楼背面服务区空间不足。

复兴北路用抬高地面的方式阻隔人行道与预设开放空间的做法也备受争议。在建设大楼的整个系统上使用了很多新技术，如结构系统 (SRC+SS) 是由外露的 8 根清水混凝土柱和 90°的支撑装置共同撑起 26 米 ×26 米的玻璃盒子。其智能的电梯控制系统、精细的施工品质也是很罕见的，由于采用了特殊的结构系统，使其不得不在施工的程序上也要区别于传统的施工方法。

第十三章　极简主义风格
Minimalism Style

· ·

　　极简主义（又称极少主义、ABC 艺术、极限主义等），最早是 20 世纪下半时期以美国为中心的美术流派，根据"减少、减少、再减少"的原则对画面进行处理，造型语言简单精炼，色彩统一，空间元素也被压低到最低限度，并且致力于采纳纯客观的态度，除去设计者的任何情绪表达。"极简主义"这个名词，最早出现于 20 世纪 60 年代中期艺术评论家芭芭拉·罗丝的文章中。

　　极简主义艺术换一句话说是艺术家将艺术除去了所有视觉形象，在整个艺术创作过程中，不添加创作者主观的理解诠释，将艺术的境界发展为抽象几何形态的极简。极简主义风格排除具象的图像与虚幻的画面空间，偏好单一统合的画面，常常会看到画面中出现以四方格形状排列的小单位元素。极简主义风格倾向于数学性理性规律的构图方法，但是并不影响其风格的广泛性，其既可以是全单色画面也可以是简易严谨的几何构图。极简主义风格是首个完全由美国艺术家发展而来，并且具备国际性的艺术运动。

　　当这种艺术思潮遇上建筑设计碰撞出别样的火花，有些建筑师不再停留于表面去选择和追求外观的美丽与矫揉造作的丰富感，而是倾向于纯洁的、直截了当的美。在建筑创造上，他们简化、拒绝、优化、摒弃在设计上多余存在的、细化琐碎的、可有可无的装饰，因此来选取建筑本质元素的再生，获得简洁明快的空间。而且，在简洁的表面下往往隐藏着复杂精巧的结构，他们追求的是对于空间的质量、材料的体现。密斯·凡·德·罗倡导的"少即是多"是极简主义风格在建筑与室内设计的理论依据。

　　极简主义风格的表达并不是完全崇尚"简"，而是将琐碎、多余的东西进行精炼浓缩，"多一分不行，少一分不够"，也不会"简"到苛刻、冷漠。与之相反，极简主义风格渲染出的是一种刺激过后的沉淀、繁杂后的温暖。

设计思想

极简主义是美国 20 世纪 50~60 年代的一项艺术运动，目的在于强调理性、直线、几何、对比等形式，奉行的是一种哲学思想、价值观以及生活方式。"极简"并不能被局限地称为"简单"，而是在于舍弃多余的、无谓的装饰之后，所形成的一种高度概括的抽象形式，彼得·沃克对极简主义风格的解释是"物即其本身"。"多一分不行，少一分不够"是极简主义风格追寻的最终效果。

设计语言

室内装饰的极简主义风格设计语言概括为：

① 注重空间和光线，为了空间增亮，在窗口、门洞的设计上扩大其面积，与室外环境相通、连贯；窗口的装饰要便于室内采光和通风，窗户通常采用卷轴式、垂直式和软百叶帘；

② 室内空间格局偏向隔而不断，渲染灵活、宽阔的氛围；

③ 减少室内梁、板、柱、窗、门、柜等组成元素，室内装修材料的主要目的是体现出材料的质感和表面肌理纹路；

④ 室内可较多地使用玻璃、金属、塑料等硬质光亮材料；

⑤ 少量装饰部分选用几何图形和现代版画，装饰画外框使用窄边的金属画框，体现了现代装饰特点，受到现代年轻人的喜爱；

⑥ 室内摆放少量家具，但每件家具都会精挑细选，满足户主或设计师特定的需要；摆件大多选用色彩明亮、造型独特的工业化产品；个别家具摆放在特定的位置，扮演着室内雕塑的角色；

⑦ 室内陈设会摆放观赏类绿植等，可以调节室内颜色配置，增添活力，净化空气；

⑧ 整体空间色彩基调上，常常以黑、白或灰色为主，很少有装饰图案；适当配以鲜艳的彩色进行点缀，展现出氛围色彩，实现空间呼吸感。

代表作

彼得·沃克设计的哈佛大学泰纳喷泉、日本埼玉广场，赫佐格和德梅隆设计的德国慕尼黑戈兹美术馆，菲利普·斯达克设计的家具等。

建 筑|

极简主义风格的建筑设计特征总结为以下几点：① 强调建筑结构的简单统一，用一种或者少量的简单形状作为建筑单位的组成部分。将建筑造型和体量进行几何抽象化，对于建筑的承重基座部分进行简化甚至不予设计，纯体量的视觉冲击力，给观看者的视觉感官留下了深刻影响；② 在材料的运用上具有很强的表现力，整个建筑营造出通体发光的效果，充分追求简洁明了的风格；③ 奇思妙想的建筑结构，在设计上常常以精巧而别致的构造作为本身表现的因素；④ 在室内装饰上强调功能，而不再以形式作为设计初衷，以设计科学性为重，重视设计实施时的科学性与方便性。

极简主义风格的室内设计特征就是达到高度理性化，摒弃无关紧要的装饰，在对家具的挑选、空间陈设上有分寸、不过分。传统概念的室内设计是将室内空间装饰得尽量丰富，极简主义设计会留下充足的"泛空间"，起到室内外互融的作用。它惯用结实、严肃的直线条，这些基本组成要素可以由几组简单的线条构成，也有光洁而通透的地板及墙面，爽利而不失风趣的装饰细节等。极简主义风格室内设计在色彩运用上主张使用成片的中性色与浓烈而大胆的重色、外框明晰的直线条与少数的图样装点，形成夸张的对比和强有力的视觉冲击力。其在严谨而精炼的形态中体现出高超的技术能力，去掉了一些多余成分，展现了简洁的空间与强烈的视觉感受。

因此，极简主义风格忽略的部分为空间物质方面，反其道而为之强调其本质之外的特征。例如外形简单但不失优雅，常使用黑、白或灰的颜色，表现出涵蓄大气的特点，给人"简约、纯粹、高雅、时尚"的视觉体验。

戈兹美术馆

位于德国慕尼黑的戈兹美术馆的设计者为赫佐格和德梅隆。这个美术馆外观似一个方盒子，立面分为三部分，上下部分为玻璃材质，中部使用木质胶合板。此建筑既可以称为公共建筑，也能作为一个纯粹的私人美术馆。建筑结构上是将木质结构搁置在与之尺度相同的钢筋混凝土基础上，这个基础一半埋在地下，从外部只会看到它上面的玻璃部分。建筑上部分使用相同的磨砂玻璃带，围绕着中部木质体量的最上边的部分，让整个展览空间的光线轻柔地照射进来，室内展览空间的墙体高度处于 4 ~ 5.5 米之间。

在美术馆的两层画廊之间设立了两个混凝土加固桶，面积大的空间作为办公室和接待室。值得一提的是，它作为一栋优秀建筑物，并没有喧宾夺主失去美术馆的使用意图，展品没有沦为它的点缀物。它没有精致的展室设计，朴素无华，室外光线从高窗射入，自然而柔和。墙面白净素雅，木地板质朴平整，天花板只有平整的灯槽。在这里，每件艺术品都可以慢慢地讲述属于自己的故事。

法国国家图书馆

法国巴黎的国家图书馆是由设计师多米尼克·佩罗设计的，是巴黎最大的图书馆。这座由法国前总统密特朗下令于 1997 年建成的超级图书馆，占地面积达到 7.8 万平方米，总面积约 35 万平方米。大厦以钢化玻璃结构作为主体，四座大厦以一块足有八个足球场大的木地板广场相连。从建筑造型来说，四座大厦像四本打开的书，似乎在与远方的读者对话。图书馆内的每件家具和每处装饰做工都十分精致。各阅览室内由金属软管制成的落地灯柱，看上去十分别致。

布雷根茨美术馆

　　设计师彼得·祖索尔为奥地利设计的布雷根茨美术馆，坐落于奥地利布雷根茨小城的康斯坦茨湖畔南岸，处于布雷根茨市市中心，基地周围的建筑保持着中世纪风格。它的结构由室内空间主体的现浇混凝土盒子、钢材、玻璃等组成。此建筑外观的视觉效果随着天空的光线和湖面薄雾的变化，外表会反射出不同的光影和颜色。

库塞尔礼堂

　　西班牙的库塞尔礼堂由拉斐尔·莫尼奥设计，坐落于西班牙的港口城市圣塞巴斯第安，乌鲁米尔河由此处流进大海。礼堂内部由一个1828座的音乐厅和一个624座的会堂组成，还设置了一些服务类和辅助类的设施。两个主要面积被两个不同大小和不同方向的方形空间包含，形成建筑的主体部分。立方体的外部结构采用双层玻璃，形成半透明效果，玻璃外侧呈现凹弧面的形态，内侧则为平面玻璃。与妹岛和世设计的S住宅的相似点是表皮内侧也环绕了一圈交通空间，再向内走就来到了主体空间的会堂和音乐厅。不管从里侧还是从外侧看，半透明的玻璃外皮可以随着海边的天气变化，不断地改变着自身的颜色和光影。在夜间，整个建筑更是通体散发着轻柔、动人的光芒。

景 观 |

景观设计中通过少量的空间布置，达成意境的美感，通过无题的拼凑布置，为用户保留想象的空间。

泰纳喷泉

为哈佛大学设计的泰纳喷泉，是彼得·沃克的一件典型的极简主义风格园林作品。他也是当今美国最具影响力的园林设计师之一，被人们誉为极简主义风格园林的代表者。无论是谁在观赏他的作品时，都会被简洁的布置形式、典雅的设计元素、浓郁的原始气息、深邃的氛围环境触动。这也是为什么彼得·沃克的作品与众不同，他将艺术与园林进行了无声的融合，赋予作品一个崭新的寓意。位于哈佛大学校园内的泰纳喷泉，是一座由 159 块巨石组合而成的圆形石阵，所有石块嵌入到草地之中，呈现不规则排列状。

在石阵的中心有一座雾喷泉，喷出的水雾弥散在石块之上，喷泉的环境效果也会随着季节和时间的不同而发生变化，冬天到来之际就会启动集中供热系统来提供蒸汽，当经过或者穿梭于石阵的时候，会产生浓浓的神秘感。喷泉中间的石块阵的灵感来源于沃克对英国巨石阵的探索，并且石块与周围古典建筑风格的搭配十分协调，圆形的铺排方式则表达出石阵与周围环境的关联。

室内设计 |

简约的设计理念与国际主义风格中的功能至上相似，虽然都是在空间中尽可能地保留具有实用性的功能，去除无用装饰，但本质上，极简主义的设计仍然体现着人文关怀，在简约的造型外表下，更准确、直观地传达具有创造力和活力的设计内涵。

菲利普·斯达克的室内作品

新加坡风华南岸酒店由菲利普·斯达克设计。菲利普·斯达克是一位设计奇才，他在建筑、产品、服装等领域都有极其出色的表现，被称为"鬼才设计师"。斯达克的作品总有令人惊讶的神来之笔，是技术与艺术的完美结合，具有极为鲜明的个人风格。斯达克的设计强调减少繁复、回归简约，故有人称他的设计风格为"极简主义"。但当融入他勇于突破的本质后，简约不再简单，而是显得极具创造力、生命力。可谓简约而有内涵。从斯达克的建筑作品里可以看出他的想法：设计师必须要简约而谨慎，并具有完美主义，懂得舍弃非必要的、多余的东西；简约可以让人原原本本、干干净净、清清楚楚地去体会一个空间，非必要的东西则是"垃圾"，是一种污染。

菲利普·斯达克对于浴室、客厅的室内设计都体现出他对于极简主义的理解，简约而不简单，洋溢着浪漫与知性的魅力，充满个性和艺术气质。摆放的现代简约而前沿的家具让空间更显先锋特质，室内环境色调偏重色，使人感到优雅宁静。

家 具 |

公共椅、科斯特斯几与 mickville 椅

　　菲利普·斯达克在家具设计上也具有影响力，往往让人出其不意。产品特征大多为单一的线条、简单的面块与造型，这些都透露着斯达克的个人设计风格。在 1984 年，他为维莱特公园设计了公共椅，1984 年设计了科斯特斯几，1985 年设计了 mickville 椅。mickville 椅的造型是将靠背简化为一根圆形柱和一个小圆环，造型如此简单，但给人的视觉效果十分精致。斯达克设计的那些被归为极简主义风格的家具作品也都有如此效果。

菲利普·斯达克椅子设计

　　菲利普·斯达克在设计中往往更加注重产品与使用环境之间的和谐感，希望产品在使用空间中通过简单的形式带来更多的趣味性。

展示家具

极简主义风格的代表人物之一唐纳德·贾德的家具设计个人色彩浓郁，家具常常是立方体盒子形状的，不同的产品会搭配不一样的颜色。其设计的椅子、壁柜和他的雕塑形式如出一辙。

艺 术 |

极简主义艺术在 20 世纪 60 年代的美国，特别是在纽约，出现了抽象几何绘画和雕塑。这些作品最明显的特征是直角、矩形或正立方体，使用了极其简单的创作手法。极简主义艺术家追求形式创造，主张用简约的设计方式重新诠释艺术。评论家约翰·贝罗在 1967 年发表的一篇文章对极简主义进行了比较精确的概括："极简一词暗示极简主义中缺少艺术，其实不然。与抽象表现主义和波普艺术相比，极简主义艺术中似乎最少的是手段，而不是作品中的艺术。"美国的唐纳德·贾德、索尔·李维特、弗兰克·斯特拉、巴奈特·纽曼是这一风格的代表人物。

油画《Onement VI》

极简主义的雕塑作品中大多是对称形态。因此，许多雕塑作品可以转换方向、变换角度，以不同的视角去欣赏它。对于油画而言，艺术家巴奈特·纽曼的作品中所希望的是观赏者能够感受到"崇高"的视觉体验，并且让人们可以与绘画形成联系，在画中意识到自己的存在，这些作品都具有空间感。《Onement VI》是纽曼的代表作之一。

《颤音》《西沃德公园》

阿格尼斯·马丁所作的《颤音》是一块以蓝色为底色的正方形，画面被数条线条分隔。《西沃德公园》的作者是画家弗兰克·斯特拉。极简艺术的极端化使之至今都被认为是最具争论性的艺术。

 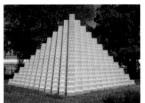

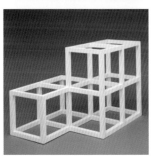 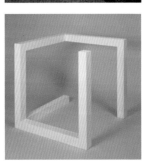

极简主义雕塑设计

索尔·李维特的雕塑作品都具有建筑意味，其成熟作品的造型大都具有基本构成特色，空框架组成的三维立方体作品由木材或喷漆不锈钢制成。造型尽管千变万化，但基础成分自始至终不变。

矩形盒子系列

唐纳德·贾德钟爱使用非天然材料，比如不锈钢、铝合金、有机玻璃等。这些产品往往在系列范围里呈现，一件又一件地重复罗列基本单元。最出名的作品是他制作的矩形盒子系列。除了艺术家、设计师和作家外，贾德还是资深的家具收藏家。

 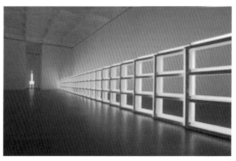 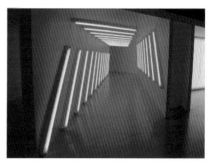

极简主义灯光设计

　　丹·弗莱温使用市面上常见的荧光灯管进行各式各样的结构搭建，完成这类个性化雕塑。通过荧光灯管的构成以及在展览空间中的位置变动，使作品存在视幻觉艺术效果。

范例说明 |

国家大剧院

　　单从建筑外观来说，中国的国家大剧院可以被归为极简主义风格的建筑。设计整体统一并趋向简洁，淡化了建筑基座，整体漂浮于波光粼粼的水面之上，达到一种纯净体量的视觉冲击力。建筑的结构很特别，外形酷似一个光洁的蛋壳。建筑外围是玻璃幕墙，具有丰富的表现力，灯光设计使整个建筑有通体发光的效果。

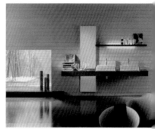

Bornello Arredamenti
工作室冷色风室内设计

意大利设计师里诺·克塔托偏好老房子的感觉，他的极简主义风格室内设计中色调以白色为主，家具少而线条简练。房间没有设置窗帘，因为他希望阳光可以不受限制地照进房间。他喜欢具有包容性的黑白两色。他长此以往地坚持这种极简主义设计风格。

简约北欧风室内设计 1

这是一套公寓的室内设计，设计师去掉了部分多余的墙体，并且将所有的门改为移动门，门板延伸到天花板和地面，关闭时如同一面墙，将空间分隔得很利落。墙壁和家具的颜色采用浅色系，整个室内的色彩简洁明朗，白色、灰黑色和淡淡的黄色成为主要的色彩。在装饰上，设计师尽量使用简单的材料、家具、摆设，这些都有硬朗明快的线条，一点不显繁复，使得室内装饰看上去不是装饰的堆砌，而是一种极简主义的舒适。

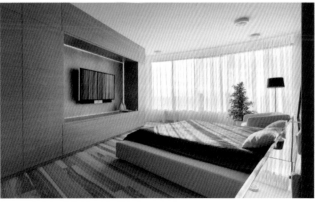

简约北欧风室内设计 2

　　这间极简主义风格的卧室地板、衣柜和顶棚都以白色为主色。除了将床头衣柜中间挖空作为装饰柜摆放了一些简单的饰品，便没有其他多余的装饰。宽大的空间具有简洁统一的主色，其中只放置了必要的家具、灯饰，这一切都体现了极简主义风格。

一体式课桌椅、家具柜

　　托马斯·布朗设计的一体式课桌椅，座椅体积小、操作简单、普适性强，一体成型省略安装步骤。造型与色彩简洁明了，又不失其使用功能，为学生的学习空间创造新的视觉体验。其获得德国红点奖的家具柜，有着晶莹剔透的材质质感和干净的纯白色调，模块化设计便于安装生产。

Normal Timepieces 系列钟表、Ora Ameba 腕表、新 Neon 手机

　　设计师罗斯·麦克布莱德设计的 Normal Timepieces 系列钟表，表盘上空空如也，只能通过时针走过那个时刻时在空隙里显示出来。设计师丹尼斯·盖伊设计的 Ora Ameba 腕表的特点是打破传统的三针样式，只在表盘外圈通过大小不同的圆形指针尖端来区分时针、分针和秒针，将表的显示形式简化到了极致。日本设计师深泽直人为 KDDI 设计的新 Neon 手机，产品设计造型不花哨。手机正面没有任何装饰，只在操作或来电时才能通过"隐形"的屏幕显示信息。

第十四章 LOFT 风格
LOFT Style

20 世纪 40 年代在美国纽约市的 SOHO 区，开始出现 LOFT 建筑以及相关室内设计的理念，并在 20 世纪 50 年代后迅速蔓延至美国芝加哥、旧金山、洛杉矶，西班牙巴塞罗那，德国柏林，意大利米兰，法国巴黎等欧美发达国家和地区。到了 1990 年，LOFT 逐渐演化成了一种时尚的生活和工作方式，并在全球范围内流行。

中国台湾设计师登琨艳在 20 世纪 90 年代末期，率先入驻上海苏州河畔的一栋 2000 平方米的旧棉纺仓库，由此开始，LOFT 这种建筑形态就在中国大陆展开。而北京 798 工厂区的成功改造，更使得 LOFT 风格受到国内以先锋艺术家自居者的"追捧"，并在全国各地生根、发芽、成长、散枝、开花。

LOFT 的英文原意是指"顶楼、存放东西的阁楼"。而这种 LOFT 的室内装饰形式，更多的是指那些"由旧工厂或旧仓库改造而成的，内墙隔断少的高挑开敞空间"。因为，在 20 世纪 40 年代及以后，美国及欧洲的一些艺术家和设计师们利用大量的工业化进程中被淘汰和废弃的破旧工厂与仓库（因为这里的房租较为低廉），从中分隔出居住、工作、社交、娱乐、收藏等空间。在高大、宽敞、空旷的厂房里，他们构造出五花八门的生活方式，创作行为艺术，或策划举办作品展览，将其作为自己的工作室，并且，他们把一层临街的房间改造成商店，出售自己的作品。久而久之，这种生活方式成为时尚先锋、前卫艺术的代名词，受到越来越多的人，尤其是年轻人的欢迎。

LOFT 风格早已经超出了它原有的概念和范畴，如今成为一种新的生活方式和时尚潮流，LOFT 风格的空间具有很大的灵活性，居住者可以自由地创造自己的梦想家园和梦想生活，不受现有墙体或构件的限制，可以根据自己的想法来对空间进行分割或完全开放，从而创造属于自己的天地。

设计思想

LOFT 风格给大家呈现的是宽敞、高挑、灵活的空间，居住者不受现有墙体或构件的限制，打造出一个集工作与生活于一体的独特空间。LOFT 风格的生活方式就是要在居室的设计中蕴涵居住者个性化的审美情趣，就是要使居住者即使在繁华的都市中，也仍然能感受到身处郊野时身心放松的自由。

设计语言

LOFT 风格的设计语言要素主要体现在以下几个方面：
① 高大而开敞的空间，上下双层的复式结构，类似戏剧舞台效果的楼梯和横梁；
② 流动性，户型通透而宽敞；
③ 透明性，隔断少甚至没有隔断，达到眼前开阔的视觉感受；
④ 开放性，内外空间和环境相互融合渗透，使户型空间全方位组合；
⑤ 艺术性，空间的可塑造性大，可以根据自己的喜好自行决定所有风格和格局；
⑥ 暗灰色的砖墙、钢质框架的外挑结构和大块的玻璃，使得 LOFT 风格更适合那些层高比较高的空间，如：复式结构的建筑、双层别墅。

代表作

登琨艳设计的登琨艳上海建筑设计工作室、北京 798 工厂等。

建 筑 |

在 LOFT 兴起的时候，纽约 SOHO 区全是上了年龄的老建筑，而且建筑风格几乎是一个样子：大块状的几何体、红色的砖墙、老式的防火楼梯、又黑又旧的水塔……这里的建筑根本不是为了审美而设计的，它给人的唯一感受就是高大、宽敞、结实。来到这里的艺术家们，把建筑里大开间或者挑空的部分设计成工作的区域，然后在空间中的某一局部搭建出阁楼用以居住，这就是 LOFT 的雏形。

纽约 SOHO 区 LOFT 住宅

家具也许是捡来的，所以得用花布遮住破损的地方，花布可能是隔壁作坊自制的，因此看上去很独特，别具一番风味；房间中的墙壁很厚、很结实，而且面积比较大，钉了一些搁板就可以用来放东西；没有将所有的墙壁用水泥抹平，只是随意地粉刷一下……因为这些建筑设计之初，根本就不考虑采光的问题，而且即使有巨大的窗户，窗外也没有风景可言，所以墙壁会被涂上鲜艳灿烂的颜色，高功率的工业照明设备经过改造被继续使用。为了生活，艺术家们将一层的临街房间改造成商店，出售自己的作品。然而，他们并没有多余的钱去装修如此巨大的空间，于是这种工业建筑本身的特征被完全地裸露在外面，与橱窗里的商品产生了巨大的视觉反差，这种视觉反差产生了令人惊奇的效果——这就是 LOFT 风格室内设计的最早形式。

对此，著名观念艺术家、观念摄影家邱志杰如此描绘："对特定空间的尊重与在经济限制内空间的大胆切割、重构、组合，使得精致的生活品质要求与廉价的装修相结合，而廉价装修需要更精密的设计，这种有着千奇百怪的特定限制和特定目的任务，往往构建出设计上的惊人效果。"

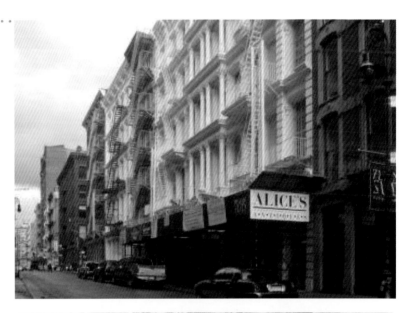

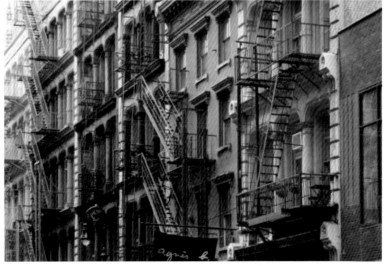

如今，LOFT 意味着一种工作与居住混合的装修风格，非常受年轻人的欢迎。但在 1950 年前，LOFT 的"发明者们"却非法居住在纽约曼哈顿 SOHO 区的工厂里和仓库中。

对这些艺术家而言，居住在这里意味着每天下午五点之后要停止供暖，并且需要应对警察、消防局的突击检查。他们的隔壁可能还是空荡荡、破旧的仓库，堆放着破布料和不知名的废弃化学药品。从 20 世纪 60 年代开始，他们为争取合法的居住权而抗争。SOHO 区是纽约曼哈顿所属城区的 26 个街区，SOHO 意味着"休斯敦大街以南"。如今这片铸铁建筑群因其画廊和奢侈品店成为热闹的旅游胜地。但在 60 ~ 70 年代的夜晚，这里算得上是一座"鬼城"。日裔美籍艺术家 Yukie Ohta 就出生在这里。

最早的 LOFT 含义便是诞生于美国纽约的 SOHO 区，那些红砖外墙、黑旧的水塔、上了年龄的老建筑、各具工业特色的陈设无不彰显着它的过去。而如今的 SOHO 区俨然已成为一个繁华的商业区，但也磨灭不了年代留下来的 LOFT 风格。

今天的 SOHO 区虽已经跟贫穷的艺术家们没什么关系了，但依然承袭了艺术家们的风格，依然在使用 SOHO 设计语言。

简洁略显粗糙的铁框玻璃门、斑驳的水泥地面、充满裂缝的墙壁，这些乍看起来廉价的装饰与这里出售的昂贵商品所产生的巨大反差，无疑都是 SOHO 语言的传承。

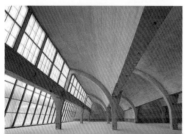

登琨艳上海建筑设计工作室

1997 年，登琨艳选择租用苏州河畔众多仓库中的一栋砖木结构的老粮库作为设计工作室，其改造思维很简单，就是复原。所以拆除的行为便是唯一要做的设计。设计师尽量做到不着痕迹，为了表达对原建筑的尊重，所以今天来看的人大多以为什么也没动，其实这只是设计师对值得保护的老建筑，表达了自己最基本的看法与态度而已。

砖木混合结构的粮仓使得空间显得阴暗了许多，为了让空间明亮多变，于是设计师开了天窗，引入自然光，一是让空间增加光影变化，二是减少白天的照明支出。同时也去除了三座没有必要的小楼梯，仅做了这些小的改变，就让整栋粮仓犹如新生。

今天，登琨艳的工作室无比骄傲地屹立在苏州河畔，不但惊动了中国，而且吸引了全世界的目光。它还影响着上海市政府的建设行动，乌镇路桥至浙江路段被划定为上海近代建筑文化保护区。

798 艺术区

　　位于北京市朝阳区大山子地区的 798 艺术区是国家第一个五年计划期间 156 个重点项目之一，原为北京第三无线电器材厂，是社会主义阵营对中国的援建项目之一，建筑多为包豪斯风格。1980 ~ 1990 年，798 厂发展开始走下坡路，2002 年始，因为 798 的租金便宜经济，北京周边以及五湖四海的艺术家开始聚集于此，渐渐组成了一个艺术群体。一些著名的艺术人先后来到这里。2004 年以来已经举行了两届"北京大山子国际艺术节"。北京在发展文化创意产业和建设世界城市的过程中逐渐形成了 798 共识，798 工厂转型成为 798 艺术区，798 生活方式也得到很多人的认可和传播，798 艺术区也因此成为北京的文化地标之一，也有关于北京新的三大景点"长城、故宫、798"的说法。

杭州 LOFT49

　　2003 年初，美国 DI 设计库设计师在寻找场地时，发现了运河边杭州蓝孔雀纤维股份有限公司腈纶厂的旧厂房，并毫不犹豫地租下其中 3500 多平方米的涤纶生产车间，随后便把这里作为他们的一个创作基地。紧跟着，摄影、雕塑、绘画、陶艺、收藏、广告、室内设计等业界人士纷纷涌到这里，破旧的厂房被 20 多家创意机构瓜分，风格迥异的艺术在此汇聚，使每一个车间都散发着浓厚的艺术气息。这里的艺术家们常举行各种艺术聚会和展览，吸引了大量艺术界的人士前往参观，引起了国内外艺术家的广泛关注。

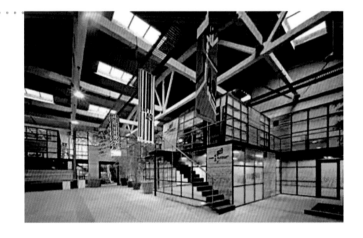

范例说明 |

混凝土 LOFT 室内设计

没任何修饰的水泥墙，配上几幅艺术画，再加上具有艺术气息的家具，使这个 LOFT 风格充满了怀旧的气氛。

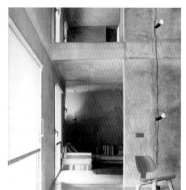
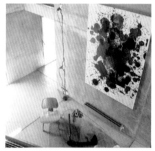
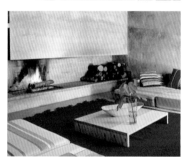

曼哈顿天空阁楼

设计师博内列文设计的曼哈顿天空阁楼，其楼梯等都是使用的钢材，体现了 LOFT 风格。

LOFT 风格乡村别墅

设计师渠岩设计的 LOFT 风格的乡村别墅，拥有通透高大的玻璃窗，没经过装饰的灰砖墙和灰色地板，没有分隔的各功能空间，简单外露的钢木材料的楼梯……这些都透露着设计者追求无拘无束生活的态度。

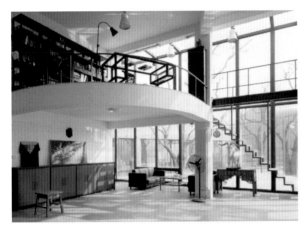

LOFT 风格室内设计

裸露的钢管架和灰色的砖墙，这些 LOFT 风格特有的元素，与现代简洁的家具相搭配，有了一种让人眼前一亮的视觉感受。

参考文献

[1] 叶朗. 中国美学史大纲[M]. 上海：上海人民出版社，1985.

[2] 安东尼·吉登斯，菲利普·萨顿. 社会学[M]. 赵旭东，等译. 7版. 北京：北京大学出版社，2015.

[3] 费恩伯格. 艺术史：1940年至今天[M]. 陈颖，姚岚，郑年缇，译. 上海：上海社会科学院出版社，2015.

[4] 罗伯特·戈德曼，斯蒂芬·帕普森. 符号战争：广告叙事与图像解读[M]. 王柳润，译. 长沙：湖南美术出版社，2018.

[5] 爱德华·希尔斯. 社会的构建[M]. 杨竹山，张文浩，扬琴，译. 南京：南京大学出版社，2017.

[6] 埃姆·格里芬. 初识传播学[M]. 展江，译. 北京：北京联合出版社，2019.

[7] 孙金城，邵学清. 历代著名兵法注译[M]. 兰州：甘肃人民出版社，1988.

[8] 冯友兰. 中国哲学史[M]. 重庆：重庆出版社，2009.

[9] 李际均. 中国军事战略思维论[M]. 北京：人民出版社，2017.

[10] 陈晋. 毛泽东读书笔记精讲[M]. 南宁：广西人民出版社，2017.

[11] 刘放桐，等. 现代西方哲学[M]. 北京：人民出版社，1981.

[12] 尼科洛·马基雅维利. 兵法[M]. 袁坚，译. 北京：商务印书馆，2012.

[13] E. H. 贡布里希. 象征的图像[M]. 杨思梁，范景中，译. 南宁：广西美术出版社，2015.

[14] 大卫瑞兹曼. 现代设计史[M]. 李昶，译. 北京：中国人民大学出版社，2019.

[15] 顾建平. 汉字图解字典[M]. 北京：中国国家出版集团，2008.

[16] 劳伦斯·格罗斯伯格. 媒介建构：流行文化中的大众媒介[M]. 祁林，译. 南京：南京大学出版社，2014.

[17] 居伊·德波. 景观社会[M]. 张新木，译. 南京：南京大学出版社，2017.

[18] 方晓风. 设计研究新范式[M]. 上海：上海人民美术出版社，2018.

[19] 埃佐·曼奇尼. 设计，在人人设计的时代——社会创新设计导论[M]. 钟芳，马谨，译. 北京：中信出版集团，2016.

[20] 蒂姆·布朗. IDEO：设计改变一切[M]. 侯婷，译. 沈阳：北方联合出版传媒（集团）股份有限公司，2011.

[21] 安东尼·邓恩，菲奥娜·雷比. 思辨一切：设计、虚构与社会梦想[M]. 张黎，译. 南京：江苏凤凰美术出版社，2017.

[22] 海勒，维纳. 公民设计师：论设计的责任[M]. 滕晓铂，张明，译. 南京：江苏凤凰美术出版社，2017.

[23] 李立新. 设计价值论[M]. 北京：中国建筑工业出版社，2011.

[24] 杭间. 设计的善意[M]. 桂林：广西师范大学出版社，2011.

[25] 贝拉·马丁，布鲁斯·汉宁顿. 通用设计方法[M]. 初晓华，译. 北京：中央编译出版社，2017.

[26] 周至禹. 思维与设计[M]. 2版. 北京：北京大学出版社，2016.

[27] 代尔夫特理工大学工业设计工程学院. 设计方法与策略：代尔夫特设计指南[M]. 倪裕伟，译. 武汉：华中科技大学出版社，2018.

[28] 柳冠中. 事理学方法论[M]. 上海：上海人民美术出版社，2019.

[29] 埃迪·克雷盖尔，布拉德利·尼斯. 绿色BIM：采用建筑信息模型的可持续设计成功案例[M]. 高兴华，译. 北京：中国建筑工业出版社，2016.

[30] 维多利亚·D. 亚历山大. 艺术社会学[M]. 章浩，沈杨，译. 南京：江苏凤凰美术出版社，2017.

[31] 朱良志. 南画十六观[M]. 北京：北京大学出版社，2013.

[32] 唐纳德·A. 诺曼. 设计心理学2：与复杂共处[M]. 张磊，译. 北京：中信出版集团，2016.

[33] 梁漱溟. 乡村建设理论[M]. 上海：上海人民出版社，2011.

[34] 唐纳德·A. 诺曼. 设计心理学4：未来设计[M]. 小柯，译. 北京：中信出版集团，2016.

[35] 原研哉. 日本的社会[M]. 张钰，译. 桂林：广西师范大学出版社，2017.